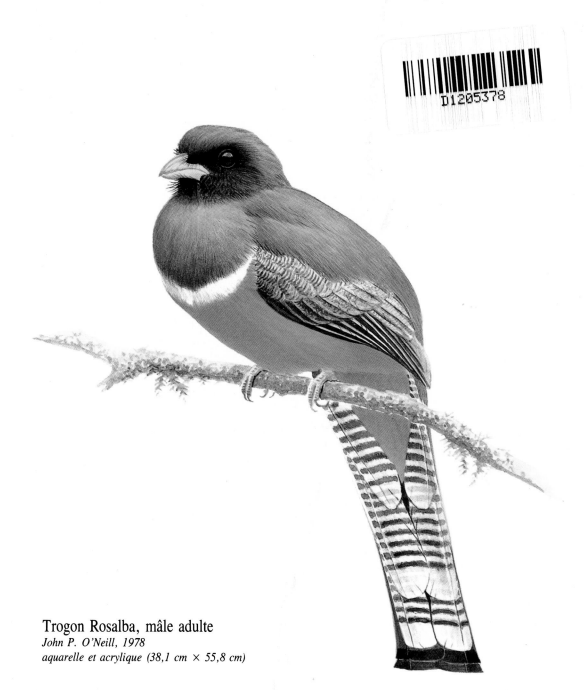

Trogon Rosalba, mâle adulte
John P. O'Neill, 1978
aquarelle et acrylique (38,1 cm × 55,8 cm)

Grand Héron ▶
Robert Bateman, 1978
acrylique (101,6 cm × 76,2 cm)

Peindre
LES OISEAUX

Par Susan Rayfield

Traduit par Normand David et Michel Gosselin

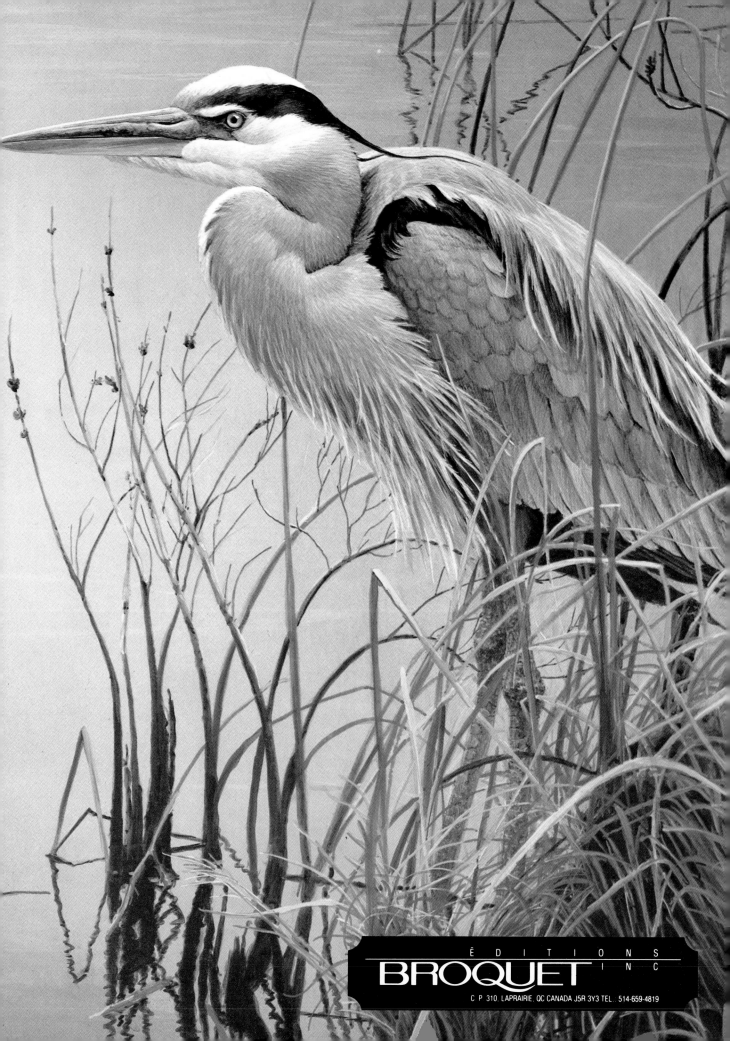

ÉDITIONS

BROQUET INC

C. P. 310, LAPRAIRIE, QC CANADA J5R 3Y3 TEL.: 514-659-4819

Collection L'artiste au travail

Secrets de la peinture à l'huile
Secrets de l'aquarelle
Secrets du dessin au crayon
Secrets du croquis
Secrets de la nature morte
Secrets du paysage
Peinture animalière
Peindre les oiseaux
La peinture sur soie

titre original: Painting Birds
Copyright © 1988 by Watson-Guptill Publication
ISBN 0-8230-3560-3. All rights reserved.
Printed in Hong Kong by South China Printing Company (1988) Limited
pour l'édition française:

Données de catalogage avant publication (Canada)

Rayfield, Susan
 Peindre les oiseaux
 (L'Artiste au travail).
 Traduction de: Painting birds.
 ISBN 2-89000-256-X
 1. Peinture — Technique. 2. Oiseaux dans
l'art. I. Titre. II. Collection.
ND1380.R3514 1989 751.4 C89-096371-1

Copyright © Ottawa 1990
Éditions Broquet Inc.
Dépôt légal — Bibliothèque nationale du Québec
1er trimestre 1990

ISBN 2-890000256-X

illustration de la couverture face:

Pygargue à tête blanche
Guy Coheleach, 1985
huile (76,2 cm × 101,6 cm)

Ce livre est dédié à Terence M. Shortt,
un grand peintre animalier et un ami généreux.

Mes remerciements vont d'abord aux artistes de talent dont les oeuvres illustrent ce volume; sans leur généreuse contribution, cet ouvrage n'aurait pas vu le jour.

Comme par le passé, il m'a été agréable de travailler avec Bob Lewin, Mary Nygaard et toute l'équipe de Mill Pond Press, en Floride. Mes remerciements vont également à William et Byron Webster, de l'agence Wild Wings, au Minnesota, ainsi qu'à Russ Fink, de la galerie Russell A. Fink, à Lorton en Virginie.

Je tiens aussi à remercier Carol Sinclair-Smith, l'assistante de Raymond Harris-Ching, ainsi que Patricia Armstrong, la secrétaire de Robert Bateman. Mes voisins ornithologues, Liz et Jan Pierson, m'ont conseillée en matière d'art animalier tropical.

Paul Froiland, le rédacteur de *Midwest Art*, m'a gracieusement permis d'utiliser plusieurs propos de Manfred Schatz publiés originellement dans sa revue. Les remarques de l'artiste ont été traduites par Gabriele Reddin.

Mes remerciements vont aussi à Tom Schoener et au Ministère de la Faune et des Pêches intérieures du Maine, ainsi qu'à Oksana Adamowycz, de Pagurian Limited, à Toronto.

Enfin, j'ai particulièrement apprécié les efforts de l'équipe de Watson-Guptill Publications: la rédactrice Mary Suffudy, qui a encouragé le projet dès ses débuts et a aidé à le structurer, Candace Raney, qui a revu le texte, et Jay Anning, responsable de la conception artistique.

TABLE DES MATIÈRES

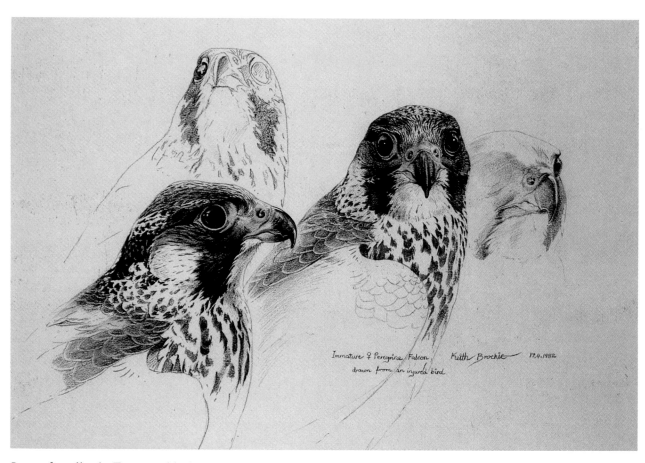

Jeune femelle de Faucon pèlerin
Keith Brockie. Aquarelle et crayon noir
(40,6 cm x 30,4 cm), 1982.

Introduction

J'habite un cottage construit au bord d'une petite baie de la côte du Maine. La mer miroite sur les plafonds et une petite brise souffle continuellement du large. C'est bien différent de New York, où j'ai passé la majeure partie de ma vie.

Chaque printemps, j'attends ce jour où, pour la première fois de l'année, les canes eiders feront parader leur progéniture au bord de l'eau — des canetons bruns, duveteux, légers comme des bouchons de liège. L'été venu, un Moucherolle phébi multiplie encore ses allées et venues à la véranda et, à l'extrémité du jardin, une femelle de Bruant chanteur élève sa deuxième nichée dans les faux chervis. Parfois, elle et moi grattons le sol du jardin côte à côte. J'aime à penser qu'elle ne sait pas que je sais où elle a construit son nid.

Du seuil de la porte, je vois vivre les martins-pêcheurs, les hérons, les chevaliers et les sternes. J'écoute les corneilles harceler le grand-duc durant le jour et le grand-duc prendre sa revanche au crépuscule.

Les oiseaux ont été mêlés à quelques-unes des meilleures expériences de ma vie, et à certaines des plus inquiétantes. Comme la fois, en Afghanistan, où j'ai failli être précipitée en bas d'un escarpement par un gypaète (le plus grand vautour du Monde). Ou encore celle, dans le parc national Sequoia, en Californie, où je fus attaquée par une abeille géante en colère (en réalité c'était un Colibri calliope, l'un des plus petits oiseaux du monde, qui faisait sa parade nuptiale).

Mon intérêt pour les oiseaux est une passion dévorante qui a occupé toute ma vie. Mais je ne suis pas de ceux qui se limitent à cocher des listes. Je préfère observer les oiseaux seule, non en groupe, et il m'arrive d'admirer un vulgaire merle plus longuement qu'un migrateur exotique vivement coloré. Parfois, je ne peux distinguer leurs traits distinctifs ni me rappeler les nouveaux noms. Ce n'est pas cela qui m'intéresse vraiment.

Je suis touchée par l'entrain et l'énergie des oiseaux. Je suis intriguée par cette combinaison de plumes souples, d'yeux brillants et de pattes filiformes. Et j'aime même leur odeur sèche et légèrement moisie lorsqu'on les a en main.

Nul besoin d'être un artiste pour voir comment un oiseau agrippe une branche ou une touffe d'herbes, pour remarquer comment il s'intègre au paysage tout en l'animant. Mais c'est plus facile lorsqu'on est artiste.

Un artiste s'aperçoit également qu'un oiseau n'est pas simplement collé sur un paysage comme une image, mais qu'il est enveloppé et coloré par l'ambiance et la lumière.

Les artistes dont les oeuvres figurent dans cet ouvrage comptent parmi les meilleurs au monde. Ils parlent de leurs rapports avec les oiseaux et racontent comment ils les rendent sur la toile ou le papier. Les styles et les techniques different certes, mais tous cherchent à obtenir le même résultat: réaliser une oeuvre qui fera ressentir ce qu'ils ont ressenti.

«Il y a eu des moments de ma vie, dit Richard Casey, qui m'ont vraiment transformé et peindre c'est souvent tenter à la fois d'en rappeler, d'en conserver et d'en parfaire le souvenir. Lorsque je peins, je cherche seulement à évoquer l'instant où une magnifique créature sauvage a croisé mon chemin: les conditions du temps, la façon dont le vent s'infiltrait dans le pelage ou le plumage, l'impression que j'avais que tout disparaîtrait incessamment. Je veux exprimer la fragilité de ces choses qui, parfois, semblent pourtant si puissantes et si solides. Tout cela est intemporel et poutant ne tient qu'à un fil.»

«L'oiseau qui est devant vous, ajoute Raymond Harris-Ching, doit être la plus belle chose que vous ayez jamais vue — être la seule chose au monde que vous ayez envie de peindre à ce moment-là. Ce ne sont pas des conseils techniques dont les étudiants ont besoin, comme ils pourraient le croire. Mais plus important encore, ils doivent ressentir le besoin et l'urgence de faire le tableau et de le faire à cet instant précis: il ne faut pas penser que cela peut attendre.»

Écoutez ces artistes, laissez-les vous instruire et admirez leurs oeuvres.

Susan Rayfield

Rougegorge et Hortensias ▶
Robert Bateman, 1985
acrylique (27,3 cm × 36,5 cm)

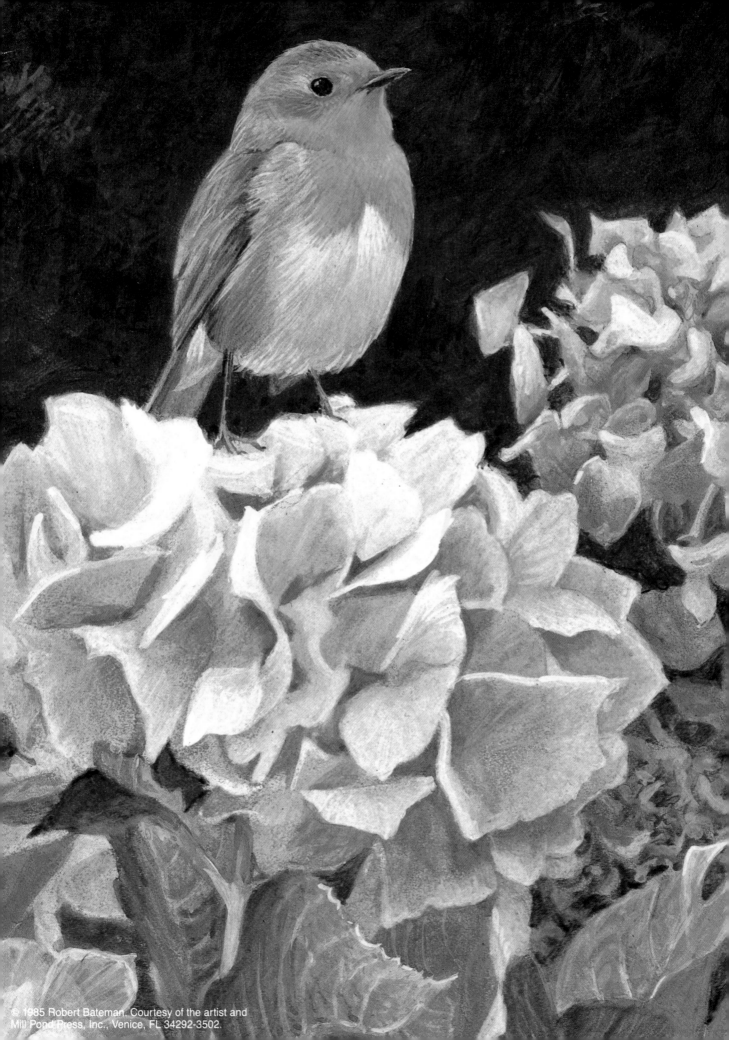

oiseaux familiers

Robert Bateman - 1985©

Avoir une approche subtile

Robert Bateman

Préférant les euphémismes aux évidences, Robert Bateman recherche les nuances dans la nature. Comme thème de Noël, il a choisi un trio de Gros-becs errants dans un environnement inhabituel: une journée brumeuse, sans neige. «J'aime vraiment ce genre de temps, dit Bateman. C'est plus subtil que l'hiver de carte de Noël auquel on est habitué — avec la neige, les baies rouges et les aiguilles de pin.» Même les bouleaux de l'arrière-plan sont présentés de façon peu coutumière, avec l'accent sur les épis et les branches nues, en filigrane, plutôt que sur l'habituelle écorce blanche.

L'artiste a pris le sujet directement de son jardin. «Quand l'hiver arrive, dit-il, j'ai hâte d'installer mes postes d'alimentation. Les Gros-becs errants viennent en grand nombre ou ne viennent pas du tout. Les troupes sont toujours en chamaille.» Ici, deux mâles ont une prise de bec; mais c'est la femelle, moins criarde, qui semble la vedette de cette symphonie de gris et de bruns. La posture de chacun des mâles provient de modèles en pâte à modeler que Bateman a façonnés et peints spécialement pour ce projet. Il a d'abord mis en place l'arrière-plan, puis a disposé les branches de façon à accommoder les oiseaux, ajoutant et retranchant jusqu'à ce qu'il trouve un rythme gracieux, digne des peintures orientales. Les gros-becs sont rendus dans la palette habituelle de l'artiste, ordinairement restreinte à de l'ocre jaune, de la terre d'ombre brûlée et de l'outremer, en proportions variables. Pour les parties jaunes éclatantes du mâle, Bateman a utilisé du jaune de cadmium moyen et un peu de jaune de cadmium pâle, sur fond blanc. La tête des mâles est en terre d'ombre brûlée, avec un peu d'outremer pour les ombres. Pour rendre le léger reflet violacé de leur calotte, l'artiste a appliqué un glacis de rouge de cadmium pâle, mêlé d'outremer et d'un peu de blanc. Là où la couleur de la tête se mêle à celle du dos, il a ajouté un peu d'ocre jaune. Le noir des ailes et de la queue est un mélange d'outremer et de terre d'ombre brûlée.

Bateman voulait donner une dimension verticale à l'image; il a donc peint, comme arrière-plan, une série de colonnes pâles, à peine brisées, en échelonnant les oiseaux à la verticale, au centre. L'arrière-plan a délibérément été laissé dans le mystère. Les zones blanches au bas de l'image évoquent la neige, celles du haut, les troncs de bouleau; les deux s'entremêlent au milieu de l'image.

Une des techniques habituelles de Bateman consiste à éteindre complètement une peinture avec des lavis gris, puis à rehausser ou à abaisser les tonalités de manière sélective. «J'abaisse toute la peinture de façon à n'utiliser que les octaves du centre, explique-t-il. Ensuite, je n'ajoute qu'à peu près cinq notes hautes et trois notes basses.» Souvent, à la toute fin, il fera de grands lavis pour pâlir entièrement le bas ou assombrir tout le haut d'un tableau. Son pinceau favori pour ce genre de travail est le Pro Arte de grosseur 5, qui est en poil de martre artificiel, ou le pinceau rond Grumbacher de grosseur 6, en soie de porc.

Dans le cas présent, lorsque l'oeuvre fut presque achevée, Bateman a éteint les blancs avec un mélange sombre, fait d'outremer et d'ocre jaune, puis les a ramenés au blanc pur. «C'est comme atténuer le son d'un orchestre pour mieux entendre les flûtes, dit-il. Il faut que je fasse taire la peinture pour laisser parler les blancs.» Il a fait de même avec les noirs. Comme touche finale, il a accentué les interstices noirs des plumes, appliqué un peu de jaune ici et là, et ajouté les reflets dans les yeux des oiseaux.

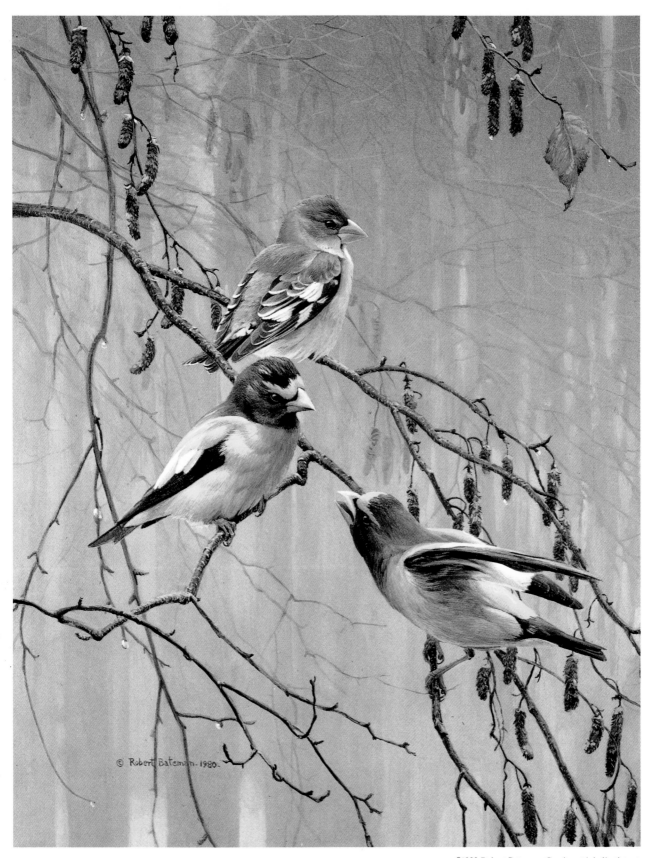

Gros-becs errants
Acrylique (40,6 cm x 53,3 cm) 1980

Saisir le caractère d'un oiseau

Lawrence B. McQueen

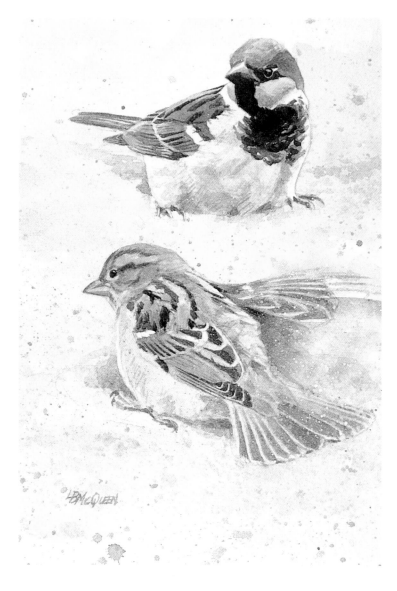

Moineau domestique
Aquarelle (20,3 cm x 27,9 cm), 1987.

Que ce soient la couleur et l'agressivité du Geai bleu, ou la fière allure du merle, chaque espèce d'oiseau possède sa propre combinaison de traits qui aident à l'identifier. Les portraits ci-dessus font partie d'une série de cartes servant à l'identification des oiseaux qui ont été peints pour le Laboratoire d'ornithologie Cornell, à Ithaca, dans l'État de New York. Chacune représente un oiseau commun d'Amérique du Nord, dans un comportement ou une pose caractéristique. Le format final des cartes étant petit, l'artiste Larry McQueen a maximisé l'espace occupé par l'oiseau. Il a aussi tenté de ménager les détails, sachant que tout se définirait mieux lors de la réduction de l'image.

Ici, McQueen nous montre un couple de Moineaux domestiques prenant un bain de poussière; les pattes écartées du mâle lui donnent l'aspect «polisson» qui caractérise l'espèce. Le reflet sur le bec souligne un autre trait: un bec légèrement plus large et plus convexe que celui des bruants.

McQueen a commencé la peinture avec un lavis d'ocre jaune, à la fois sur le fond et sur les oiseaux, à l'exception toutefois des parties blanches du mâle. Pendant que la surface était encore humide, il a ajouté quelques taches de gris de Payne, pour varier la texture et la couleur. C'est alors qu'il a donné du rythme à l'aile de la femelle, en la soulignant d'un motif régulier de touches cramoisies. Comme il ne voulait pas trop accentuer l'aile battante, il s'est fié sur le motif répétitif des rémiges pour donner l'impression de mouvement. Il a ensuite ajouté les ombres, en indigo. Les variations du plumage sont faites d'ocre jaune, de terre de Sienne naturelle et de terre de Sienne brûlée. Le gris et le noir de la tête du mâle sont tous deux de teinte neutre Winsor & Newton, mêlée de différentes intensités d'indigo.

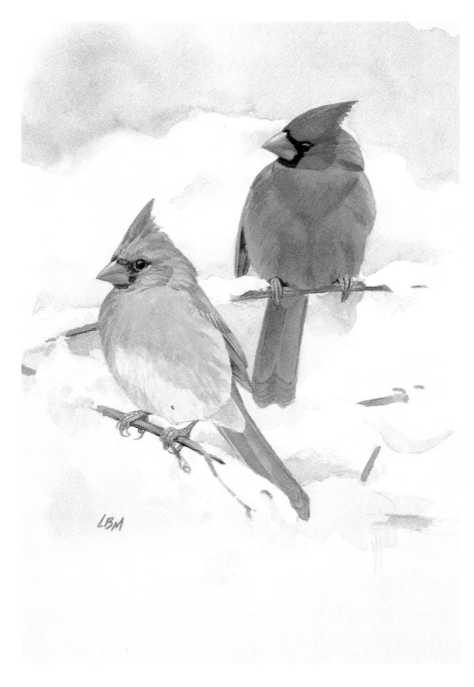

Cardinal rouge
Aquarelle (20,3 cm x 27,9 cm), 1987.

Pour rendre l'effet de la poussière et du mouvement, McQueen a éclaboussé la peinture, en grattant de son pouce les poils raides d'un pinceau trempé dans les couleurs originales (opaques et claires).

Les cardinaux présentent des caractéristiques fort différentes. Ce sont des oiseaux aux couleurs vives, à la fois audacieux et timides, qui aiment à se percher tranquilles, à découvert. «Leur bec est fort, note McQueen, mais sa couleur brillante et la tête relativement petite de l'oiseau le font paraître encore plus volumineux. Peindre une tête trop grosse rendrait le corps trop petit.» Les cardinaux ont également les ailes courtes et la queue fort expressive.

Le cardinal mâle fut peint presque entièrement en rouge Winsor, y compris les ombres. «J'utilise un rouge plus intense pour le modelé, plutôt qu'une autre couleur, explique McQueen, car la seule façon de garder le rouge éclatant est de l'utiliser tel qu'il sort du tube, sans rien lui ajouter.» Parfois, il ajoutera de la texture à un rouge plus terne, comme l'alizarine cramoisie, ou lui mêlera une teinte neutre, comme pour la queue du cardinal.

La femelle du cardinal est l'un des oiseaux favoris de McQueen. «Regardez-la de près, dit-il, et vous verrez un mélange de couleurs d'une incroyable douceur, aux tons les plus chauds qui soient. Le rose embué, sous la surface de la queue, ressemble à un maquillage délicat et iridescent.» Il a peint cette femelle principalement à l'ocre jaune, réchauffé de terre de Sienne naturelle, ou assombri et atténué de teinte neutre. Le noir autour du bec de chaque oiseau est en pure teinte neutre, assombrie par des couches successives. Par temps froid, le cardinal gonfle son plumage.

Maîtriser l'anatomie des oiseaux
Lawrence B. McQueen

Geai à gorge blanche
Aquarelle (27,9 cm x 22,8 cm), 1987.

«Presque tous les geais sont audacieux, note Larry McQueen, et le Geai à gorge blanche est peut-être parmi les plus fanfarons.» Ici, le bec ouvert, le regard vif et les pattes écartées expriment la hardiesse de l'oiseau. Ce geai illustre quelques-uns des points importants de la posture et de l'anatomie des oiseaux, que chaque artiste animalier se doit de maîtriser.

Quand, comme c'est le cas ici, un oiseau est représenté sur une branche verticale, les pattes en position asymétrique, il se dégage un effet de déséquilibre qui transmet une impression d'énergie et d'action. D'autre part, pour équilibrer l'oiseau, il suffit de placer au moins une patte sous son oeil. L'artiste animalier Don Eckelberry a jadis enseigné à McQueen que les oiseaux n'agrippent pas les branches avec force, mais les tiennent plutôt mollement. La façon dont ils s'agrippent aux branches peut varier considérablement. Lorsque les passereaux agrippent un rameau vertical, la patte la plus basse a souvent deux doigts dessous, comme étau, et un troisième dessus, servant de crochet.

Pour McQueen, la position des yeux est aussi importante que celle des pattes. Beaucoup d'artistes, note-t-il, placent les yeux trop haut sur la tête, ou trop loin de la commissure du bec. De plus, les yeux des oiseaux ne sont pas ronds, mais de forme variable. La plupart ont tendance à s'aplatir vers le haut. Il recommande de dessiner le pourtour de l'oeil d'un trait net, «aussi noir que possible», pour le démarquer visuellement des tissus ambiants. Le fait d'ajouter un fort reflet blanc donnera l'impression que l'oiseau regarde l'observateur. McQueen préfère cependant un reflet plus doux, avec un rehaut terne, à peine plus clair que le noir et couvrant la majeure partie de l'oeil. «Chez les oiseaux, dit-il, c'est une chose qu'on voit souvent en lumière atténuée, en forêt par exemple.» Souvent, il n'y a aucun reflet.

Savoir peindre une aile fermée requiert une bonne connaissance de la structure et du mouvement de l'aile lorsqu'elle est ouverte. La longueur des rémiges externes (les primaires) varie selon le type d'oiseau. Ceux qui doivent voler pour se nourrir, ou qui migrent sur de longues distances, comme les hirondelles ou les sternes, ont les ailes si longues qu'elles peuvent recouvrir la queue lorsqu'elles sont repliées. D'autre part, beaucoup de passereaux qui se déplacent à travers la végétation dense ont besoin de rémiges primaires plus courtes et plus arrondies.

Les rémiges primaires d'une aile ouverte rayonnent à partir d'un point situé dans la main de l'oiseau, tandis que l'autre série de plumes, les rémiges secondaires sont disposées en rangée. La forme de l'aile fermée est déterminée par la façon dont les secondaires «s'empilent» et par l'étendue sur laquelle elles recouvrent les primaires. McQueen note que, souvent, la queue est dessinée à partir d'un point trop bas ou trop haut sur le corps de l'oiseau. L'angle de la queue doit indiquer son point d'origine, qui est au centre du croupion, juste au bas du dos. «Il n'y a pas de secret pour comprendre ces détails, dit-il, sinon d'étudier l'oiseau lui-même.»

McQueen a peint le plumage du geai en teintes bleu outremer. La poitrine est un lavis clair de teinte neutre Winsor & Newton, réchauffé d'un peu d'ocre jaune. Le noir de la face est fait de couches successives de teinte neutre, la gorge et les sourcils étant la surface blanche du papier.

Comme le montre McQueen dans cette esquisse de geai, lorsqu'un oiseau regarde en bas, sa tête est légèrement penchée; l'oeil semble situé bas et être aplati au sommet. Vu d'un tel angle, il n'y a généralement pas de reflet dans l'oeil.

Laisser la composition évoluer d'elle-même

Lawrence B. McQueen

Ce qui est exclu d'un tableau est parfois aussi important que ce qui est inclus. Dans ce tableau de Larry McQueen, les espaces vides entre les branches et le merle font partie intégrante de l'oeuvre. Dans une première ébauche, l'artiste avait mis des pommes ici et là, mais la surcharge de couleurs faisait concurrence à l'oiseau. En fin de compte, il arrêta une disposition triangulaire, l'oiseau étant éloigné des fruits. «J'aime les compositions ouvertes et indéterminées, de dire McQueen, plutôt que celles qui sont équilibrées si parfaitement qu'elles semblent inertes. C'est beaucoup plus difficile à faire qu'on pourrait le croire car l'ordre vient naturellement. Idéalement, j'aime prendre le contrôle d'un tableau, de façon justement à ce que la composition ne paraisse pas forcée.»

Merle d'hiver fut peint en janvier, peu de temps après le retour de McQueen d'un long séjour à l'étranger. Autour de son studio, en Oregon, les arbres et les buissons étaient pleins de merles bien gras qui se nourrissaient des fruits encore disponibles. «Ils étaient vraiment beaux à voir, dit l'artiste; ils semblaient me souhaiter la bienvenue.» Pour restituer l'atmosphère d'un matin brumeux et givré, McQueen y alla d'un travail en tons doux.

La poitrine du merle fut d'abord lavée d'ocre jaune, puis recouverte de lavis de terre de Sienne brûlée, de vermillon et d'ocre à nouveau. Les parties grises sont en teinte neutre Winsor & Newton, réchauffée de sépia et d'un peu de terre de Sienne brûlée. «J'aime travailler, dit McQueen, avec les demi-teintes sobres des bruants, des oiseaux femelles et de ces merles d'hiver. Bien qu'ils soient moins voyants, ces oiseaux n'en sont pas moins difficiles à peindre car leurs couleurs sont rarement pures et doivent être rendues par des couches successives et des mélanges bien dosés.»

Pour certaines parties des branches et pour la partie gauche du fond, McQueen utilisa du graphite, presque à la manière d'un pigment, puis les recouvrit de lavis indigo, en augmentant l'intensité de manière sélective. Le papier nu constitue la neige et le givre, dont les nuances sont rendues par des gris et du bleu de manganèse. Le contour des pommes givrées est en blanc opaque. Ces dernières sont formées d'une combinaison de couleurs chaudes qui incluent du rouge Winsor; les parties endommagées sont en bleu indigo, réchauffé de terre d'ombre.

Une fois la peinture achevée, McQueen pensait que les pommes disposées en haut du tableau constituaient une composition simpliste et que l'oiseau et les fruits étaient trop colorés. «Mais, de dire l'artiste, cette peinture s'est mise à prendre vie d'elle-même et elle est vraiment bien. C'est maintenant l'une de mes toiles préférées.»

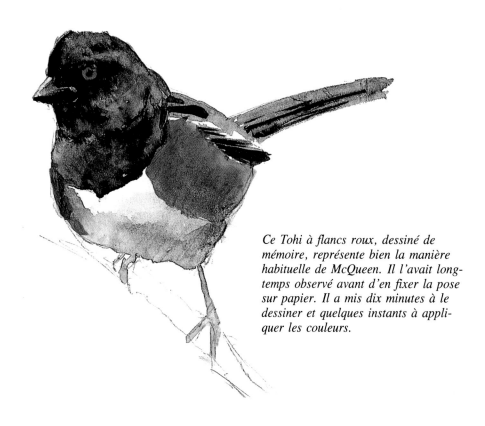

Ce Tohi à flancs roux, dessiné de mémoire, représente bien la manière habituelle de McQueen. Il l'avait longtemps observé avant d'en fixer la pose sur papier. Il a mis dix minutes à le dessiner et quelques instants à appliquer les couleurs.

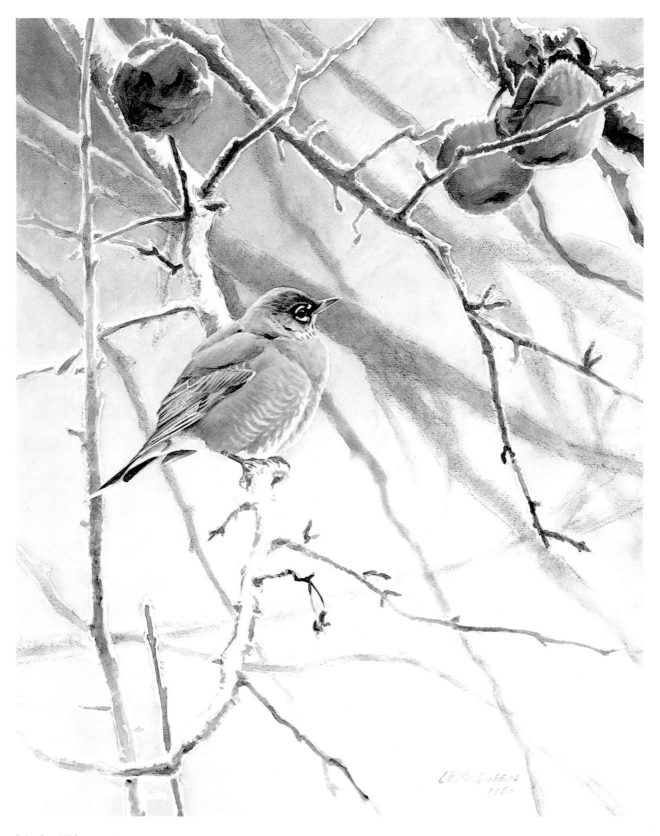

Merle d'hiver
Aquarelle (38 cm x 48,2 cm), 1983.

Utiliser la teinte neutre pour le noir

Lawrence B. McQueen

Selon la façon dont on l'utilise, le noir a un velouté profond ou un lustre brillant. Larry McQueen a obtenu la coloration sombre et saturée de ce Carouge à épaulettes mâle en couvrant de noir l'oiseau entier, à l'exception d'un minimum de rehauts pour souligner la forme. Pour obtenir les noirs lustrés des oiseaux en vol, il a procédé à l'inverse: il a utilisé abondamment le gris en guise de rehauts, et un peu de noir pour créer la forme.

Dans *Carouge à épaulettes*, le noir est constitué par des couches successives de teinte neutre mêlée d'indigo. La teinte neutre, l'un des pigments préférés de McQueen, est produite par la maison Winsor & Newton. Elle est conçue comme un additif destiné à assombrir sans modifier la couleur. Toutefois, McQueen l'emploie telle quelle, en guise de lavis gris pour adoucir le plumage et en couches répétées pour produire un noir intense. Toute couleur forte qui lui est ajoutée, comme l'alizarine cramoisie, le bleu de Prusse ou le bleu de phtalocyanine, intensifiera davantage le noir.

Sur le noir, les rehauts s'obtiennent de trois manières: en laissant transparaître du clair; d'une façon mécanique en mouillant, en appliquant le buvard ou en effaçant; ou encore en ajoutant du blanc opaque ou, comme c'est le cas ici, une couleur claire opaque. De fait, les rehauts n'indiquent que le cou gonflé et les scapulaires soulevées de l'oiseau. La forme ramassée rend bien les contractions et l'effort fournis lorsqu'il émet son appel; les épaulettes rouges, des plus contrastantes, accentuent le mouvement vers la femelle, tandis que la queue déployée étend encore plus le noir. L'ombre du mâle jetée sur la quenouille aide à préciser la forme de l'un et de l'autre et établit un lien entre eux.

Le fond du tableau qui représente des carouges harcelant une corneille est lavé de bleu de cobalt, lequel sert également de couleur de base aux reflets des oiseaux. Après avoir laissé sécher le fond, McQueen utilisa la teinte neutre pour les oiseaux, en ajoutant de la terre de Sienne brûlée et de l'alizarine cramoisie pour obtenir certaines nuances. Les épaulettes des carouges, masquées lors des lavis précédents, sont en rouge Winsor et en jaune Liquitex Hansa. «Le jaune Liquitex Hansa, selon McQueen, est sans doute le jaune le plus pur et le plus éclatant qui existe actuellement; le jaune des autres marques tend à être verdâtre ou citron.» Les grandes rémiges de la corneille dominent la composition tandis que les pattes pendantes témoignent de son trouble.

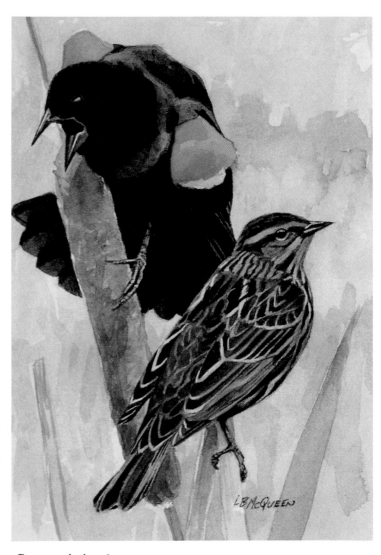

Carouge à épaulettes
Aquarelle (22,8 cm x 27,9 cm), 1987.

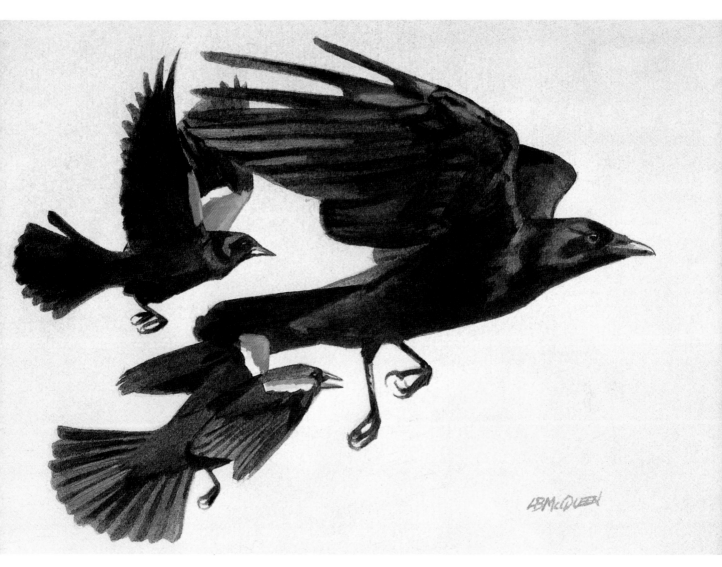

Corneille harcelée par des carouges
Aquarelle (22,8 cm x 27,9 cm), 1987.

Peindre le tempérament des mésanges

Lawrence B. McQueen

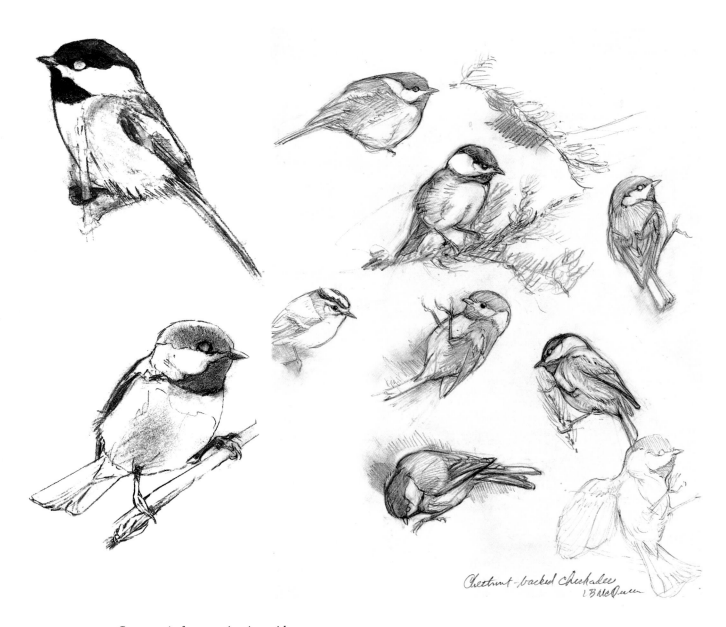

Ces croquis furent exécutés rapide-
ment, sur le vif ou d'après mémoire.
McQueen détermina d'abord la forme
et la posture, pour se familiariser avec
l'oiseau tout entier, puis il s'attarda à
la tête, et notamment à la position du
bec par rapport à l'oeil. De dire
McQueen: «Lorsqu'on rend l'expres-
sion véritable d'un oiseau — si on le
fait vraiment paraître vivant — tout le
reste suit.»

Mésanges à tête noire
Aquarelle (49,4 cm x 34,2 cm), 1980.

En art animalier, de nombreuses oeuvres ont des mésanges comme sujets mais peu sont vraiment réussies. Les mésanges sont de petits oiseaux remuants, rapides et légers, mais, sur bien des toiles, elles paraissent inexpressives et lourdes. Larry McQueen estime que certains peintres commettent l'erreur de surcharger leurs sujets: trop de détails les font paraître crispés et immobilisent l'action. «Il est possible de rendre les traits importants de façon implicite, comme il est possible de les masquer par trop de détails.»

Il est également important de représenter correctement les proportions. Les mésanges ont la tête grosse, ce qui fait paraître leur corps petit; elles ont également la queue longue et fine. Et comme elles s'agrippent souvent aux branches en balançant le corps, pour faire contrepoids lorsqu'elles s'alimentent, leurs pattes sont fortes; aussi doit-on les dessiner à coups de crayon vigoureux.

Ici, les postures furent déterminées à l'aide de photographies, de croquis pris sur le vif et de peaux de spécimens. Prenant soin d'éviter les parties les plus blanches des oiseaux, McQueen a d'abord utilisé un lavis gris de Payne, assombri d'indigo et de teinte neutre pour les parties noires, et modifié avec de la terre de Sienne brûlée et de l'ocre jaune pour les flancs. Du bleu céruléen, de l'indigo et de la terre de Sienne brûlée furent utilisés pour les ombres du corps.

McQueen désirait traduire l'indépendance et la vitalité de ces petits passereaux; il les disposa donc séparément. «Ils ne sont pas en interaction, ils sont simplement ensemble, ce qui semble d'ailleurs une caractéristique des bandes qui passent l'hiver ensemble.» Les petites formes rondes des oiseaux sont donc dispersées au hasard, au milieu d'espaces vides et de branches ondulantes. Selon McQueen, il est important de ne pas donner dans le répétitif, mais de mettre en opposition et en contraste des formes et des tailles intéressantes. Pour donner de la profondeur au tableau, il a dirigé des branches vers l'avant, en accusant leur forme avec des ombres. L'arrière-plan s'estompe dans le brouillard. Les objets qu'on voit clairement sont tout proches, ce qui rappelle également la nature confiante des mésanges.

Peindre les oiseaux grandeur nature
Raymond Harris-Ching

C'est une longue tradition chez les peintres animaliers que de peindre grandeur nature et nombreux sont les étudiants qui trouvent importante la maîtrise qu'exige une telle précision. Un sansonnet, l'un des oiseaux les mieux connus au monde, et souvent l'un des plus dédaignés, est représenté ici grandeur nature, sur fond blanc et perché sur une branche soigneusement choisie. Rien d'autre ne distrait le spectateur. «Il est facile de voir que l'oiseau n'est pas placé à un ou à deux mètres en retrait, mais bien en avant — juste derrière le verre enchâssé dans le cadre, explique Harris-Ching.» Pour obtenir la taille exacte, il avait déposé un oiseau mort sur le papier et y avait marqué l'extrémité du bec, des ailes et de la queue.

L'oiseau qui servait de modèle était maintenu en place avec des fils métalliques et des étais, comme le faisait jadis John James Audubon, l'un des pionniers de l'art animalier. Harris-Ching a dû peindre rapidement, avant que l'oiseau ne commence à se décomposer. En dépit de cela, l'artiste estime qu'il vaut la peine de travailler avec ce genre de modèle: la représentation a une vigueur qui manque parfois aux études exécutées plus lentement, à partir de peaux de spécimens.

Plusieurs artistes peignent les plumes de façon trop rigide, en les disposant comme des écailles. Toutefois, Harris-Ching a su rendre la souplesse du plumage en lui donnant une profondeur où le regard du spectateur peut s'enfoncer. «La seule chose qui me stimule à peindre, c'est lorsque le sujet est juste devant moi, dit-il. Si je ne peux le toucher des doigts, ou même des yeux, rien ne va. Si je peux l'entourer de mes mains et l'envelopper de mon regard, je perçois sa profondeur et sa souplesse.»

Pour mettre en valeur les plumes de la gorge, l'oiseau est représenté au moment où il lance son appel, d'une façon typiquement agressive. Chaque plume est marquée d'un point blanc, présent seulement dans le plumage d'hiver, et chacune projette de l'ombre. «Lorsque vous examinez chaque plume et que vous les dessinez minutieusement, vous peignez quelque chose d'aussi splendide qu'un paradisier, raconte Harris-Ching.» Comme les branches dénudées le soulignent, ce n'est vraiment qu'en hiver que le sansonnet paraît aussi exotique.

Le sansonnet; un oiseau d'hiver
Aquarelle (50,8 cm x 71,1 cm), 1973.

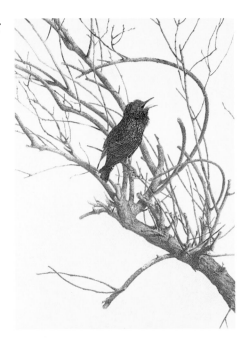

La reproduction d'une partie du tableau à sa taille réelle montre le sansonnet tel qu'il fut peint.

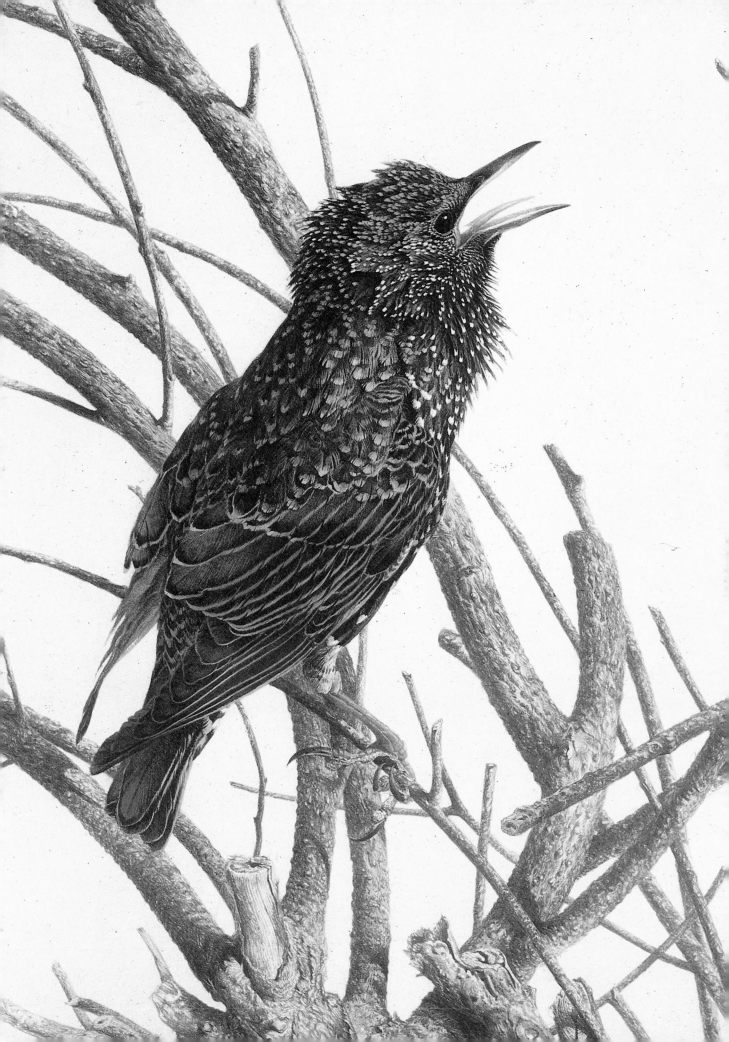

Assurer l'éclat du coloris
Robert Bateman

Robert Bateman s'était lancé tout un défi lorsqu'il s'est attaqué à *Tangara écarlate et érable en mai*. Ce fut l'une des toiles les plus difficiles qu'il ait eu à peindre. Pour rendre fidèlement l'éclat fluorescent de l'oiseau, il voulut le représenter sur fond sombre, mais le tableau devint trop obscur. Il l'a donc éclairé de fins lavis blancs, mais le tangara perdit alors son éclat et le contraste disparut. En lui faisant tourner la tête, Bateman avait donné une posture intéressante à l'oiseau, mais elle lui donnait également du fil à retordre car il paraissait trop trapu. Comme il n'aime pas le contraste du rouge et du vert, Bateman était résolu à ne pas placer l'oiseau à côté de feuilles, mais il ne voyait rien d'autre qui puisse rendre l'atmosphère légère du printemps. «Il y avait des problèmes partout, dit-il. Je pense que je m'en suis bien tiré, mais ce fut loin d'être facile.»

À la fin, Bateman décida de placer l'oiseau parmi les petites fleurs printanières de l'Érable à sucre, qu'il trouve plus jolies que les orchidées (bien qu'elles soit beaucoup plus délicates et habituellement négligées). «Il me semblait que les longues étamines pendantes convenaient à la robe somptueuse du tangara, explique-t-il.» Leur couleur jaune verdâtre vient du jaune de cadmium pâle, mêlé d'un peu de bleu de phtalocyanine. À côté d'elles, encore plissées, les feuilles naissantes commencent à s'ouvrir.

Le tangara, d'un rouge orangé de feu, semble illuminé de l'intérieur. C'est un effet difficile à rendre en peinture. Là où Bateman voulait que l'oiseau jette de la lumière, il étendit d'abord du blanc, puis du jaune et, enfin, des lavis de rouge de cadmium mêlé d'un peu de jaune. «Je devais procéder par couches très minces, comme les artistes de la Renaissance. Je voulais un effet de vitrail, que le jaune et le rouge jettent un petit peu de lumière.» Le noir des ailes et de la queue est constitué de gris de Payne, mêlé de terre d'ombre naturelle en quantité variable — une couleur de plus en plus présente dans la palette de l'artiste pour rendre les noirs et les gris plus beaux.

L'arrière-plan s'estompe dans un brouillard que l'artiste a créé en utilisant une éponge pour étendre des lavis verticaux étroits, qui contiennent un peu de couleur opaque. Des traits gris et jaune verdâtre forment les branches des arbres situés à mi-distance. La trouée de lumière au coin supérieur gauche donne de la profondeur à la scène. Le format, bas et horizontal, témoigne d'une influence japonaise.

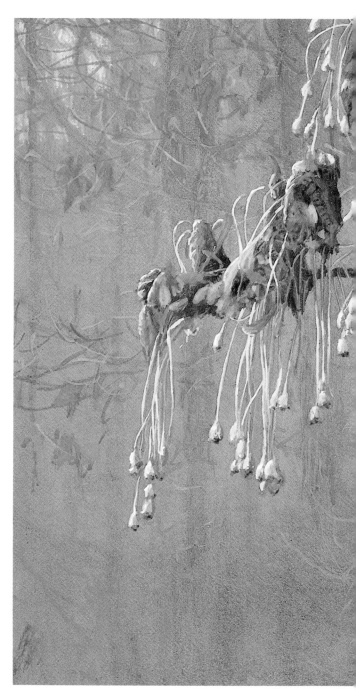

Tangara écarlate et érable en mai
Acrylique (40 cm x 22,8 cm), 1984.

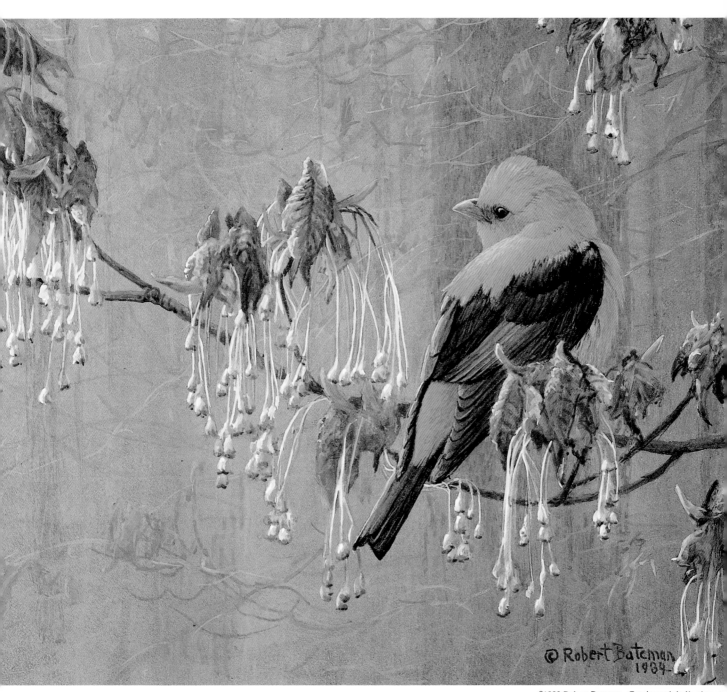

©1980 Robert Bateman. Gracieuseté de l'artiste et
de Mill Pond Press, Inc., Venice, FL 34292-3502.

Peindre les pics

Robert Bateman

Les pics font des sujets intéressants, mais les résultats peuvent parfois s'avérer décevants. Trop souvent, ils semblent avoir été collés sur un arbre, comme par après coup. Pour ce portrait de Grand Pic, Robert Bateman a placé l'oiseau un peu à l'intérieur de la limite du tronc, où il fait partie intégrante de l'image. L'ombre que l'oiseau jette sur l'écorce crée aussi une sorte de lien. «Les artistes qui peignent les pics sont tous dans le même bateau, dit Bateman, les pics sont comme fixés au tronc après coup. Ils ne tiennent que par trois points: la queue et les deux pattes.» Ici, Bateman a établi avec soin ces trois points de contact, en ajustant l'oiseau harmonieusement aux noeuds et aux fissures de l'arbre. Les griffes s'agrippent solidement à un morceau d'écorce; la queue n'est pas plantée sur le tronc, mais fléchit plutôt de façon naturelle, pour servir de support.

Bateman a garni le hêtre d'autant de fissures et de vermoulures qu'en verrait un pic, «toutes parfaitement mises au foyer, pleines d'attrait et d'intérêt. » Travaillant à partir de photographies, il a abordé le tronc d'arbre comme l'aurait fait un sculpteur. Il a su voir, dans cette texture complexe et presque épidermique, tout un univers de crêtes et de vallons. L'artiste a débuté par des traits sombres, donnés à gros coups de pinceau, et a complété ensuite par des marques plus légères, pour finalement remplir les espaces avec un petit pinceau, créant ainsi lentement et méticuleusement les textures de la surface.

Pour permettre au pic de grimper, Bateman lui a laissé plus d'espace au-dessus qu'au-dessous. La posture verticale de l'oiseau, entre deux bandes horizontales sur le tronc, donne tension à l'image. Pour éviter que le tronc ne paraisse aussi avoir été «collé» sur le fond clair, l'artiste a ménagé du blanc sur le tronc, sous forme de plaques de neige dans quelques-unes des fissures.

Au sujet de l'oiseau lui-même, il ajoute: «Je trouve le motif facial du Grand Pic très réussi. Ces oiseaux ont l'air audacieux, presque agressifs. Quand je travaillais à cette peinture, je pensais aux guerriers samouraïs et j'ai presque donné aux plumes un air d'armure.»

Grand Pic sur un hêtre
Acrylique (60,9 cm x 91,4 cm), 1977.

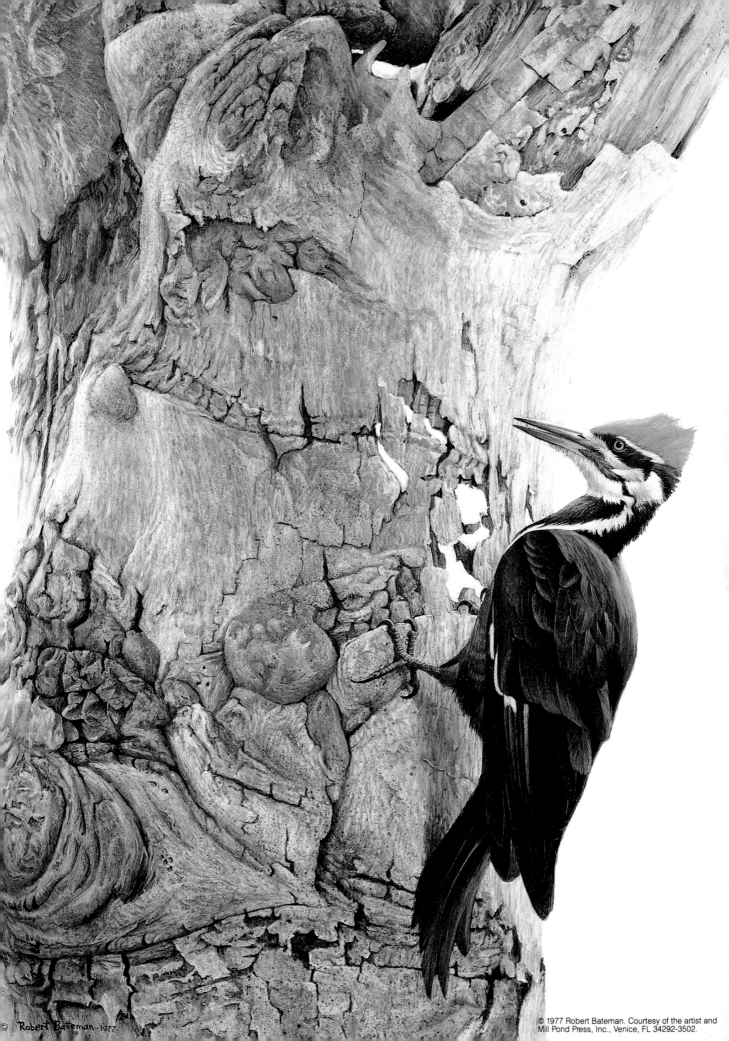

Robert Bateman—1977

Saisir l'harmonie d'un pré sauvage

Robert Bateman

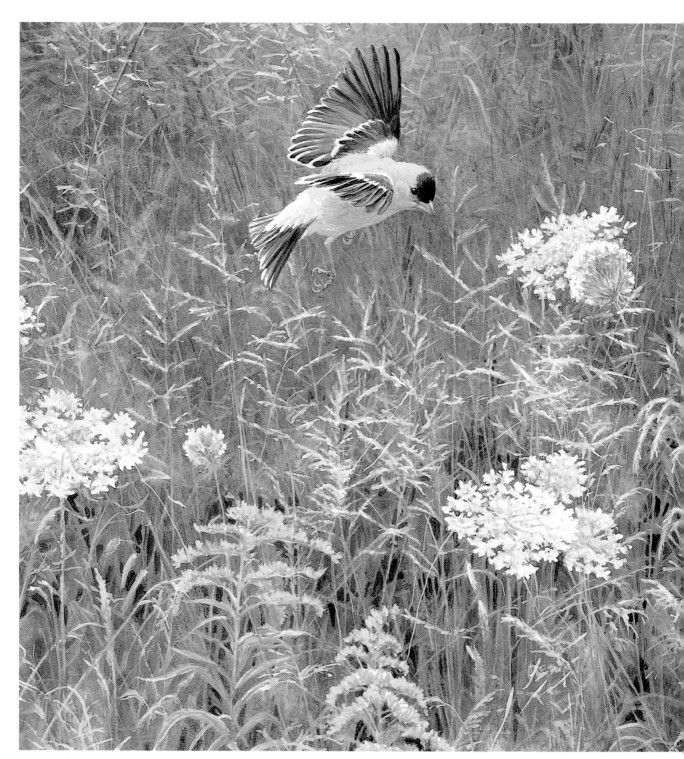

Le chardonneret aux ombelles
Acrylique (40,6 cm x 29,1 cm). 1982.

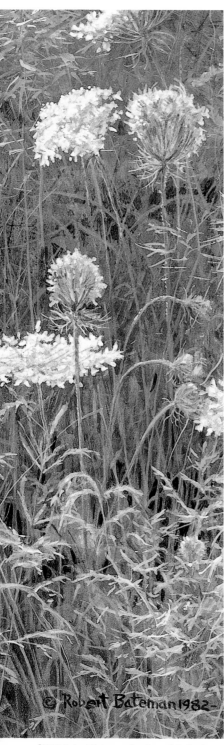

Le chardonneret aux ombelles est dédié à la mémoire de la princesse Grace de Monaco. L'oeuvre rend aussi hommage à un coin de pré sauvage qui appartient à l'artiste canadien Robert Bateman. «C'est un coin que la plupart des gens négligent, maltraitent et qualifient de mauvaise herbe, nous dit l'artiste. Ils le traversent, l'écrasent et l'ignorent.» Les fleurs, des verges d'or et des ombelles de carotte sauvage, témoignent de l'opulence dorée de la fin de l'été.

Bateman a délibérément laissé la composition ouverte. S'il n'avait pas peint l'oiseau, il n'y aurait aucun point de repère. Les fleurs semblent être placées au hasard, plusieurs étant au bord du cadre et même coupées par lui. «Je voulais montrer un coin de la vie, pas un arrangement floral, explique-t-il. C'est d'ailleurs pourquoi j'ai tout fait pour ne rien forcer.» Après avoir disposé les fleurs, Bateman a campé l'harmonie du relief champêtre à l'aide d'un gros pinceau et d'un mélange de blanc opaque et d'ocre jaune. Il a construit les herbes graduellement, évitant le détail jusqu'à la toute fin. «J'ai presque envie de danser quand je peins, dit-il, parce que je veux introduire un air de danse dans l'image, un rythme visuel qui ressemble à de la musique.» On croirait que les brins de graminées créent une délicate mélodie. Même si la scène semble détaillée, ce n'est pas un tableau détaillé - seules quelques plantes sont bien définies.

Beaucoup d'artistes peignent l'herbe comme s'il s'agissait d'un écran opaque, mais ici, on peut voir entre les herbes. «On doit se soucier de toutes les dimensions, y compris la profondeur, note Bateman. Plus haut vous regardez un champ vers l'horizon, moins vous verrez son intérieur. À vos pieds, pourtant, vous voyez l'intérieur.» Le chardonneret aux ombelles a été conçu de cette façon. Le bas de l'image, aux pieds de l'observateur, a plus de contrastes, plus d'ouvertures et des couleurs plus fortes que le haut du tableau, où l'herbe est lointaine. En achevant son travail, Bateman a ajouté quelques interstices sombres entre les brins d'herbe, puis a recouvert le tout pour mieux l'harmoniser.

Pour le spectateur, le chardonneret survole une colonne d'or subliminale, un effet voulu par l'artiste. Le détail sous l'oiseau a été simplifié de façon à renforcer le lien avec la verge d'or. Pour accentuer la légèreté de l'oiseau, Bateman a adouci, par des lavis semi-opaques, tout ce qui se trouve en dessous. Le déploiement des rémiges diaphanes ajoute à l'atmosphère légère et aérée. Le plumage du chardonneret est fait de jaune de cadmium, le bec et les pattes roses étant un mélange de blanc opaque et de rouge de cadmium clair. Les seuls vrais blancs et vrais noirs de l'image se trouvent sur les ailes, la queue et l'oeil de l'oiseau.

Rendre la complexité de la végétation
Raymond Harris-Ching

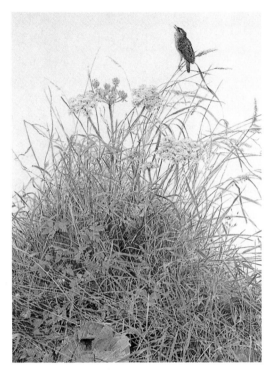

Phragmite des joncs
Aquarelle (53,3 cm x 71,1 cm), 1978.

P our leur créateur, un des principaux attraits des deux oeuvres illustrées ici était «le merveilleux fouillis vivant» qu'elles représentaient. Afin de peindre les *Troglodytes en été*, Harris-Ching a passé plusieurs journées assis sur un tabouret, le long d'un talus près de chez lui, à esquisser un taillis feuille par feuille — comme s'il le cartographiait. Il a ensuite pris des échantillons de chaque plante — herbes, ronces et lierres — qu'il a apportés à son atelier et réassemblés patiemment. Pour les garder fraîches, il a placé les plantes dans un bassin jusqu'à ce que vînt le moment de les utiliser. Comme les plantes flétrissaient rapidement à la lumière de l'atelier, l'artiste devait les réussir du premier coup, à l'aquarelle transparente — ou risquer de voir son modèle s'évanouir.

Les troglodytes, eux, ont d'abord été esquissés et peints à partir de peaux de spécimens, puis repeints grandeur nature. L'artiste a également ajouté à la scène un papillon blanc et, à gauche, l'entrée d'un nid de guêpe qu'il avait découvert alors qu'il esquissait.

Phragmite des joncs, une oeuvre de grandes dimensions (plus de 50 cm en largeur et de 70 cm en hauteur), est inspiré de la grande étude d'herbes peinte par Albrecht Dürer en 1503. Ici, l'intention de Harris-Ching était de prendre une «énorme» touffe d'herbe et d'y percher un petit oiseau insignifiant, qui proclame son territoire. L'artiste a exécuté, sur le vif, des esquisses à l'aquarelle représentant la façon dont le soleil illumine les divers brins d'herbe — esquisses qui se sont ensuite avérées très utiles en atelier.

Tout comme les herbes, la composition prend sa source à la base de l'image. Harris-Ching a d'abord fait un dessin très détaillé, puis l'a peint à l'aquarelle transparente.

Malgré tout le détail, il ne s'est jamais servi de pinceaux plus petits que ceux de grosseur 4 ou 5. «Si j'ai un conseil à donner aux artistes, dit-il, c'est d'utiliser un pinceau au moins trois fois plus gros que requis. Un petit et un gros pinceaux peuvent tous deux avoir une pointe fine, mais le gros pinceau aura plus de corps et la pointe sera plus facile à manier.»

Phragmite des joncs est l'une des dernières oeuvres où Harris-Ching a peint le vert à partir de pigments sortant directement du tube. «Ils m'ont toujours causé des problèmes, dit l'artiste. Les couleurs sont trop violentes, trop dures.» Depuis lors, il a abandonné la plupart des verts purs, préférant mélanger lui-même ses verts à partir de jaunes et de bleus.

Troglodytes en été
Aquarelle (50,8 cm x 68,5 cm), 1974.

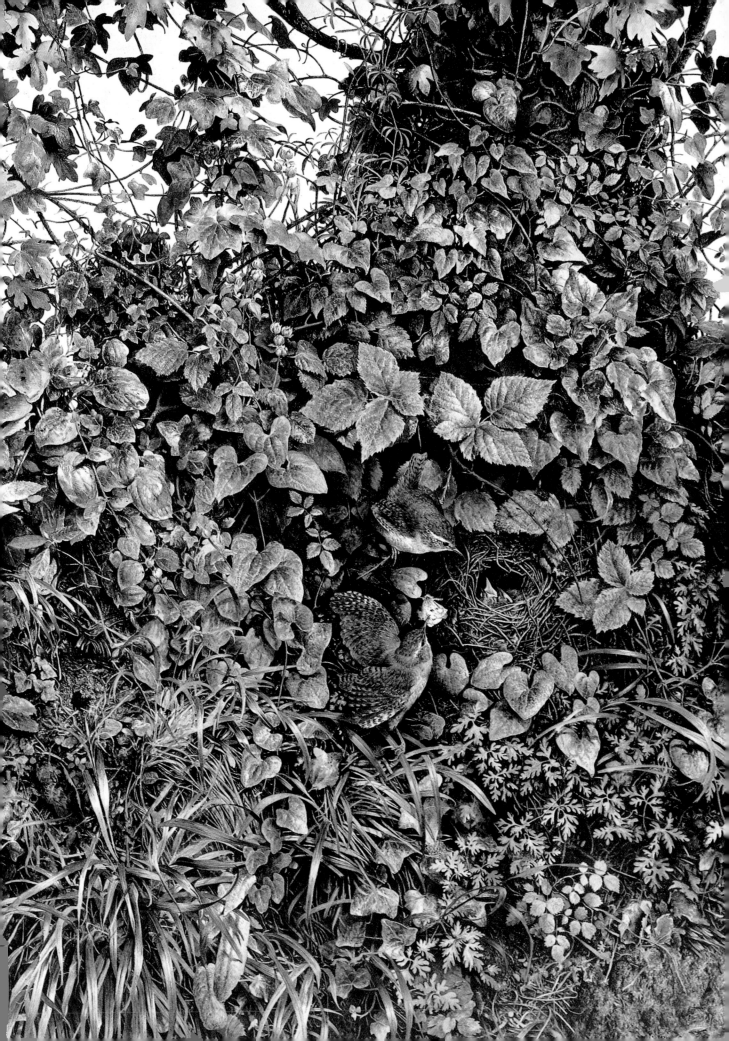

Représenter les feuilles humides
Raymond Harris-Ching

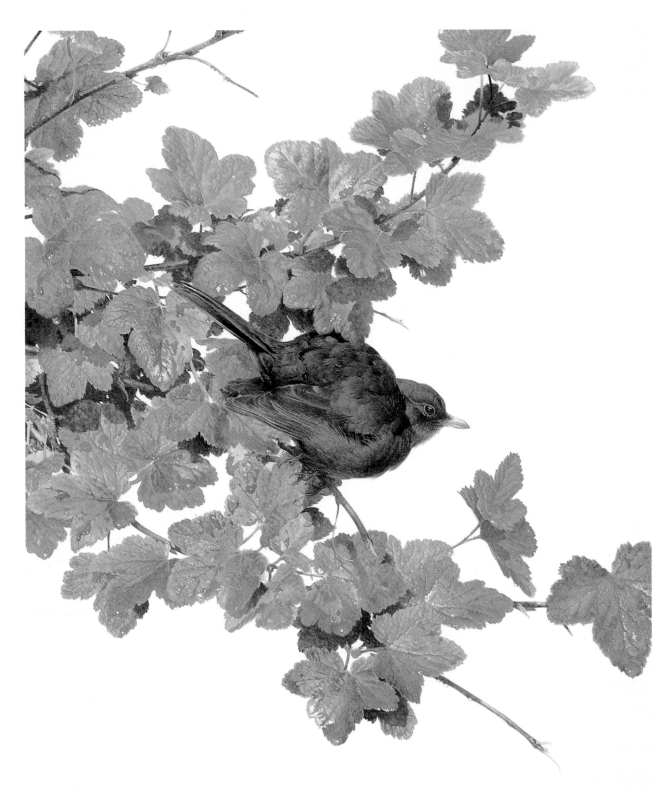

Pluie printanière (Merle noir)
Aquarelle (45,7 cm x 53,3 cm), 1978.

Raymond Harris-Ching a peint et dessiné les oiseaux des cinq conti- nents, mais il revient toujours à ses sujets favoris, les oiseaux com- muns de chez-lui: le moineau, la grive, l'étourneau, ou le merle. Il estime que des études répétées d'un petit groupe d'oiseaux familiers permettent une connaissance intime du sujet, qu'il est impossible d'obtenir à partir d'observations occasionnelles, ou diversifiées. On voit ici deux peintures illustrant le Merle noir d'Europe, dont le chant flûté est l'un des éléments les plus appréciés des jardins d'Angleterre.

Pluie printanière, traité selon le style propre à l'artiste, nous montre un merle en silhouette, sur fond blanc. La lumière uniforme et diffuse per- met à l'artiste d'examiner de façon égale tous les détails de la forme, de la texture et de la coloration de l'oiseau. *La fin de l'été*, d'autre part, avec son fort jeu d'ombre et de lumière, a beaucoup en commun avec l'image- rie de l'époque victorienne. Quand Harris-Ching travaille selon les canons de l'illustration, il doit peindre en noir les plumes d'un Merle noir. Dans son image de l'oiseau mort, cependant, il les a peintes d'un gris argenté clair, qui refléchit la lumière de fin de journée.

Des peaux de spécimens ont servi de modèle à l'oiseau de *Pluie prin- tanière*. L'aquarelle a été peinte du clair vers le foncé, entièrement en cou- ches transparentes — à l'exception de quelques détails aux pattes et aux flancs, qui sont en couleur opaque. L'artiste cherchait surtout à trouver une façon de bien rendre la pellicule humide qui recouvre les feuilles. Pour sa composition, il a coupé un rameau d'aubépine de son jardin et en a des- siné les feuilles, les trempant régulièrement dans l'eau d'un bassin. Tous les tons et les reflets de l'eau furent enregistrés sous leur forme finale, au crayon. «Au crayon, je travaille vite, avec précision, dit l'artiste, mais je dois m'efforcer de dessiner non pas ce que je sais, mais ce que je vois. Je n'invente rien. Je place et je copie.» Les feuilles et l'eau ayant été des- sinées avec justesse, il n'eut plus qu'à ajouter des lavis transparents, de bleu et de vert. Pour terminer, l'artiste a ajouté des gouttelettes d'eau sur le dos du merle, reliant ainsi le merle au feuillage et donnant l'impression de pluie.

La fin de l'été est l'un des rares travaux à l'huile de Harris-Ching. Il a trouvé ce merle mort dans une haie, l'a apporté chez lui et l'a dessiné immédiatement sur un petit panneau. Il a terminé la peinture en deux jours. Plus tard, il a ajouté l'arrière-plan d'argile nue, peinte de façon à paraître dure et rocailleuse. «Je voulais exprimer quelque chose au sujet des cycles de la nature, explique l'artiste, au sujet des choses qui se terminent sans vraiment s'arrêter, sans vraiment finir. C'est la fin de l'été et les jeunes ont quitté le nid, pour devenir les parents de la prochaine année.» L'aile et la patte du merle jettent une ombre contrastée sur son corps et lui don- nent un air de vulnérabilité, même dans la mort.

La fin de l'été
Huile (27,9 cm x 35,5 cm), 1976.

Peindre un nid

John P. O'Neill

On peut être intimidé à la perspective de peindre un nid complexe. John O'Neill en explique ici la technique, en donnant comme exemple la construction entrelacée d'un oriole, suspendue à une branche d'orme. Au départ, il a dessiné un simple sac à ouverture circulaire, puis a ajouté au crayon des traits qui ressemblaient vaguement à des brins d'herbe entrelacés. Pour créer l'illusion de rondeur, les herbes de l'intérieur sont orientées dans une direction tandis que celles de l'extérieur vont dans le sens contraire. Des brins dépassent ici et là. «Un nid trop parfait ne paraît pas naturel, dit-il. Il faut peindre la structure de base, puis la brouiller.»

O'Neill a dessiné le nid sur un carton à aquarelle, en prenant soin de cacher la silhouette de l'oiseau au liquide à masquer. L'artiste a d'abord peint les formes arrondies du nid en utilisant un lavis clair de terre d'ombre naturelle, qu'il a assombri dans l'ouverture, à la partie inférieure et sur les côtés pour donner au nid sa forme. Il a donné du corps aux brins d'herbe en ajoutant à la terre d'ombre naturelle du gris de Payne (de marque Pelikan), utilisant de moins en moins d'eau et de plus en plus de peinture. «Ce gris est ma couleur de base pour l'ombre des écorces ou des brins d'herbe secs, explique O'Neill. Les autres gris de Payne sont trop rouges ou trop bleus.»

Étant donné que les oiseaux ne disposent pas les brins d'herbe tout à fait horizontalement (si c'était le cas, la construction s'écroulerait) et qu'ils utilisent un grand nombre de pièces (plutôt que de longs brins), O'Neill ajouta des brins disposés à la verticale et de petites ramilles (épaisses, courbes ou brisées). Pour obtenir des contours nets, il a pris bien soin de laisser sécher chaque couche avant d'appliquer la suivante. Là où la peinture était trop sombre, il procéda à l'inverse en ajoutant des brins blancs avec du gesso acrylique, qu'il modifia avec des lavis de terre d'ombre naturelle. Il réchauffa ensuite l'ouvrage entier avec un lavis acrylique jaune moyen, plus foncé pour les ombres où les herbes se croisent. Il travailla à nouveau les brins de l'intérieur et les lava encore de terre d'ombre naturelle, afin qu'ils ne paraissent pas trop bleus. Des lavis gris de Payne, ajoutés sur les côtés du nid et sous l'oiseau, servirent à repousser la construction derrière l'oiseau tout en lui donnant une forme plus précise.

Le travail le plus difficile étant achevé, O'Neill s'attaqua à l'oriole avec confiance. Après avoir enlevé le masque avec une gomme, il commença par peindre les ombres du corps en gris de Payne acrylique mêlé d'orange de cadmium moyen; la peinture est appliquée sur carton mouillé afin d'adoucir les contours. Plusieurs glacis d'orange de cadmium ont harmonisé les zones obscures et les zones vives. Les parties plus claires furent rendues encore plus intenses avec du jaune de cadmium moyen, tandis que les parties ombrées furent réchauffées au besoin d'un lavis fin de rouge de cadmium.

Les ailes et la queue furent peintes à la gouache, avec du noir de bougie velouté et dense. Les rehauts, un mélange de jaune de Naples et de noir de bougie, furent appliqués à l'aide d'un vieux pinceau écrasé au préalable dans la peinture afin que les poils s'étalent, une technique qu'O'Neill recommande pour rendre la texture des plumes. Le bec, dont la base claire est constituée de gris de Payne, est recouvert d'un lavis fin d'indigo; les reflets, faits de blanc mêlé d'un peu de jaune de cadmium, rendent le bec luisant, comme si le soleil l'éclairait.

Après avoir encore lavé le nid de gris de Payne, pour souligner l'ombre jetée par l'oiseau, O'Neill glaça toute la pièce d'un lavis très dilué de jaune de cadmium, afin de rendre la lumière du soleil. Cette oeuvre sera publiée dans un livre consacré aux oiseaux du Texas.

Oriole à gros bec
Acrylique, gouache et aquarelle (50,8 cm x 66 cm), 1985.

Ailes Bruissantes ▶ ▶
Manfred Schatz, 1972
huile (116,8 cm × 81,2 cm)

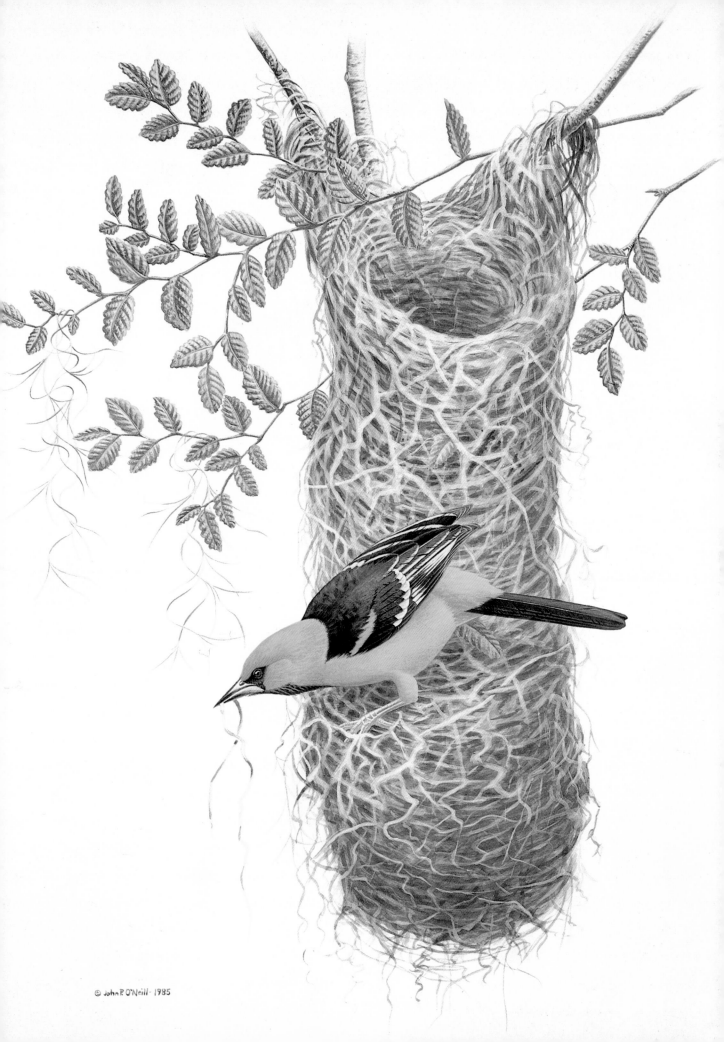

© John P. O'Neill · 1985

la sauvagine

Disposer les vols d'oiseaux
David Maass

Maass arrange et réarrange les silhouettes sous un papier-calque, jusqu'à ce qu'il ait trouvé la position idéale.

L'artiste David Maass, du Minnesota, chasse le canard depuis son enfance. «Quand je pense à la chasse aux canards, dit-il, je pense à une sortie par temps froid, nuageux et venteux. Je peux certainement mettre plus d'atmosphère dans ce genre de paysage que dans n'importe quel autre.»

La scène se situe ici dans le grand marais Delta, dans le sud du Manitoba, par un matin venteux d'octobre. Vu de la cache, un vol de Morillons à dos blanc, méfiants, vient examiner les lieux avant de se poser. Si une troupe de canards se sent à l'aise dans un endroit, elle approchera à l'unisson, ailes et pattes bien synchronisées. Ici, chaque oiseau a une posture différente, signe d'incertitude; la troupe pourra tout aussi bien se poser que poursuivre son chemin.

Pour Maass, il est important de placer les vols de canards dans des attitudes et des positions vraisemblables. Par un procédé qui nécessite beaucoup de calques et qui prend souvent plusieurs jours, l'artiste dessine et redessine chaque oiseau sur des petites feuilles de papier-calque, qu'il déplace ensuite sous une grande feuille transparente, jusqu'à ce qu'il obtienne une composition convenable. Son but est de réaliser un arrangement à la fois aléatoire et esthétique. Là où les oiseaux se superposent, il s'assure de ne pas créer de confusion entre les têtes et les ailes. Même la disposition des troupes lointaines requiert une attention particulière. Les canards et les oies volent en «V», mais si le «V» est trop parfait, il n'aura pas l'air naturel. Maass utilise des photographies comme référence, mais il base surtout ses peintures sur des années d'observation de sauvagines en vol. «Quelque chose se passe quand on fige l'action dans une photo, dit-il. On perd toute la grâce de la troupe en mouvement. J'essaie de peindre la troupe telle qu'à mon avis on la verrait en réalité.»

Morillons à dos blanc, au marais Delta, a été peint section par section: d'abord le ciel, puis l'eau, les roseaux et, finalement, les canards. Maass a complété chaque section avant d'entreprendre la suivante. La couleur sombre des nuages, qui se reflète dans l'eau agitée, contraste avec la blancheur des canards éclairés par le soleil.

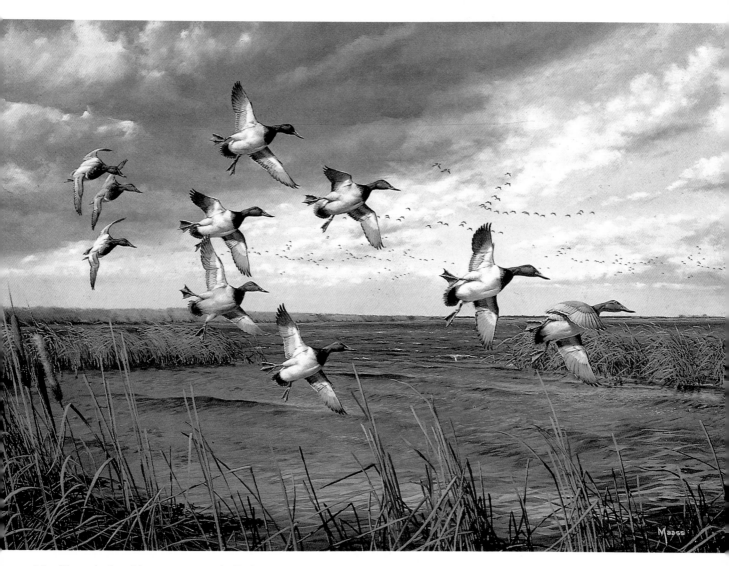

Morillons à dos blanc, au marais Delta
Huile (91,4 cm x 60,9 cm), 1983.

Utiliser l'atmosphère pour traduire la profondeur

David Maass

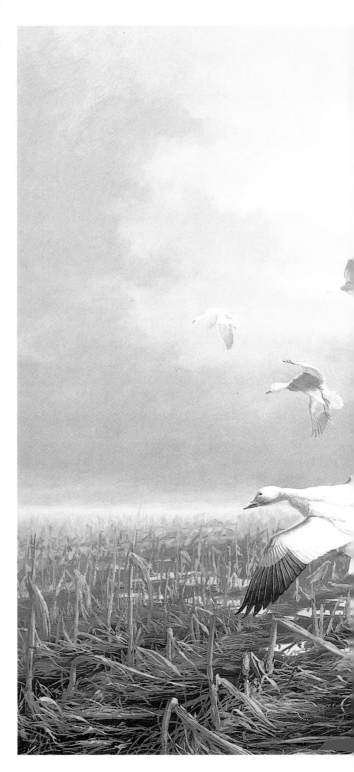

Par un après-midi d'automne, on les entendait au loin, dans la brume. Puis, soudain, elles sont arrivées, virevoltant dans le ciel comme autant de flocons de neige, avant de finalement descendre se nourrir dans un champ de maïs. Selon l'artiste David Maass, le bruit d'une troupe d'Oies des neiges ressemble, de loin, aux applaudissements d'une foule après un but, à un match de football. Jusqu'à tout récemment, on pensait que l'Oie blanche et l'Oie bleue étaient deux espèces distinctes, quoiqu'elles voyageaient ensemble; maintenant on croit qu'il s'agit de deux formes de coloration d'une même espèce, appelée alors Oie des neiges.

L'horizon bas et les rangées de chaumes parallèles donnent de la profondeur à ce paysage et accentuent l'importance du ciel. La profondeur est aussi rehaussée par l'atmosphère brumeuse. Maass a peint les oies du premier plan en couleurs fortes et contrastées, alors que celles de l'arrière-plan sont beaucoup plus atténuées et floues. Il en va de même pour le champ de maïs, qui s'efface vers l'arrière, avant de fondre complètement dans le brouillard.

Maass a peint d'abord l'arrière-plan en commençant par le haut du ciel pour continuer vers le bas. L'artiste utilise rarement des couleurs pures. Sa palette est surtout faite de tons terreux, qu'il mêle à un mélange préfabriqué de blanc de titane et de blanc de zinc. Ici, la présence de blanc dans toute l'image renforce l'impression d'une lumière vive qui inonde la scène sous le couvert de nuages. Les oies les plus lointaines ont été peintes en même temps que l'arrière-plan, en laissant des espaces pour les cinq individus les plus rapprochés. Pour peindre le ciel brumeux, l'artiste a mélangé du blanc à du bleu outremer et à de la terre d'ombre brûlée, ajoutant une légère touche de jaune pour donner une teinte verdâtre, ainsi qu'un peu d'alizarine cramoisie pour nuancer le ciel d'une teinte violacée, plus chaude. L'espace clair, dans le ciel, sert d'ouverture aux oiseaux pour aborder leur descente, tout en permettant à Maass de peindre les oiseaux sombres sur fond clair, et les oiseaux clairs sur fond sombre (le champ de maïs).

Le champ est peint en couleurs terreuses - terre d'ombre brûlée, terre de Sienne brûlée, ocre jaune, bleu outremer et un peu de blanc, ainsi qu'en couleurs d'utilisation ponctuelle, comme des jaunes et des rouges de cadmium clairs. L'éclat des flaques d'eau, où miroite ce ciel de fin d'après-midi, est rehaussé par les couleurs sombres qui l'entourent.

Maass a peint les oies du premier plan à la fin, moulant leurs formes dans la peinture comme s'il s'agissait de bas-reliefs et pratiquement dans les mêmes couleurs que le ciel. Les Oies bleues sont peintes surtout en outremer et en terre d'ombre brûlée, la poitrine et les ailes étant réchauffées de terre de Sienne brûlée, de rouge de cadmium et de jaune de cadmium. Les Oies blanches sont presque entièrement en mélange de blanc de titane et de blanc de zinc, réchauffé d'un tout petit peu de rouge et de jaune. Les ombres sont en outremer et en terre d'ombre, avec de légères touches de jaune de cadmium et d'alizarine cramoisie. Les becs et les pattes sont d'alizarine cramoisie, atténuée de bleu outremer; leurs parties les plus claires ont une touche de jaune de cadmium, tandis que les plus sombres sont en terre de Sienne brûlée.

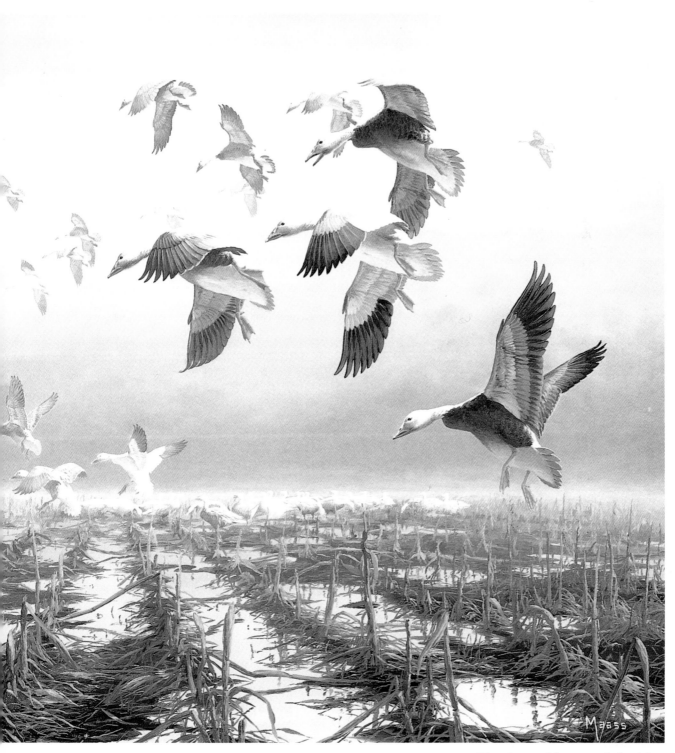

Blanches et bleues - plafond bas
Huile (91,4 cm x 60,9 cm), 1984.

Peindre sur le vif
Keith Brockie

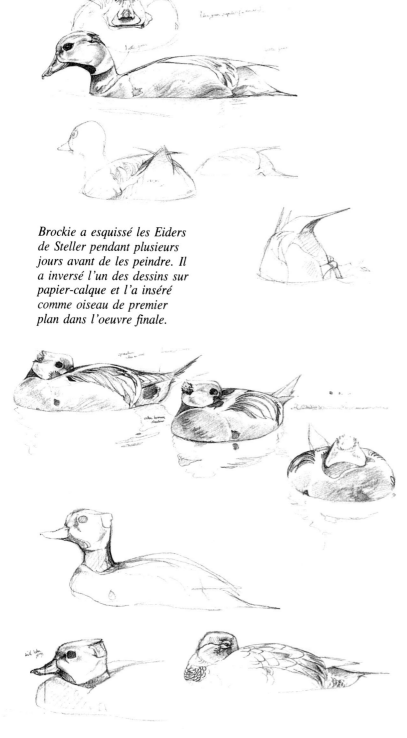

Brockie a esquissé les Eiders
de Steller pendant plusieurs
jours avant de les peindre. Il
a inversé l'un des dessins sur
papier-calque et l'a inséré
comme oiseau de premier
plan dans l'oeuvre finale.

Keith Brockie aperçut pour la première fois ces canards rares alors qu'il campait dans une île du nord de la Norvège. Les Eiders de Steller se nourrissaient de larves d'insectes parmi les algues brassées par la marée. En les observant, assis tout près d'eux par une journée froide et nuageuse, Brockie s'efforça de mémoriser certains détails importants: les rebords tombants du bec, la touffe vert pâle à la nuque, ainsi que le curieux point noir sur le flanc du mâle. «C'est toujours un défi, dit Brockie, de peindre sur le vif une nouvelle espèce, sans idée préconçue sur son apparence. Cette peinture combine ma soif d'impressions visuelles et mon intérêt pour le comportement d'une espèce que je n'avais jamais vue auparavant.»

Brockie a dessiné et peint les eiders tels qu'il les a observés dans la lunette qu'il avait installée à sa roulotte, stationnée au bord de l'eau à vingt mètres des oiseaux. Les Eiders de Steller se chamaillaient avec des Eiders à duvet; parfois, le champ de vision de l'artiste n'était qu'une bousculade d'une cinquantaine d'oiseaux se disputant les sites d'alimentation. L'artiste était captivé par la façon dont les eiders «culbutaient» et revenaient à la surface, couverts d'écume et d'algues; plus tard, il n'a pu résister à la tentation de garnir d'un brin d'algue la queue d'un canard, afin d'ajouter une touche humoristique à l'oeuvre. Néanmoins, le grand nombre d'oiseaux et la rapidité de l'action devinrent vite un obstacle lorsque vint le moment de fixer son choix sur son sujet. Brockie a éliminé plusieurs des canards, simplifié l'action et ajouté, afin d'apaiser l'image, un couple d'oiseaux qui sommeille en eau calme. Travaillant du clair vers le sombre, sur un papier gris pâle, il a d'abord ébauché l'arrière-plan et élaboré les algues, l'eau et l'écume, avant de compléter les sujets principaux.

Le blanc des eiders mâles est en gouache blanc-permanent, lavé de jaune de cadmium et de terre de Sienne brûlée, pour les flancs et la poitrine. Afin de suggérer la fine iridescence de leur plumage atténuée par la lumière diffuse, Brockie leur a légèrement lavé le cou et les ailes d'outremer et de vert émeraude. Les femelles, zébrées et tachetées, furent rendues par un mélange de terre d'ombre brûlée, de terre d'ombre naturelle et d'un peu d'ocre jaune. À la toute fin, il a renforcé la couleur des reflets dans l'eau, redonné de la forme aux masses d'algues, sans toutefois les travailler trop, et complété l'arrière-plan pour mieux équilibrer les tons. La peinture fut achevée en quatre jours, à raison de quatre heures par jour.

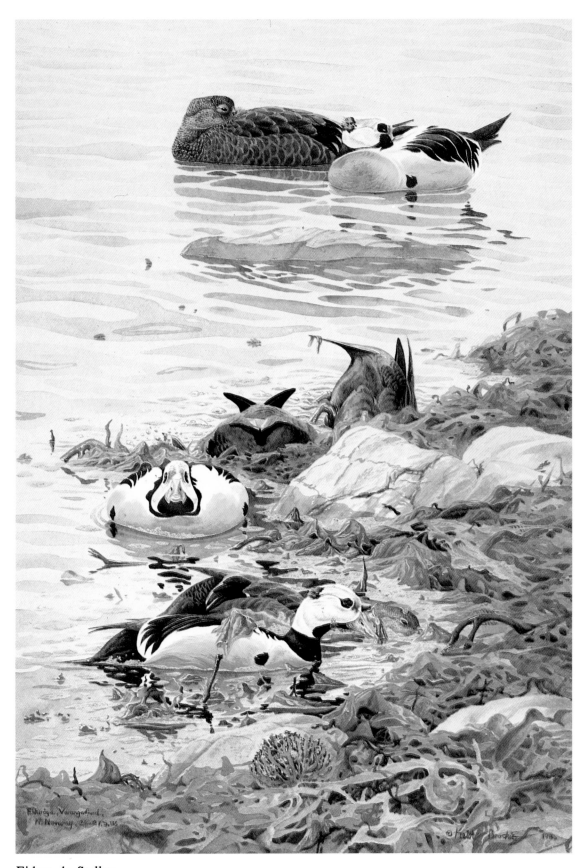

Eiders de Steller
Aquarelle et gouache (45 cm x 31 cm), 1986.

Esquisser sur le terrain

Lindsay B. Scott

Un soir de printemps, l'artiste Lindsay Scott a trouvé ce couple de grèbes en parade, sur un lac de l'Arizona. Assise tranquille sur la rive, elle les a dessinés en les observant à la lunette d'approche; elle ne quittait la lunette des yeux que brièvement, pour s'assurer que son crayon courait toujours sur le papier. «Une lunette zoom, montée sur trépied, est certainement le meilleur outil pour les esquisses de terrain, dit Scott. Cela rapproche beaucoup les oiseaux, tout en me laissant les deux mains libres.»

Lorsqu'elle esquisse sur le terrain, l'artiste utilise des feuilles grises ou vertes, afin d'éliminer le reflet. Elle dessine au crayon, ou à la plume, utilisant un crayon blanc pour les rehauts. Scott travaille de façon rapide et spontanée, prenant de deux à vingt minutes pour compléter une esquisse. Lorsqu'elle en a terminé avec un sujet, elle peut avoir jusqu'à vingt croquis du même oiseau sur une feuille de 20 cm x 30 cm.

«J'aime esquisser sur le terrain, dit Scott. C'est une des meilleures façons de comprendre la forme et le mouvement des animaux. En art animalier, la précision est essentielle; on ne peut l'atteindre qu'en connaissant son sujet à fond.»

Avant d'entreprendre un travail, Scott observe ses sujets pendant environ quinze minutes, pour se familiariser avec leur forme et leur comportement. Comme les oiseaux restent rarement longtemps immobiles, elle les dessine rapidement, en silhouette, et ajoute ensuite les détails petit à petit. Pour chaque sujet, elle situe d'abord l'oeil par rapport au bec et s'efforce ensuite de rendre convenablement les autres proportions. Si l'oiseau bouge beaucoup, Scott choisit une pose qu'il prend souvent, comme lorsqu'il relève la tête en s'alimentant, et elle précise ensuite les détails à chaque fois qu'elle observe à nouveau cette pose.

Lorsqu'elle esquisse des groupes d'oiseaux, Scott s'intéresse aux rapports que les oiseaux entretiennent entre eux. Souvent, elle dessinera une série de «taches» sur la feuille, de façon à montrer comment les oiseaux d'une troupe sont répartis. «D'une certaine manière, dit-elle, c'est comme regarder les espaces entre les oiseaux, plutôt que les oiseaux eux-mêmes.»

De retour à l'atelier, elle rassemble ses souvenirs et ses croquis pour parfaire ses ébauches, comme celles au stylo-bille (sur papier blanc) qui ornent ces pages. En fin de compte, toutes ces idées ont contribué à l'élaboration de la peinture *Grèbes élégants*, qui figure sur les pages suivantes.

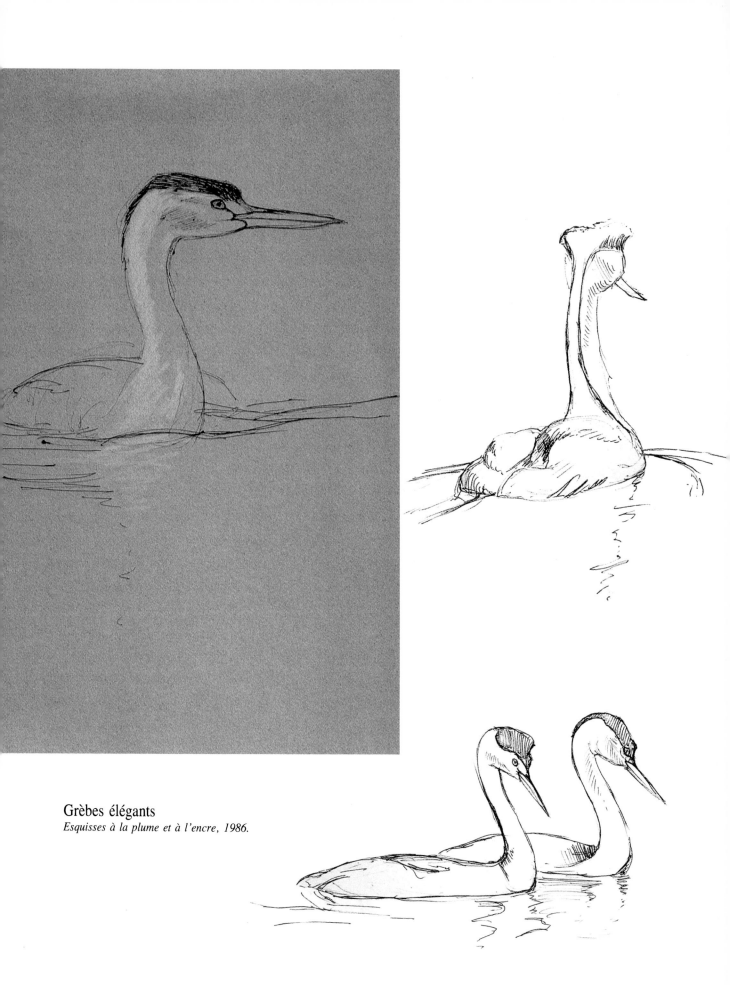

Grèbes élégants
Esquisses à la plume et à l'encre, 1986.

Glacer au crayon de couleur
Lindsay B. Scott

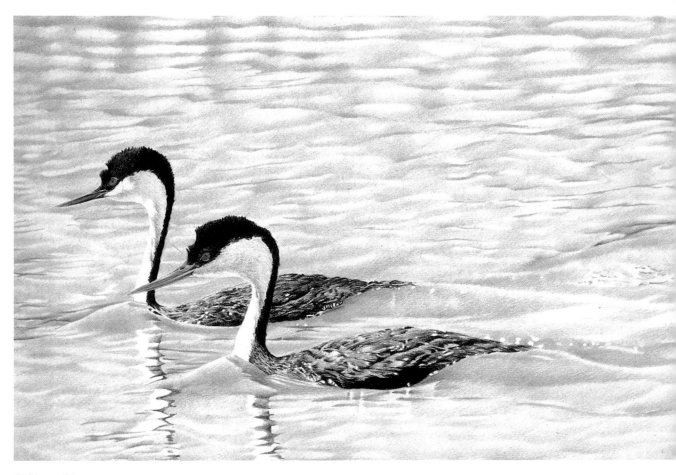

Grèbes élégants
Crayon de couleur (22,8 cm x 48,2 cm), 1986.

Une esquisse au crayon, de 3 cm par 6 cm, montre la composition horizontale que Scott envisageait pour cette pièce. «Si la composition n'est pas heureuse à cette dimension, dit l'artiste, elle ne le sera pas dans une peinture plus grande.» Elle a ensuite raffiné l'idée par un dessin en dégradés.

L'origine de *Grèbes élégants* provient d'une idée en quête de sujet. L'artiste Lindsay Scott voulait expérimenter deux aspects qu'elle admirait dans l'oeuvre de Paul Klee: la subdivision d'une oeuvre et le contraste entre des couleurs pâles et de grosses formes noires. Un couple de Grèbes élégants, observés en pariade, lui a fourni le thème qu'elle recherchait. La gracieuse courbe noire de leur cou, contrastant avec l'eau glauque, donne un rythme à l'ensemble. La glissade éthérée des oiseaux dessine des rides et des sillons à la surface de l'eau. L'artiste avait été frappée par la façon dont le pastel glauque de l'eau contrastait avec l'oeil rouge brillant des grèbes.

Plutôt que d'illustrer les parades acrobatiques des oiseaux, Scott a choisi de les montrer nageant côte à côte, afin de traduire un sentiment d'attachement. Puisqu'il y a une certaine part d'agressivité dans la parade nuptiale des grèbes, elle les a fait se détourner légèrement l'un de l'autre. L'artiste a laissé le sujet lui dicter la composition. Elle a choisi un format long et bas, pour répondre au mouvement onduleux des grèbes, qui semblent vouloir quitter l'image. «J'ai essayé, explique l'artiste, de rendre l'impression d'un passage fugitif tout à fait naturel.» Le double sillon est essentiel à la composition. Elle a travaillé sur un carton à aquarelle calandré, ce qui lui a permis d'obtenir des tonalités qui auraient été impossibles sur papier. Les grèbes constituent le point focal de l'oeuvre. Scott les a dessinés en premier, afin de leur rattacher toutes les couleurs et tonalités subséquentes. Elle a travaillé du sombre vers le clair, crayonnant d'abord les noirs et les gris, et

glaçant ensuite le tout avec un crayon dur, de couleur blanche — pour enrichir et mêler les couleurs. Le résultat ressemble beaucoup à de l'aquarelle. L'artiste a soigneusement évité de toucher aux parties blanches de la face et de la gorge, qui sont restées de la couleur du carton. L'eau, sur le dos des grèbes, indique que ce sont des oiseaux plongeurs.

Le rendu de l'eau a marqué un point tournant pour Scott dans son utilisation du crayon de couleur. Elle a d'abord commencé avec deux gris froids différents, puis a repassé avec des bleus, suivis de vert pâle. Elle a ensuite glacé la surface d'un gris pâle, très froid, pour donner une impression de transparence. «Cela donne vraiment l'impression de l'eau, dit Scott, parce que l'eau est comme ça, translucide et brillante, avec des bleus et des verts qui transparaissent.»

Lorsque vînt le moment de peindre la réflexion des grèbes dans l'eau, Scott a travaillé à la fois de mémoire et à partir de photos. Bien qu'une photo fige le mouvement naturel de l'eau, elle pense qu'on doit simplifier l'image considérablement pour donner une impression exacte. Scott préfère les crayons de fabrication suisse Caran d'Ache Supracolor I, dont la pointe reste dure. «Les boutiques pour artistes ont généralement en magasin des crayons de couleur mous, dit Scott, qui donnent une apparence laiteuse et crayeuse, et qui s'effacent malproprement, comme du pastel à l'huile. Ces crayons mous ne donnent pas un résultat professionnel» La finesse des résultats montre bien la grande qualité qu'il est possible d'obtenir au crayon de couleur.

Rendre la lumière par la couleur

Guy Coheleach

Un Canard colvert monte la garde, pendant que sa compagne et deux Canards noirs sommeillent au bord d'un cours d'eau marbré par le soleil. La peinture vibre de couleurs — on dirait des confettis bleus, verts, jaunes, violets et orange. «Chaque section aurait pu être encore plus détaillée», note l'artiste Guy Coheleach, qui est aussi connu pour ses oeuvres très détaillées. Toutefois, il a décidé de peindre celle-ci très spontanément, en suivant la maxime: «Dans le doute, abstiens-toi.»

C'est une oeuvre de lumière. La lumière du soleil inonde la scène à partir de la gauche, lavant la robe de la cane colvert, frappant le côté du mâle, tout en se réfléchissant sur l'écorce éclatante du bouleau qui surplombe la rive. Les reflets de la lumière réchauffent le flanc des canards, du côté opposé au soleil. La lumière indirecte, reflétée dans l'eau, donne au ventre du mâle un éclat doré, tandis que les feuilles, éblouissantes de lumière, colorent l'eau de leurs reflets.

Coheleach a peint les plumes des canards par blocs et laissé la réaction de la lumière sur chacune des faces définir les formes. Les dessous gris du mâle colvert sont un mélange de terre d'ombre brûlée et de bleu, sur un fond en terre de Sienne brûlée qui transparaît dans les parties les plus claires. La tête de l'oiseau, qui semble presque noire dans l'ombre, est faite de violet spectral, assombri d'un peu de terre d'ombre brûlée et de beaucoup de bleu de phtalocyanine. Une touche de vert permanent foncé lui donne son iridescence. Le dos du mâle, qui reflète le ciel bleu surplombant les arbres, est accusé par un trait de cobalt, mêlé de blanc sur un fond gris. Deux coups de pinceau ont suffi pour le bec, un d'ocre jaune et l'autre de jaune de cadmium mêlé de blanc. La ceinture de lumière indirecte, sur le ventre du canard, est faite d'ocre jaune renforcé d'orange jaune. La patte est en orange de cadmium brillant.

Sans doute dérangée par un bruit léger, la femelle du colvert s'éveille; sa tête, qui était enfouie sous l'aile, tourne vers l'avant. Son plumage blond est fait d'un mélange d'ocre jaune et de blanc, d'un peu de terre de Sienne brûlée et de terre d'ombre brûlée, ainsi que d'une touche de gris dans les parties les plus sombres. Le bruit a aussi fait ouvrir l'oeil à l'un des Canards noirs. Leur plumage, riche en ombres, est surtout fait de terre d'ombre brûlée et de bleu de phtalocyanine. «Quand je termine une oeuvre, dit Coheleach, j'aime bien marquer les rehauts avec de la peinture vraiment épaisse.» Des gouttes d'ocre jaune marquent ici l'éclat du soleil sur le cou des Canards noirs.

Le blanc contient toutes les autres couleurs. En revanche, il reflète toutes les couleurs, comme le montrent les tonalités riches et complexes du bouleau. Coheleach a ébauché l'arbre en blanc réchauffé d'une toute petite touche d'ocre jaune. Pour peindre les taches de l'écorce, qu'il voulait concaves afin d'accentuer la rondeur du tronc, il s'est servi de la terre d'ombre brûlée, assombrie de bleu. Avant que la peinture ne sèche complètement, il a barbouillé le tout de gris, pour éclaircir les zones sombres et assombrir les zones claires. De l'ocre jaune et du bleu furent ajoutés ici et là. Les teintes rosées viennent de la terre d'ombre brûlée que recouvre le gris.

L'eau est en grande partie ocre jaune, sans mélange. Les branches et le ciel s'y réfléchissent en taches pures de vert permanent foncé, de vert permanent clair, de vert olive, de bleu de phtalocyanine et de violet. Mêlées à l'ocre, elles produisent les teintes intermédiaires. Les couleurs chaudes sont accentuées par des touches de bleu glacier et de vert glacier, c'est-à-dire de bleus et de verts purs mêlés à du blanc. Vue de près, la scène n'est qu'un choc de couleurs bariolées; vue de loin, tout s'assemble en un tour de force impressionniste.

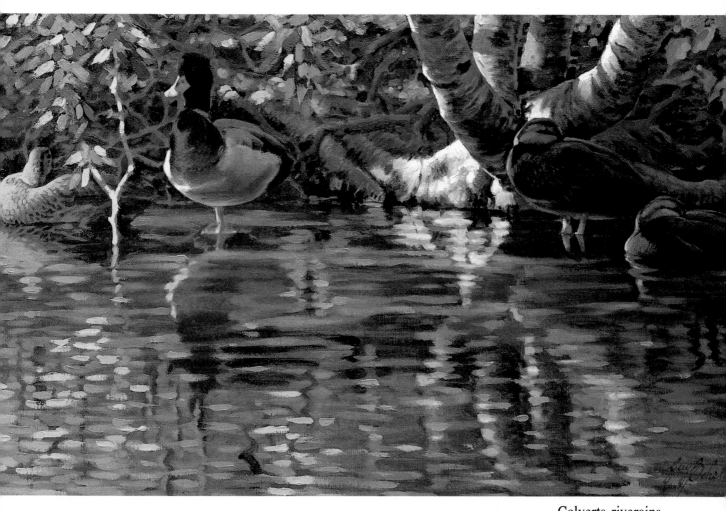

Colverts riverains
Huile (38,1 cm x 76,2 cm), 1979.

Créer un effet de superposition au pastel

Lindsay B. Scott

Scott a d'abord travaillé la composition dans son carnet d'esquisses, puis a finalement décidé de ne pas placer l'oiseau au centre.

Dans *Eaux sombres*, l'artiste Lindsay Scott a choisi un angle inhabituel: un regard vertical dans l'eau. Elle en explore les diverses propriétés, depuis la sombre tranquillité des rochers submergés — où l'onde fait miroiter le soleil — jusqu'à la surface de l'eau, où la lumière scintille et les rochers affleurent. L'oiseau (un grèbe) aide à mieux définir la surface de l'eau, qu'il trouble de son passage pourtant tranquille. Elle l'a choisi parce que sa forme, vue de dessus, répond à celle des rochers, tandis que la texture duveteuse du croupion contraste avec le reste de la scène. En plaçant à la fois les rochers et l'oiseau au bas de l'image, Scott stabilise la scène et lui donne un air de sérénité.

Scott a utilisé les couleurs et les propriétés de la lumière pour aider à définir les divers niveaux. Un des défis consistait à donner une apparence de dureté aux rochers submergés, tout en les atténuant de lumière miroitante. Scott a travaillé la composition par une série de petits croquis dans son carnet d'esquisses. Elle a décidé de ne pas centrer le grèbe et, plus tard, d'en utiliser l'oeil rouge vif comme point d'attraction principal de l'image. Pour vérifier les proportions et la perspective, elle a exécuté, sur papier-calque, un dessin grandeur nature qu'elle a ensuite transposé sur le carton à aquarelle.

Lorsqu'elle travaille au pastel, Scott crée d'abord les tons intermédiaires, gardant les tons sombres et les rehauts pour la fin. Elle travaille du sombre vers le clair, mélangeant fréquemment les couleurs pour les adoucir. Elle n'applique du fixatif qu'à la fin. Dans le cas présent, l'artiste a d'abord appliqué, à l'aquarelle, un lavis de bleu outremer et de terre d'ombre brûlée, pour donner une unité à l'eau, puis a dessiné l'eau au pastel sépia, avec des rehauts jaunes et vert pâle. L'oiseau et les rochers ont d'abord été laissés intacts, afin d'éviter d'en souiller le contour. De plus, en les peignant par-dessus l'eau, l'artiste pouvait ainsi accentuer encore plus l'effet de superposition qu'elle avait à l'esprit. Les rochers ont été rendus en dégradés gris froid, du sombre vers le clair — les mêmes teintes étant reprises pour le dos de l'oiseau. Le reste du grèbe est en couleurs terreuses: terres de Sienne et ocres. Scott a achevé le corps du grèbe et les rochers émergents par traits épais, non mélangés, comme si elle «peignait» au pastel.

Pour éviter de salir l'image, ce qui est presque inévitable lorsqu'on travaille au pastel, Scott place son carton verticalement sur un chevalet et procède comme au pinceau. Elle apprécie le pastel qui la change du crayon de couleur, son médium habituel. La spontanéité du pastel lui permet de travailler de plus grandes surfaces, avec plus de liberté. Elle admet, cependant, qu'elle se sent parfois mal à l'aise avec le pastel. «Au fond, il y a deux sortes d'artistes, dit Scott, les dessinateurs et les peintres. Moi, je dessine et pour moi le pastel se trouve à la limite entre le dessin et la peinture.»

Eaux sombres
Pastel (50,8 cm x 55,8 cm), 1986.

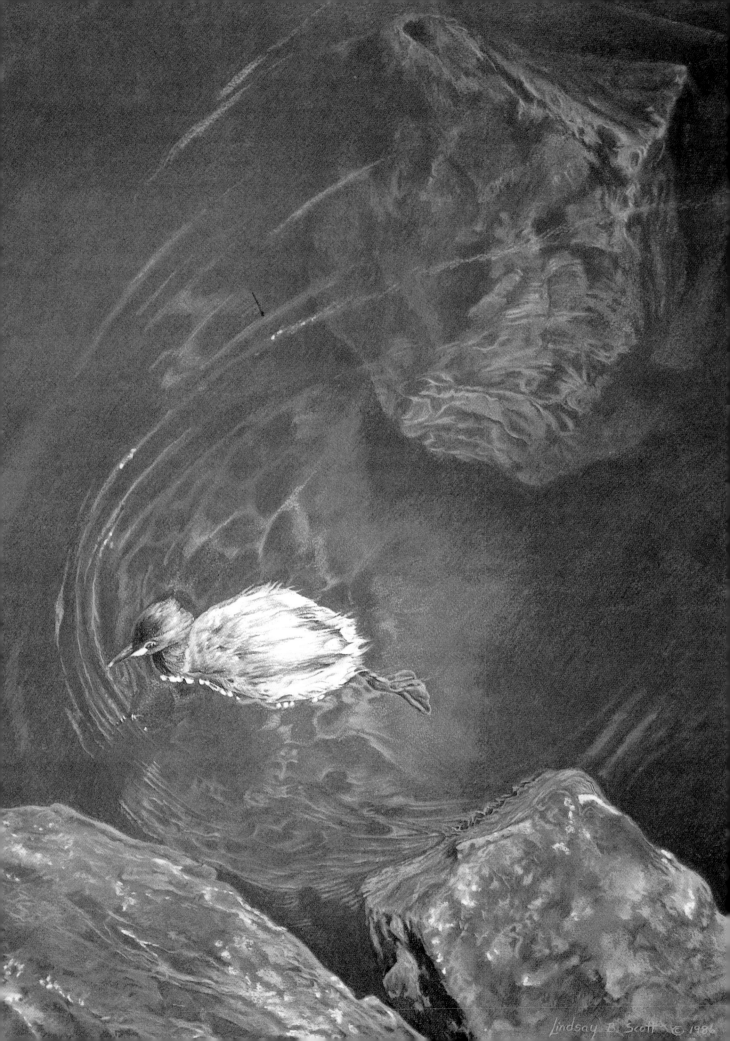

Lindsay B. Scott © 1986

Reproduire des motifs complexes

Lindsay B. Scott

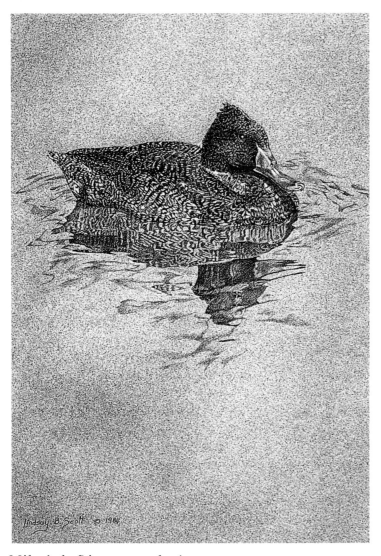

Mâle de la Stictonette tachetée
Crayon (25,4 cm x 40,6 cm), 1984.

Pour l'artiste qui aime le défi que représentent les détails complexes, dessiner la Stictonette tachetée en est un de taille. Lindsay Scott découvrit ce couple dans les buissons d'un marais australien. Elle s'est même rendu la tâche plus difficile en ajoutant les branches pendantes du buisson. Celles-ci découpent l'illustration comme un casse-tête, dont le spectateur doit recréer l'image.

La première tâche de Scott fut d'observer les oiseaux en nature, mais ces derniers étaient si farouches qu'elle a dû finir ses esquisses devant des oiseaux gardés en captivité. Elle commença le dessin par les oiseaux et s'attaqua ensuite à l'eau et à l'arrière-plan, tout en laissant le papier blanc constituer les branches du premier plan (sans les marquer ni effacer). Ombrer uniformément les espaces jusqu'au bord des branches fut sa plus grande difficulté et lui demanda beaucoup de soin et de patience. Il lui aurait été facile de marquer le bord des branches d'un trait sombre, mais cela aurait eu pour effet de les éloigner du premier plan. Telles qu'elles sont, les branches entremêlées font écran et cachent partiellement les oiseaux, comme dans la nature.

Rendre vraisemblable la scène derrière le premier plan constitua l'autre grand problème de Scott. «Ce qui se passe derrière l'écran blanc, dit-elle, doit être intelligible, avoir son histoire propre.» Elle y est parvenue grâce à la gradation des tons. «Lorsqu'on dessine en noir et blanc, explique Scott, on a tendance à travailler avec trois tons: très clair, intermédiaire et foncé. À vrai dire, une gradation complète d'une dizaine de tons permet de rendre toute la vivacité et la netteté d'une scène.»

Pour *Mâle de la Stictonette tachetée*, Scott utilisa les dessins complexes du plumage pour donner du corps à l'oiseau. «C'est comme lorsqu'on dessine les taches d'un léopard, raconte l'artiste: la forme des taches vous indique son mouvement.» Sur les côtés, les marques de l'oiseau apparaissent en traits fins; sur le dos, elles s'aplatissent. Le ton du papier servant de ton intermédiaire, Scott dessina d'abord les parties les plus sombres de la tête et travailla ensuite le reste. Elle compléta le tableau par des rehauts, ajoutés au crayon blanc.

Marais, Stictonette tachetée
Crayon (55,8 cm x 43,1 cm), 1985.

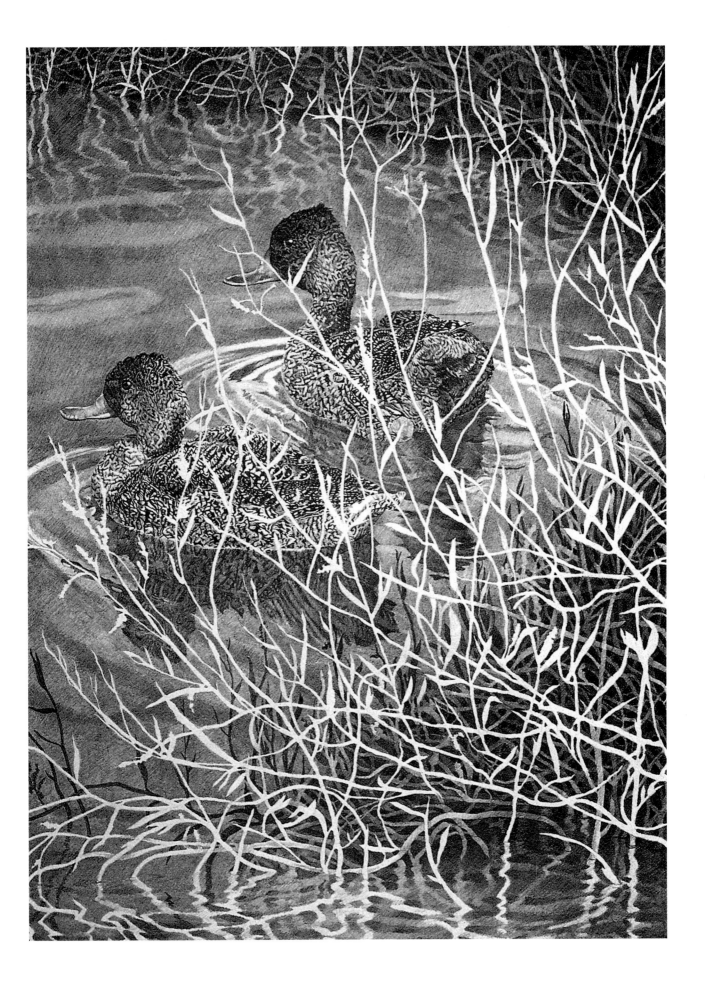

Traiter les reflets de l'eau
Robert Bateman

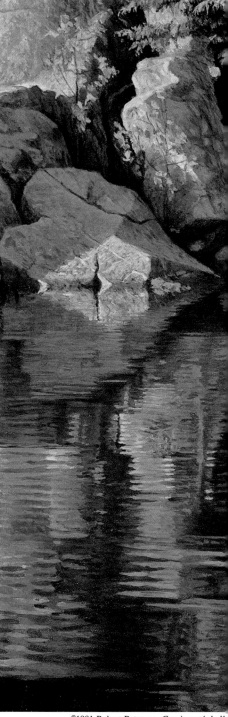

En 1981, le gouvernement du Canada commanda au peintre canadien Robert Bateman le tableau offert comme cadeau de noces par le pays au Prince Charles d'Angleterre. L'artiste choisit de représenter une scène qui symbolisait la majeure partie du pays: une famille de huards glissant sur un lac, au pied d'une falaise de granit; il la trouva au parc Killerney, dans la nord de l'Ontario. Le granit constitue en partie le Bouclier canadien, lequel renferme certaines roches parmi les plus anciennes et les plus dures de la Terre. Bateman voyait une tapisserie dans la falaise plate, verticale, marquée de fissures et ornée de mousses et de lichens. Les nombreuses facettes du pan de roc, comme leurs réflexions sur l'eau, recelaient une dimension abstraite puissante, que l'artiste trouvait émouvante.

L'éclairage est l'élément fondamental de ce tableau. La majeure partie de la scène est dans l'ombre, mais la lumière effleure les huards, les arbres et les rides de l'eau. «Je voulais, explique Bateman, que le soleil du matin caresse à peine la surface.» L'oeuvre a été exécutée dans des tons de gris, que l'artiste a poussés vers le vert pour donner une atmosphère forestière.

La gamme des verts, satiné et sombre sur la tête des oiseaux, naturel pour les arbres, turquoise pour les lichens et le roc, est harmonieuse. «Les verts légers et aérés qui ne scintillent pas ne me dérangent pas, dit l'artiste. Le seul vert que je n'aime pas est celui qu'on voit dans de nombreux paysages feuillus: on a l'impression de plonger la tête dans une boîte d'épinards ! » Le vert de la tête des huards est un mélange fait d'ocre jaune et de bleu de phtalocyanine; du jaune de cadmium, du bleu de phtalocyanine et de l'outremer auraient donné le même effet, car l'ocre jaune et le jaune de cadmium contiennent tous deux un peu de rouge. Le vert vif des arbres est constitué de jaune de cadmium et de bleu de phtalocyanine, tandis que le turquoise des rochers est fait d'ocre jaune et d'outremer, bien que le bleu aurait pu être du bleu de phtalocyanine ou une combinaison de bleu de phtalocyanine et de terre d'ombre naturelle. «Je n'ai pas de formules toutes faites, dit Bateman. Je fais ces choses-là sans même y penser.»

L'artiste eut recours à des photographies pour étudier les reflets sur l'eau, qu'il a ensuite simplifiés. Il pense en effet que des reflets trop élaborés ne paraissent pas naturels. Ici, chacun est bien défini, d'une forme intéressante, et les petits motifs qu'ils contiennent les font ressembler à de petits tableaux abstraits. Plusieurs artistes en herbe, note Bateman, font des eaux «sans consistance, sales et floues». Mais, ajoute-t-il, l'eau ressemble plutôt à un miroir froissé. «Elle reflète tout de façon très nette, mais en donnant une image brisée, déformée.» Pour que ses étudiants comprennent l'effet, Bateman leur conseille de froisser légèrement du papier d'aluminium et de s'y regarder. «L'image est brisée mais elle conserve des traits nets, un contenu artistique pur, certain.»

Il y a longtemps que Bateman étudie l'eau. Il a déjà passé une semaine à bord d'un cargo à observer les vagues et à en faire des esquisses rapides en couleurs. Il aime également s'asseoir devant des rapides et des chutes pour essayer de comprendre les formes et les masses. «Une chose merveilleuse à faire, c'est de regarder l'eau paisiblement, longtemps, puis de la peindre sans la regarder, conseille-t-il. Il est inutile de la regarder lorsqu'on la peint car elle change sans arrêt. Il suffit d'imaginer ce qui se passe.»

©1981 Robert Bateman. Gracieuseté de l'
de Mill Pond Press, Inc., Venice, FL 342

56 PEINDRE LES OISEAUX

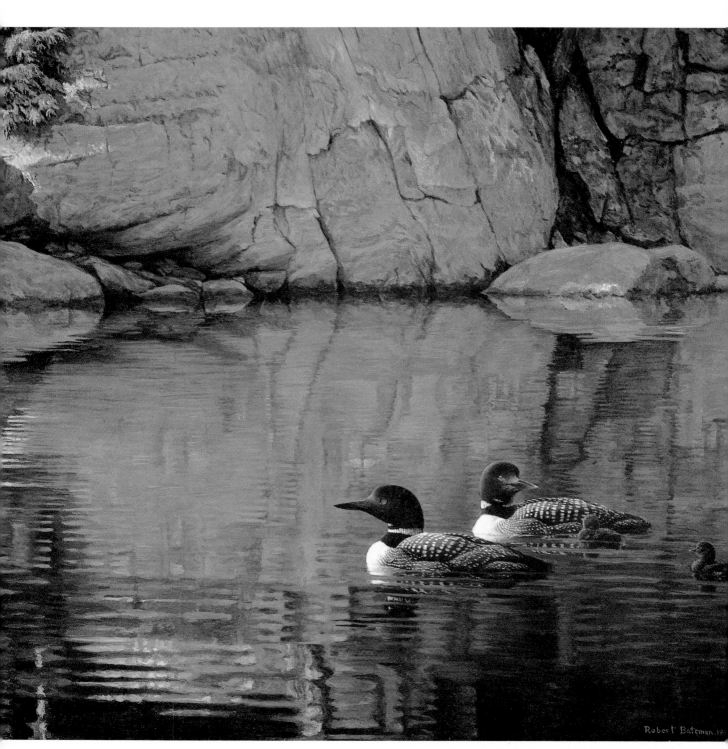

Réflexions canadiennes - Famille de huards
Huile (60,9 cm x 91,4 cm), 1981.

Stopper l'action
Robert K. Abbett

Le moment est magique lorsque des canards, venant se poser sur un étang en forêt, paraissent comme suspendus dans l'air. Abbett voulait recréer cette scène, à laquelle il avait assisté en automne près de sa demeure, dans le Connecticut. Puisque ses sujets sont en vol, il plaça la ligne d'horizon un peu sous le centre du tableau, pour mettre le ciel en valeur. L'emplacement du rivage et la position de certains arbres furent déterminés de façon à donner aux oiseaux un espace de manoeuvre et une piste d'atterrissage.

Chez chacun de ces trois colverts, la position des ailes et la posture en vol correspondent à des moments différents de l'atterrissage. Les canards approchent rapidement mais, souvent, ils ne semblent pas descendre rapidement car ils avancent de trois mètres pendant qu'ils ne baissent que de trente centimètres. Selon Abbett, leur approche n'est pas sans ressembler à celle d'un gros réacté. La tête est tenue haute, le bec est abaissé et le bord de fuite des ailes est courbé vers le bas, comme les ailerons d'un avion. Juste avant de se poser, ils vont aussi lentement que possible, les ailes courbées au maximum, la queue abaissée et les pattes dirigées vers l'avant, pour ralentir.

Abbett prend parfois, à haute vitesse, des photographies de canards qui se posent. Il travaille également avec des spécimens naturalisés, qu'il éclaire en studio pour simuler le soleil et les ombres. Mais l'artiste passe le plus clair de son temps à observer les oiseaux en nature, et pas toujours confortablement. Pour ce tableau, il est demeuré blotti sous son imperméable pendant des heures, attendant l'arrivée des colverts. «Ils viennent selon leur bon vouloir, note-t-il, pas selon celui de l'artiste.»

Abbett travaille rarement en contre-jour, mais ici il l'a utilisé avantageusement. La bordure illuminée des ailes des canards fixe l'attention sur eux et aide à préciser le mouvement. L'artiste a pris soin, toutefois, d'adoucir le contour et de laisser les couleurs aller et venir entre les oiseaux et l'arrière-plan, de façon à bien intégrer les oiseaux à la scène. «Je n'aime pas les tableaux où l'oiseau, ou l'animal, semble une décalcomanie collée au milieu de la toile, dit Abbett. L'oeil humain ne peut pas voir en même temps le détail de tous les objets qu'il voit.»

Les arbres sont peints d'un mélange de tons terreux et de cadmiums, appliqués côte à côte: or clair, jaune clair, orange et même une touche de rose, pour indiquer la richesse du coloris automnal. Étant donné qu'un étang en forêt reflète plus d'arbres que de ciel, en fait il pourrait être brun plutôt que bleu. «Lorsqu'il s'agit de peindre de l'eau, conseille Abbett, lancer son tube de peinture bleue par la fenêtre est la première chose à faire ! » Abbett utilisa de la terre de Sienne naturelle mêlée à du blanc, lequel a en quelque sorte une composante bleue qui trompe l'oeil. «Le truc avec l'eau, explique Abbett, c'est de la peindre et de ne plus y toucher. C'est l'élément d'un tableau où l'artiste est récompensé s'il est spontané et s'il ne retouche pas trop. Il suffit de peindre, c'est tout!»

Retraite de Colverts
Huile (55,8 cm x 82,5 cm), 1981.

Composer pour un petit format
David Maass

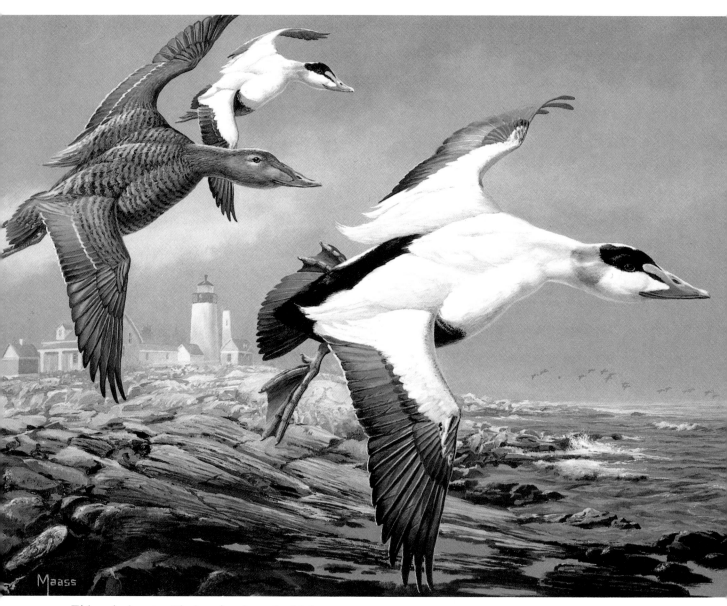

Eiders à duvet - Timbre faunique du Maine
Huile (46,9 cm x 34,2 cm), 1985.

En 1985, des milliers de chasseurs de canards du Maine portaient sur eux une copie de ce tableau de la taille d'un timbre. Ces eiders en vol, devant le célèbre phare de Pemaquid, constituent le deuxième de trois sujets commandés à David Maass, peintre originaire du Minnesota, par le département de la Faune et des Pêches intérieures du Maine. Des timbres de ce genre, dont l'achat est exigé des chasseurs dans plusieurs États américains, sont également vendus aux collectionneurs.

Maass a peint plusieurs timbres dans le passé. Il a remporté le concours national américain (Federal Duck Stamp Competition) en 1974 et en 1982. Comme l'image doit se voir clairement une fois réduite à la grandeur d'un timbre, il faut que l'artiste soit particulièrement conscient de la composition, c'est-à-dire qu'il limite le nombre d'oiseaux à deux ou trois et qu'il les représente aussi grands que possible sur un fond plutôt simple.

Pour cet artiste originaire du Midwest, peindre des eiders, des oiseaux côtiers qu'il ne connaissait pas, représentait tout un défi. Selon Maass, les eiders sont très différents, en vol, des autres canards. Leur corps est massif, la queue est très courte, les ailes sont plantées vers l'arrière du corps et les pattes font saillie. La tête tenue presque plus bas que le corps leur donne un cou épais. En groupe, ils volent à la file, au ras de l'eau, et ne viennent que rarement au-dessus de la terre ferme. Afin de bien rendre les particularités de ces oiseaux, Maass alla les observer au Maine, utilisa des peaux de spécimens et étudia des films les montrant en vol.

De façon générale, Maass travaille rapidement, sans laisser sécher la peinture et sans faire d'ébauches ni de glacis. Mélangeant les couleurs au préalable, il complète les parties du tableau l'une après l'autre et ne fait pas, ou presque pas, d'autres mélanges en cours de travail. Dans le cas présent, après avoir masqué les oiseaux, il peignit dans l'ordre le ciel, l'eau, les rochers, les édifices et enfin les oiseaux.

Le blanc éclatant du plumage des mâles est mis en contraste avec les rochers sombres et le ciel lourd. Pour le corps, Maass a utilisé un mélange de blanc de titanium et de blanc de zinc, mêlé à du rouge et à du jaune de cadmium. Le noir velouté de la tête et des ailes est un mélange de bleu outremer et de terre d'ombre brûlée; l'aile gauche du mâle au premier plan est teintée de blanc, fondu doucement pour créer un reflet. La tache verte du cou est faite de blanc mêlé à du jaune de cadmium, avec un soupçon de bleu outremer et d'ocre jaune. Pour la femelle, Maass a utilisé surtout de l'ocre jaune, de la terre de Sienne brûlée et de la terre d'ombre brûlée.

Pour rendre les eaux agitées, l'artiste peint avec le rebord d'un pinceau plat en poil de martre, comme si c'était un crayon. Les flaques d'eau en premier plan sont un mélange de bleu outremer, de terre d'ombre brûlée et de blanc. «Si vous aviez vu ce pâté de couleur sur une feuille de papier blanc, dit Maass, il ne vous aurait rien dit. Ce sont les rochers sombres qui lui donnent son éclat.» Une fois le tableau achevé, Maass était satisfait de la mise en valeur des eiders par l'éclairage puissant et les édifices de l'arrière-plan qui s'estompent dans le brouillard. De toutes ses compositions pour les timbres fauniques, il considère celle-ci comme l'une des mieux réussies.

L'artiste détermina la composition à l'aide de nombreux croquis et de calques.

Le timbre faunique 1985 du Maine est illustré ici à sa grandeur réelle.

Exprimer l'action
Manfred Schatz

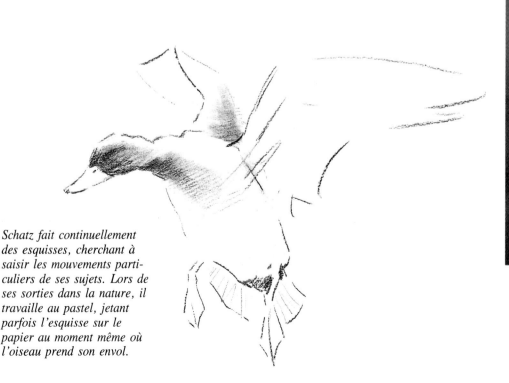

Manfred Schatz est reconnu comme un maître dans l'art de représenter le mouvement. Il peint les animaux sauvages exactement comme on les voit: une vision fugitive, souvent obscure, plutôt qu'une image parfaitement nette. En laissant de côté les détails inutiles, il réussit à traduire l'essence même de la vie sauvage.

Ici, juste au moment de se poser, un colvert bat vigoureusement vers l'arrière des ailes à peine discernables. Les coups de pinceau, à la fois rapides et flous, semblent faciles. Ils sont cependant le résultat d'une vie entière d'observations attentives et d'un talent extraordinaire. «Si vous ne savez pas ce qu'est vraiment un colvert, allez voir un tableau de Schatz.» C'est là le jugement du Canadien David Lank, historien de l'art animalier qui habite Montréal. «Schatz saisit parfaitement le flottement et le mouvement d'un oiseau en vol» Ses paysages, que ce soit une touffe d'herbes ou une vieille clôture, sont également rendus par impressionnisme.

Le colvert est l'un des premiers oiseaux que Schatz a vu après quatre ans passés dans un camp soviétique de prisonniers de guerre. C'est un sujet auquel il revient encore et encore, même s'il le con-

naît bien pour l'avoir observé pendant des années, souvent dans des conditions éprouvantes. Néanmoins, à chaque nouveau tableau Schatz se rend encore dans les marais observer le colvert afin d'avoir son image fraîche à l'esprit.

La palette sobre de Schatz reflète l'atmosphère brumeuse de ses décors: les marais proches de sa demeure en Allemagne de l'Ouest; les hivers chargés de neige de la Suède, où il se rend chaque année faire des esquisses dans un chalet retiré. «La raison pour laquelle il n'utilise pas de couleurs vives, explique Lank, c'est qu'il choisit de peindre dans des milieux très humides, où l'eau contenue dans l'air fragmente la lumière. Avec de tels arrière-plans, il ne peut pas peindre la tête d'un colvert d'un vert vif, car il lui serait alors impossible d'obtenir l'impression qu'il cherche à créer.»

Schatz travaille sans relâche. «Lorsque je viens de terminer une toile particulièrement réussie, raconte-t-il, j'éprouve de la satisfaction pendant deux jours. Puis je réalise que je peux faire encore mieux. C'est cette conviction qui me ramène à mon chevalet. L'espace d'une vie est insuffisant pour peindre toutes les choses merveilleuses qui existent.»

Schatz fait continuellement des esquisses, cherchant à saisir les mouvements particuliers de ses sujets. Lors de ses sorties dans la nature, il travaille au pastel, jetant parfois l'esquisse sur le papier au moment même où l'oiseau prend son envol.

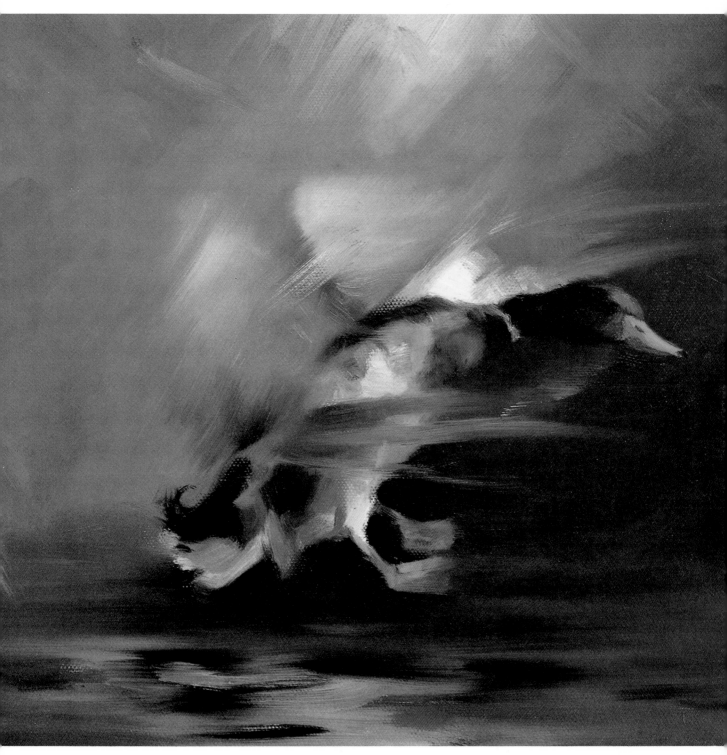

Ailes magiques
Huile (38,1 cm x 53,3 cm), 1974.

Représenter
le mouvement
Manfred Schatz

M anfred Schatz omet plus qu'il ne met, laissant au spectateur la tâche d'ajouter les détails. «Par exemple, dit-il, si je peins une touffe d'herbes de façon classique, je peins chaque brin d'herbe aisément. Mais si j'adopte le style impressionniste, trois ou quatre coups de pinceau suffisent pour que l'herbe semble de l'herbe par la forme et la couleur, de sorte qu'on voit comment elle bouge dans le vent, comment elle est trempée par la pluie ou séchée par le soleil. Alors ça c'est de l'art, ça c'est créer, ça c'est de l'art qui vibre.»

Et pourtant, son style impressionniste décontracté possède une précision stupéfiante. «J'essaie seulement, poursuit Schatz, de peindre ce que l'oeil humain voit, c'est-à-dire ce que la rétine enregistre avant que l'esprit ne le déchiffre. Voici un colvert qui décolle: cela ne dure que quelques secondes. Ni mes yeux ni mon cerveau n'ont le temps de voir les détails. Tout ce qui me reste, c'est une impression, que mon style est capable de rendre car il rassemble la durée, l'espace, la vigueur et le mouvement dans un seul et même moment.»

Rapidité et rase-mottes
Huile (55,8 cm x 40,6 cm), 1979.

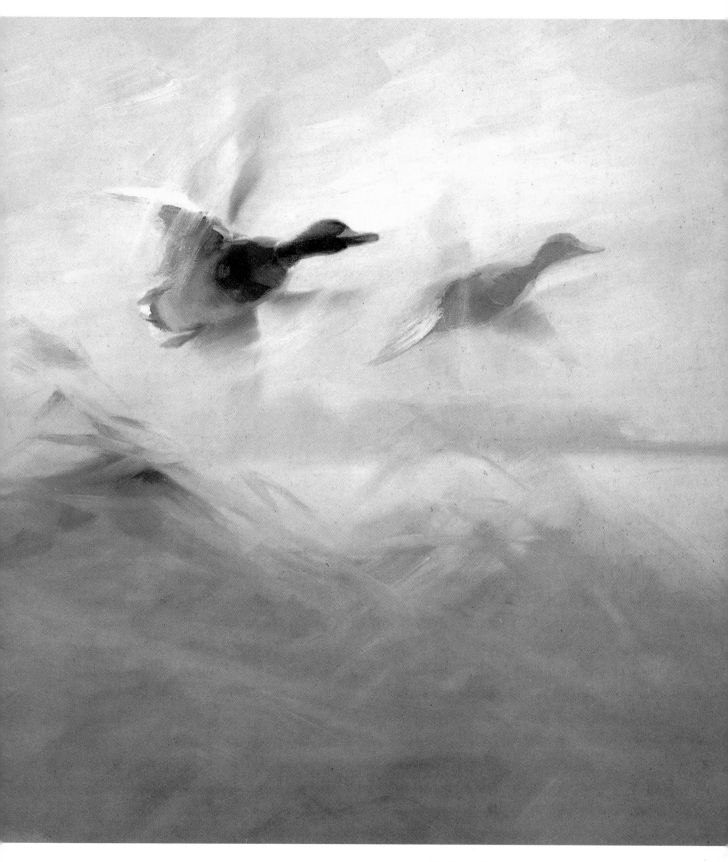

Harfang des neiges
Robert Bateman, 1980
acrylique (121,9 cm × 73,6 cm)

▶

rapaces nocturnes

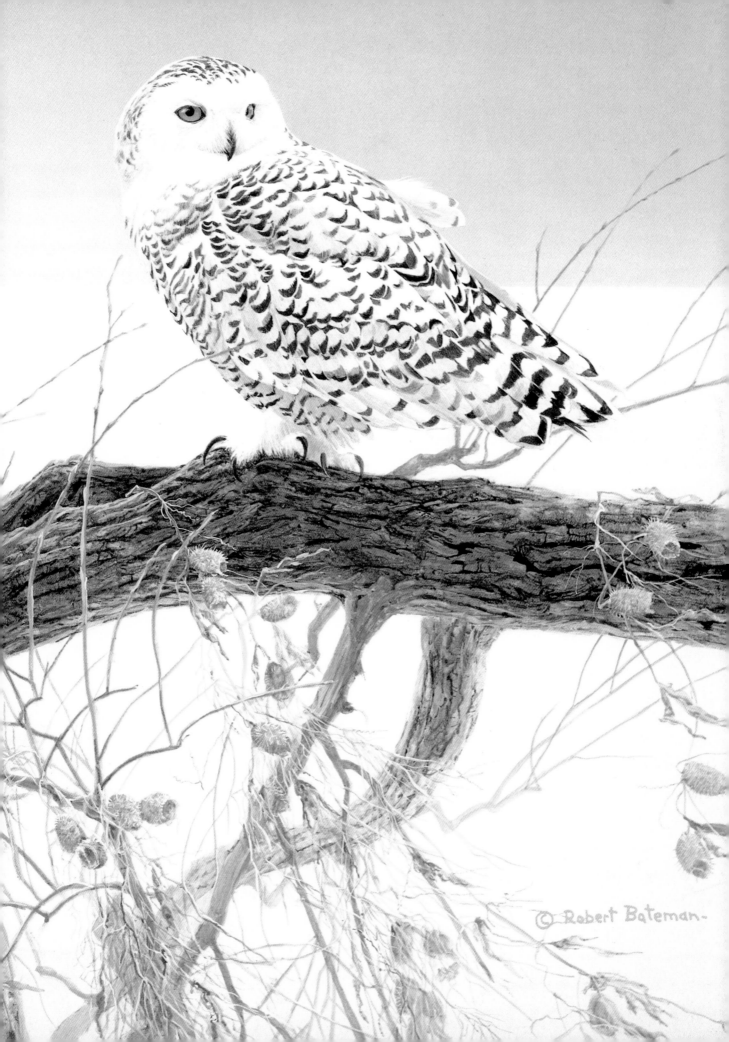

© Robert Bateman-

Interpréter la nature
Raymond Harris-Ching

Le simple fait de tenir une effraie morte entre ses mains a servi à Raymond Harris-Ching de point de départ pour le tableau *Effraie tenant une chauve-souris*. L'oiseau lui fut apporté un soir par un voisin qui l'avait trouvé près d'un bâtiment de sa ferme du Sussex, en Angleterre. Alors qu'il ouvrait et refermait les ailes de l'oiseau en le prenant d'une main et de l'autre, Harris-Ching se disait, en admirant les couleurs douces et les motifs délicats de son plumage, qu'il pourrait peut-être en tirer un tableau intéressant, avec une chauve-souris. «L'effraie est blanche et souple tandis que la chauve-souris est petite, sombre et raide, explique Harris-Ching. Un peu comme le bien et le mal, si vous voulez, à la différence que l'oiseau blanc et «pur» est en réalité le prédateur insoupçonné.»

L'artiste utilisa des fils métalliques pour maintenir l'oiseau en position et le peignit grandeur nature. Lorsqu'il se sert d'une simple peau de spécimen comme modèle, il reproduit l'oiseau à partir de l'image mentale qui correspond à l'idée qu'il s'en fait. Mais travailler avec un spécimen frais «donne des effets plutôt étranges et irréels». L'objet qu'il a sous les yeux prend son identité propre, laquelle ne coïncide pas nécessairement avec l'image habituelle qu'on a d'une effraie. Mais, ajoute Harris-Ching, «l'art n'a pas pour seule fonction d'être le miroir de la nature».

En raison de la décomposition imminente de l'oiseau, l'artiste s'est vu dans l'obligation de le dessiner et de le peindre avant la chauve-souris. Celle-ci pouvait attendre car elle serait exécutée à partir d'une peau que l'artiste conservait dans ses collections.

Reproduites à l'aquarelle, les parties supérieures de l'effraie sont un mélange transparent de terre de Sienne naturelle, de terre d'ombre naturelle et d'ocre jaune. Le dessous blanc, peint à la gouache plus ou moins opaque, est un mélange de blanc permanent et de bleu céruléum. Pour la chauve-souris, l'artiste utilisa surtout de la terre d'ombre brûlée, à laquelle il ajouta un peu de bleu outremer pour les parties les plus sombres. L'effraie et la chauve-souris font la scène à elles seules, mais l'espace immaculé du papier en fait autant partie que le prédateur et sa proie.

Dans ses armoires à collection, Harris-Ching conserve des crânes de tous les rapaces nocturnes des Îles Britanniques, ainsi que des crânes de la plupart des espèces européennes de sauvagine. Il s'en sert régulièrement pour vérifier des détails anatomiques ou comme modèles, «pour le simple plaisir de dessiner». On voit ici les crânes de la Chouette chevêche (en haut), de la Chouette hulotte, de l'Effraie des clochers (à gauche), ainsi que le bec d'un canard marin (à droite). «Assister à la préparation d'une peau d'effraie dans un musée, affirme l'artiste, est probablement la seule façon de se rendre clairement compte de l'épaisseur du plumage d'un rapace nocturne: le corps qui se cache sous cette masse duveteuse est à peine plus gros qu'un merle!»

Effraie tenant une chauve-souris
Aquarelle et gouache (50,8 cm x 66 cm), 1975.

Réduire la palette et répéter les motifs
Robert Bateman

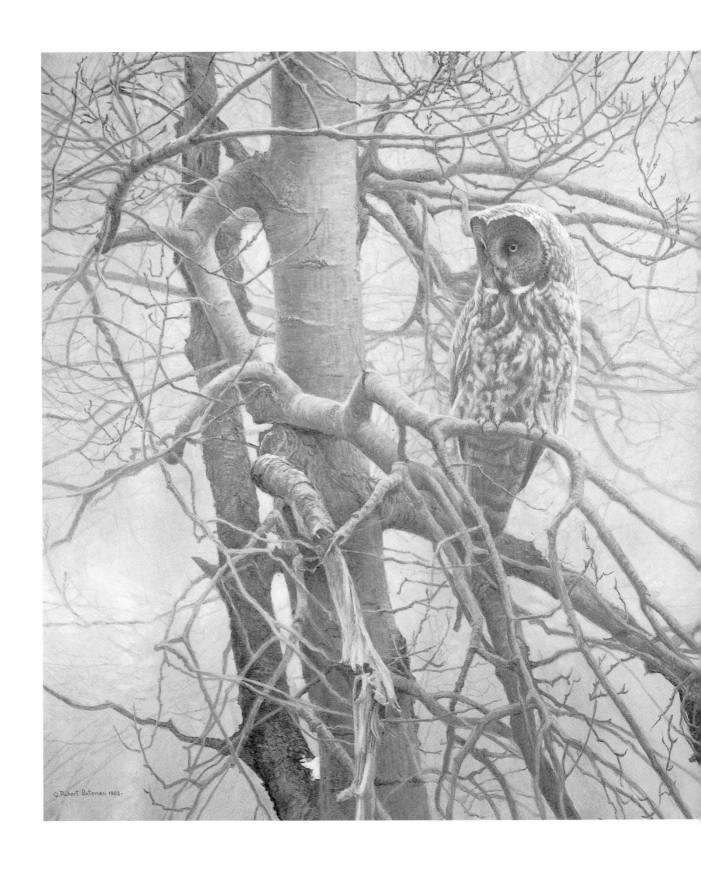

S es hululements profonds résonnent dans la forêt boréale, son envergure d'un peu moins de deux mètres en fait le plus grand strigidé en Amérique du Nord, et pourtant la Chouette lapone demeure un oiseau mystérieux, insaisissable. Pour rendre son aspect fantômatique, le peintre canadien Robert Bateman représenta la chouette énorme sur fond brumeux, perchée dans un arbre d'une coloration claire similaire. L'artiste avait choisi un peuplier qui se dressait assez loin en contre-bas de sa demeure et il pouvait en peindre de son atelier les branches les plus intéressantes de la cîme.

Le tronc principal dicta la composition: Bateman voulait le placer dans le tiers avant du tableau, du côté gauche. L'emplacement qu'occuperait l'oiseau fut plus difficile à choisir. Il promena une silhouette en carton de l'oiseau sur le tableau jusqu'à ce qu'il trouve la position idéale. Bien que le sujet soit pratiquement au centre de la scène, chose inhabituelle chez Bateman, l'arbre compense par sa position asymétrique.

Bateman reproduit dans ses tableaux une forme ou un motif appartenant au profil ou au plumage du sujet. L'arrière-plan de cette oeuvre, comme l'artiste s'en est rendu compte graduellement, est une représentation allégorique de l'oiseau. Les disques arrondis qui s'écartent de part et d'autre de son bec sont repris par les courbes que forment les branches d'un côté et de l'autre de l'arbre. Au départ, il a peint les rameaux en les faisant rayonner comme les plumes de la face de la chouette. S'étant éloigné du tableau, Bateman s'aperçut que ces éléments tirés de son sujet prenaient encore plus de vigueur. Il répéta même les «moustaches» blanches de l'oiseau, de façon plus ample : ce sont les deux zones de ciel clair de chaque côté du tableau, au tiers inférieur.

Pour rendre l'image uniforme, translucide et claire, Bateman a utilisé une palette réduite de gris-beige légers, relevés de turquoise et d'olive, mais sans cesse éteints par des couches minces de lavis laiteux. À la toute fin, il donna de légers coups d'éponge sur toute la surface du tableau, utilisant du blanc avec un soupçon de terre d'ombre naturelle et de gris de Payne, dilués dans un médium mat.

Fantôme du Nord - Chouette lapone
Acrylique (124, 4 cm x 93,9 cm), 1982.

Traduire le comique des jeunes chouettes
Guy Coheleach

Au dire du peintre animalier Guy Coheleach, toutes les chouettes jouent un personnage, surtout les jeunes: «Ces jeunes nyctales essayaient de se montrer féroces, mais elles n'étaient que ridicules, vraiment drôles». Ne mesurant que dix-huit centimètres, la Petite Nyctale compte parmi les plus petites chouettes d'Amérique. Les adultes sont rayés de brun foncé et de blanc, mais les jeunes sont souvent d'un roux chamois, marqué de larges sourcils blancs.

Coheleach a esquissé ses sujets alors qu'ils étaient perchés dans un conifère d'un parc des environs, après avoir été rescapés d'un nid renversé. Comme il l'admet lui-même, la personnalité de ses sujets l'a tout de suite envoûté. «La plus grande, en avant, c'était la téméraire. Au-dessus d'elle, se trouve la grosse dure à cuire du groupe. Au milieu, c'est la petite dernière, qui est sans doute aussi la dernière à avoir été nourrie. À gauche, enfin, sous les branches, apparaît la décontractée, qui est perchée là-haut comme si de rien n'était.»

Pour accentuer leur aspect duveteux, l'une des caractéristiques les plus attachantes des jeunes oiseaux, l'artiste leur a peint de grandes touffes de duvet à la tête et à la poitrine, en sombre sur clair et en clair sur sombre. Le plumage en deux tons est constitué d'ocre jaune et de terre de Sienne brûlée.

La façon dont Coheleach manie la lumière ajoute un artifice à ce qui ne serait autrement qu'un honnête portrait de groupe. La lumière qui frappe les branches vient du coin supérieur droit, mais celle qui éclaire les nyctales est indirecte, réfléchie de dessous. Elle jette un reflet dans leurs yeux, en en illuminant le coin supérieur gauche, et se réfléchit ensuite à travers la lentille de l'oeil pour frapper finalement le rebord inférieur droit.

Contrairement à beaucoup de peintres animaliers, Coheleach n'hésite pas à peindre l'aspect mignon des jeunes oiseaux et des jeunes animaux. Il ne s'en excuse pas: «Il n'y a pas que des choses grandioses à faire dans la vie. Si on peut décrocher un sourire à quelqu'un, on doit le faire».

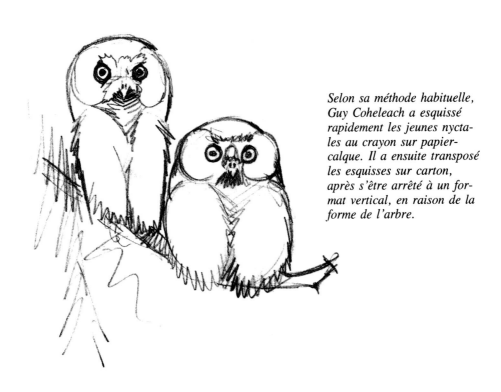

Selon sa méthode habituelle, Guy Coheleach a esquissé rapidement les jeunes nyctales au crayon sur papier-calque. Il a ensuite transposé les esquisses sur carton, après s'être arrêté à un format vertical, en raison de la forme de l'arbre.

Jeunes Petites Nyctales
*Gouache (40,6 cm x 50,8 cm),
milieu des années 1970.*

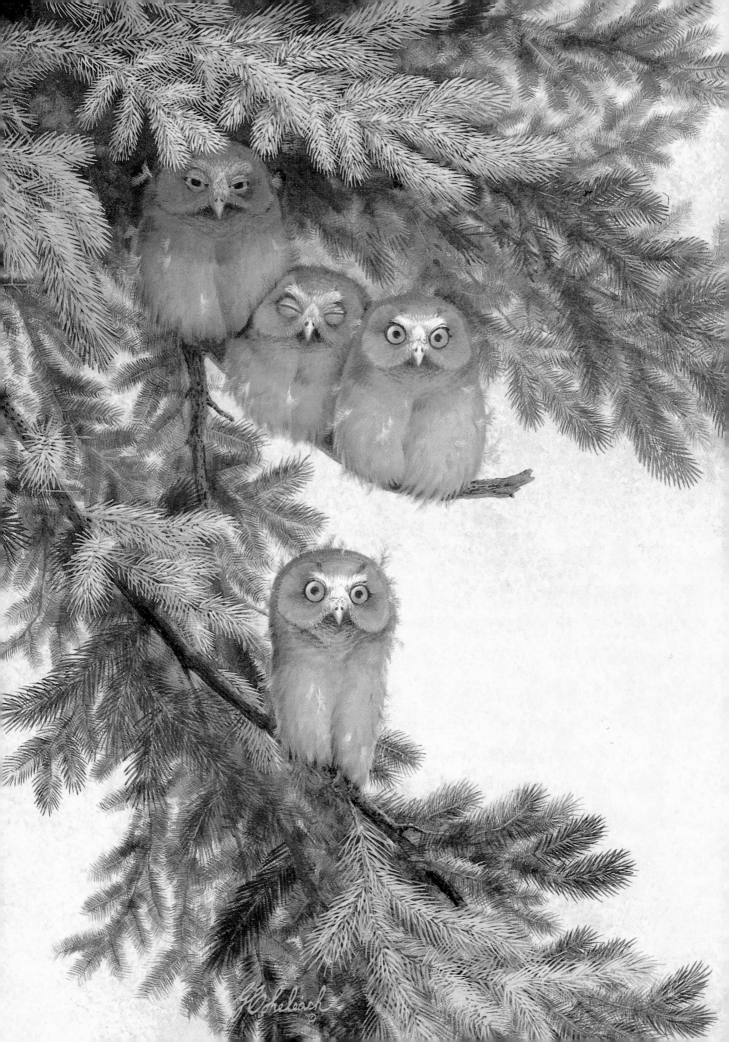

Utiliser la spatule pour les couleurs vives
Guy Coheleach

À voir une idée, en ébaucher les grandes lignes et peindre vite: il y a toutes les chances que les résultats soient plus plaisants qu'un travail longuement fignolé. Voilà comment est né ce Harfang des neiges, que Guy Coheleach a offert à son tuteur et ami, le peintre animalier Don R. Eckelberry. Le tableau a été exécuté comme s'il était une esquisse préliminaire à une oeuvre plus grande et plus élaborée. Coheleach préfère la spontanéité de l'«esquisse», qu'il a peinte en moins d'une demi-heure (le harfang était fini en dix minutes).

La scène se passe par un après-midi froid et couvert, à Jones Beach, en banlieue de New York. Le Harfang des neiges, un visiteur hivernal en provenance de l'Arctique, rase le sol à la poursuite d'un rat qui cherche à se dérober. Le rongeur est plus près de la clôture que le harfang n'est près de lui, mais l'oiseau est plus rapide et gagne du terrain. Le rat atteindra-t-il la clôture et son refuge à temps, ou le harfang s'en saisira-t-il ? En plaçant les deux animaux de façon à donner une chance égale à chacun, l'artiste crée une tension dans l'image. Les ondulations de la clôture dirigent l'oeil du spectateur et retiennent son attention.

Le sujet était familier à Coheleach, un insatiable observateur d'oiseaux, qui a souvent traqué les harfangs en hiver, dans les dunes. Pour recréer la scène, il s'est fié à sa mémoire et à ses observations de deux harfangs, capturés vivants pour les besoins de la peinture et relâchés ensuite.

La palette de Coheleach se limite à de l'ocre jaune, à de la terre d'ombre brûlée et à du blanc refroidi avec une touche de bleu outremer. Il a peint le fond en sombre, puis l'a recouvert d'une épaisse peinture, à la spatule, une technique qu'il adopte lorsqu'il travaille avec de grandes zones de couleur pure et éclatante. «Avec un pinceau, explique l'artiste, chaque poil crée un sillon minuscule à la surface de la peinture. Chacun des poils formera une ombre grise. Si on veut un blanc éclatant, il faut utiliser une spatule. Son application uniforme ne laisse pas d'ombres.»

Lorsqu'il se sert de la spatule, Coheleach pousse la peinture vers le bas et le côté, pressant d'abord la spatule en haut et la relâchant vers le bas, de façon à ce que la couche de peinture aille du mince vers l'épais. Puisque les peintures sont généralement éclairées d'en haut, la lumière éclairera une surface unie. L'artiste planifie son travail de manière à ce que chaque coup de spatule s'arrête à une limite dans l'image, dans le cas présent, à l'endroit où la neige rejoint l'herbe et l'extrémité de la clôture.

Pour créer les lattes, Coheleach a gratté la peinture blanche avec le manche d'un pinceau, jusqu'à atteindre le fond sombre; il a ensuite rajouté le blanc nécessaire. Cette oeuvre de dimension modeste est l'une des premières huiles de Coheleach et elle orne maintenant la demeure d'Eckelberry, à Long Island, près des dunes de sable qui figurent dans la scène.

Le harfang de Don Eckelberry
Huile (60,9 cm x 30,4 cm), début des années 1960.

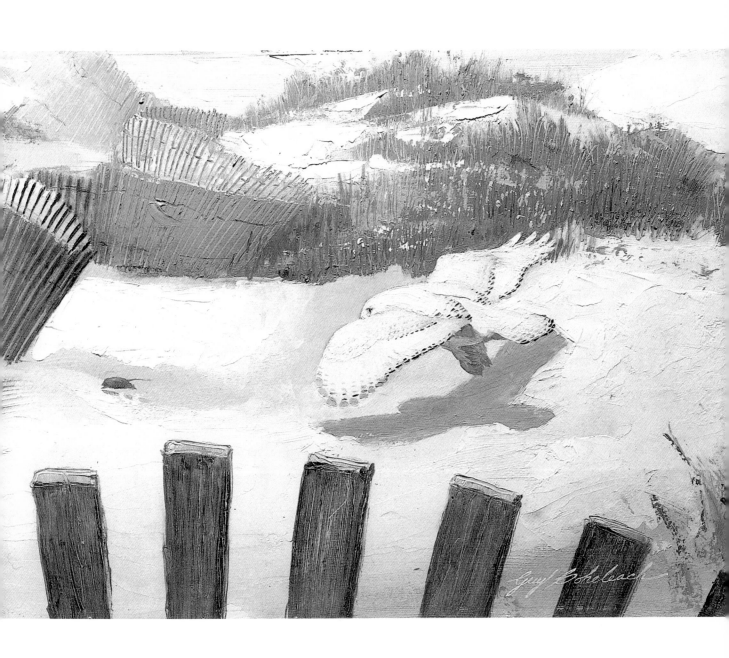

Première neige ▶
Guy Coheleach, 1982
huile, (38,1 cm × 76,2 cm)

oiseaux gibiers

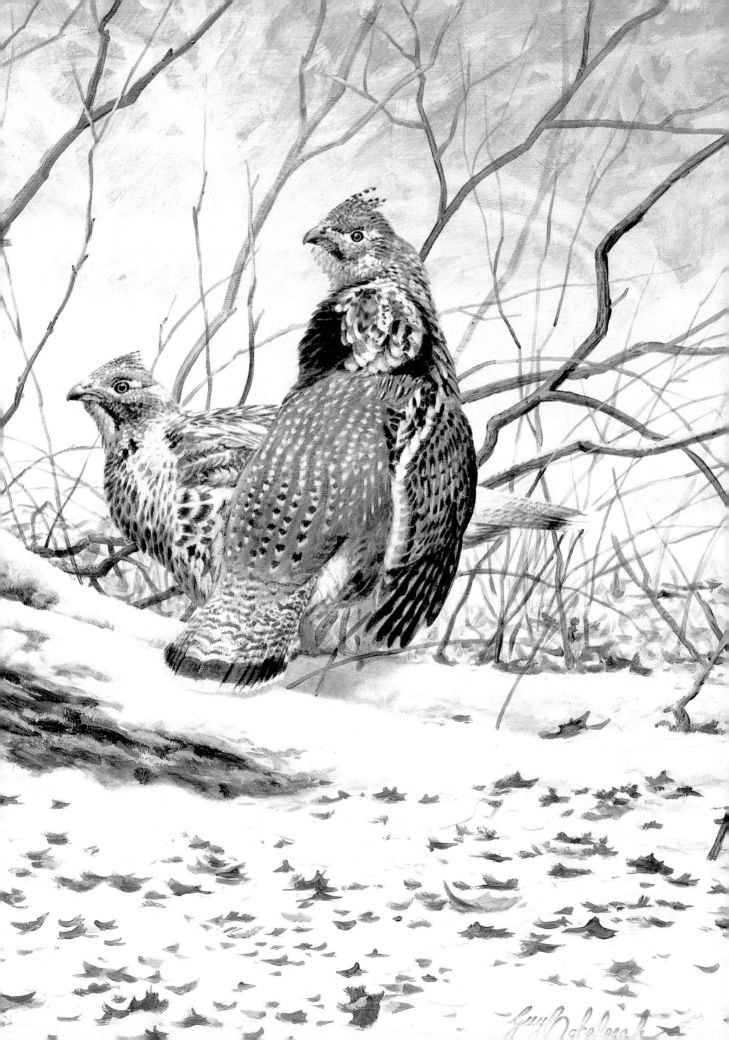

Définir les formes par la lumière réfléchie
David Maass

Deux bécasses s'envolent d'un verger abandonné de la Nouvelle-Angleterre, où elles étaient venues chercher des vers parmi les pommes pourrissant au sol. Les oiseaux, vus à travers le brouillard matinal, sont rendus avec douceur. La lumière vient de la gauche, rehaussant le dessus des oiseaux et illuminant les rémiges diaphanes de celui placé au premier plan. La lumière réfléchie éclaire le dessous des bécasses et aide à en définir la forme.

Sur tout objet tridimensionnel rond, la zone voisine d'un rehaut de lumière est la plus sombre et elle est suivie d'un éclaircissement graduel vers la zone de lumière réfléchie situé à l'opposé du rehaut. La couleur de la lumière réfléchie est toujours plus froide et moins intense. L'artiste, David Maass, affirme que, chez les oiseaux, les plumes adoucissent beaucoup la lumière, ce qui rend l'effet encore plus subtil. «Quand je peins, ajoute-t-il, je pense toujours aux rehauts et à la lumière réfléchie. Celle-ci semble facile à traiter, mais elle ne l'est pas. Si elle a trop d'importance, elle enlève l'effet du rehaut et donne un air artificiel.» La lumière change selon l'heure du jour, étant plus chaude tôt le matin et en fin d'après-midi, plus froide à midi. La couverture nuageuse et l'heure du jour influent aussi sur l'intensité de la lumière réfléchie.

Le plumage chamois des bécasses est un mélange d'ocre jaune et de terre de Sienne brûlée, avec une touche de terre d'ombre brûlée. Pour les rehauts de lumière sur la nuque et sur le dessus du bec de l'oiseau au premier plan, Maass a réchauffé les couleurs avec de très petites quantités de jaune et de rouge de cadmium. Pour la lumière réfléchie du dessous de l'oiseau, il a refroidi et assombri les couleurs du plumage. Il a peint l'arrière-plan en premier, du fond vers l'avant, en commençant par les sapins les plus éloignés, qui sont simplement gris, jusqu'aux couleurs contrastées des arbres du premier plan. Maass crée les verts à partir d'une base faite de bleu outremer, de terre d'ombre brûlée et d'un peu de jaune de cadmium, ajoutant plus de jaune de cadmium et d'ocre jaune pour les teintes les plus riches. Pour les bouleaux, fortement éclairés à la fois de côté et de l'arrière, il a placé les tonalités les plus sombres près des rehauts de lumière, puis les a pâlies graduellement jusqu'à l'arrière du tronc, où la couleur brille à nouveau d'une lumière réfléchie, froide et légèrement verdâtre.

Maass voulait également une lumière et une couleur intenses sur les pommes piquées, de façon à rehausser un tableau dans l'ensemble plutôt gris. «Il est difficile de peindre une pomme sans donner trop d'importance au rouge, dit-il. Mais en utilisant juste une petite quantité de rouge, avec des couleurs plus sombres en dessous, on peut la faire paraître, en réalité, plus rouge que si on l'avait peinte entièrement en rouge». Les pommes sont le résultat de toute une gamme de couleurs, allant de l'alizarine et de la terre de Sienne brûlée, mêlées de jaune de cadmium et de blanc, à la terre d'ombre brûlée et au bleu outremer.

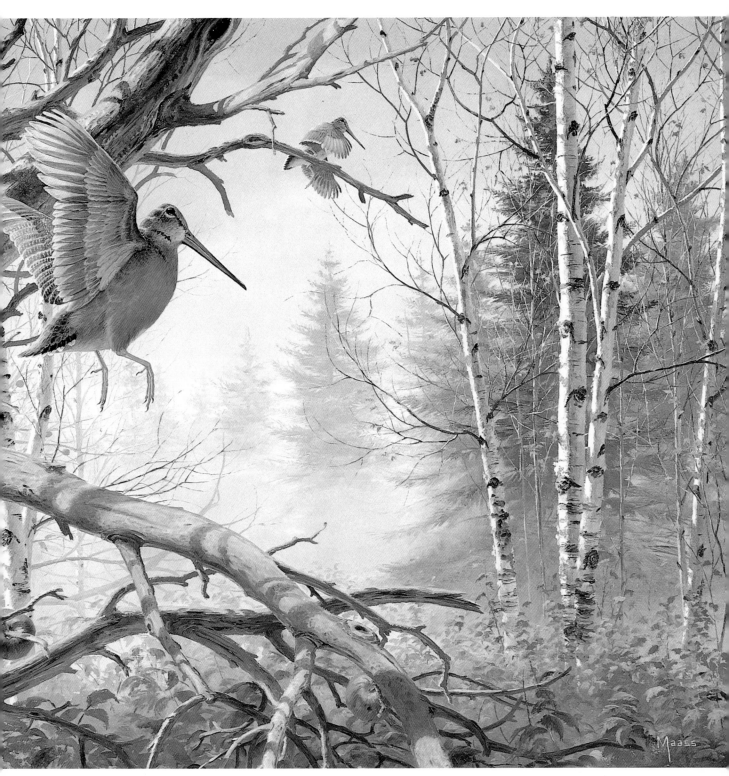

Bécasse - Verger abandonné
Huile (91,4 cm x 60,9 cm), 1984.

Équilibrer sujet et arrière-plan
Richard Casey

Neige dans un pâturage
Huile (119,3 cm x 81,2 cm), 1986.

Les faisans ont été introduits il y a une dizaine d'années dans l'île du Maine qu'habite Richard Casey. En hiver, l'artiste leur donne du grain. Un jour où Casey était en promenade, il aperçut quelques faisans dans un terrain abandonné depuis longtemps par les premiers colons de l'île. Alors que les oiseaux s'évanouissaient dans la nature, Casey se mit à penser aux nouveaux venus, lui et les faisans, dont les traces s'effaceront également avec le temps. C'est ce qu'il avait à l'esprit lorsqu'il a peint *Neige dans un pâturage*.

Sachant qu'il lui serait difficile de combiner un oiseau aux couleurs vives et un arrière-plan uniforme, Casey a décidé de peindre d'abord le faisan et de construire le reste autour. «Je voulais voir, dit-il, l'importance que prendrait l'oiseau, et ce que je devrais faire pour équilibrer la composition tout en le gardant comme point focal.» De façon intuitive, il décida de la taille et de la position du faisan et ébaucha ce dernier à grands coups de pinceau, dans le coin supérieur droit.

Afin de traduire la douce lumière grise d'un ciel d'hiver, Casey a atténué les couleurs éclatantes de l'oiseau. Il préfère les huiles Blockx, de fabrication belge, pour leur texture riche et leur coloris terreux. Lorsqu'il peint les formes, Casey utilise plusieurs couleurs à la fois, allant de l'une à l'autre et superposant graduellement plusieurs glacis sur une base opaque. Ici, la couleur cuivrée, foncée, qui entoure la poitrine, le dos et la patte du faisan, est faite de minces glacis de brun Van Dyck, de garance brune, d'alizarine cramoisie, de terre de Sienne brûlée et de terre d'Italie. Le flanc orange de l'oiseau se compose de blanc, d'ocre jaune, de jaune de cadmium clair, et d'une touche de terre d'ombre naturelle, pour «le salir un peu». Casey a aussi ajouté de la couleur cuivrée sur plusieurs plumes, afin de marquer la transition. Le bleu de l'aile est fait de bleu outre-mer, de gris-de-gris (une couleur Holbein), ainsi que de gris mêlé à beaucoup de blanc. La queue est principalement en terre de Sienne naturelle, glacée en brun transparent et en terre de Sienne brûlée, et barrée en gris de fusain.

Pour rendre l'iridescence du cou, Casey a peint une base sombre, composée de terre d'ombre brûlée et de bleu de Prusse, puis a ajouté les croissants superposés, en bleu de Prusse coupé de blanc. Là où le reflet change, sur la calotte et la base du cou, il a substitué du vert de Prusse. La face de l'oiseau est un glacis de rouge de cadmium et de terre de Sienne naturelle. «Je me sens comme un cartographe qui élabore les détails de la géographie, dit Casey. Chaque pan de couleur a été réalisé lentement, jusqu'au moment où je fus en mesure de voir cette magnifique créature traverser le pâturage enneigé.»

Pour relier le faisan au fond blanc, l'artiste a ajouté des herbes (dont il avait apporté des échantillons à l'atelier). Celles qui convenaient furent laissées, les autres furent recouvertes de blanc. Casey savait qu'une tige, au moins, devait se dresser hors du cadre. Lorsqu'il a réalisé que les herbes ne suffiraient pas à faire contrepoids à l'oiseau coloré, il a ajouté un piquet de clôture, le plaçant et le déplaçant jusqu'à ce qu'il soit satisfait du résultat. Le fil barbelé a été introduit ultérieurement, après que Casey en eut trouvé un échantillon dans les bois.

Après avoir bien campé l'oiseau et le piquet, l'artiste a élaboré la couleur du champ enneigé, grâce à un mélange de blanc et de jaune de Naples, avec des touches de brun Van Dyck, d'ocre jaune et de gris de fusain. Le résultat lui plut: «Il y a quelque chose d'éloquent dans la juxtaposition que fait la Nature, en plaçant magnifiquement ce gros oiseau coloré dans un simple paysage de neige et d'herbes.»

À l'origine, Casey avait placé le faisan au centre, avec une souche, quelques pierres et des feuilles mortes dans la scène. «J'ai vu tout de suite qu'il ne devait pas être là,» dit l'artiste, qui a donc déplacé l'oiseau dans le coin supérieur droit. Réalisant que les autres éléments n'avaient plus leur place, il n'a gardé que l'oiseau et les herbes, ajoutant finalement un piquet de clôture pour rééquilibrer l'image.

Élaborer de riches coloris
Robert K. Abbett

Benjamin Franklin avait proposé le Dindon sauvage comme oiseau emblème des États-Unis. Robert Abbett devine pourquoi: la tête de ces oiseaux arbore généralement des teintes bleues, blanches et rouges. Lorsqu'il s'agit de les peindre, cependant, l'iridescence de leur corps est vraiment difficile à rendre. «L'iridescence, dit Abbett, ne s'explique pas par la physique optique telle que nous la connaissons. C'est une forme de couleur incompréhensible.» Après avoir observé pendant plusieurs années les Dindons sauvages, en liberté et en enclos (à sa ferme du Connecticut), Abbett a découvert quelques-uns des secrets qui permettent de les peindre avec succès.

Les plumes qui sont vues de face ont un reflet vert, tandis que celles qui sont vues en position oblique ont une couleur rougeâtre. Cependant, pour rendre correctement l'aspect des Dindons sauvages, on doit autant se servir de la forme que de l'iridescence. «Ils ressemblent à un ballon de rugby qui aurait une tête et une queue, remarque Abbett. Juste au-dessus des rémiges primaires zébrées, se trouvent des rémiges secondaires arrondies, qui ajoutent leur courbe à celle de l'oiseau. La silhouette des dindons permet de les identifier à grande distance.»

Abbett a d'abord dessiné cette scène au crayon, sur un panneau traité au gesso, puis l'a encrée. Il a ensuite recouvert la surface d'un lavis de térébenthine kaki, afin de créer une tonalité neutre à partir de laquelle il pourrait aller à la fois vers le clair et vers le sombre. «Lorsqu'on peint sur un fond coloré, note Abbett, il est difficile de créer des couleurs discordantes; les couleurs s'apparentent entre elles, puisque chacune emprunte au fond kaki.»

Les rochers doivent leur texture granuleuse à une pâte à modeler, mate et opaque, faite de médium acrylique mêlé à de la poussière de marbre. Après avoir séché, les rochers furent lavés de kaki et leur sommet, balayé d'un lavis gris clair. Abbett a ensuite ajouté des gris rougeâtres et des gris verdâtres, ainsi que des gris froids (pour les ombres), et a terminé le tout par l'application de lichens gris bleus.

La forêt comporte plusieurs bruns qui tirent sur le rouge. Le rouge et le vert étant complémentaires, leur superposition les fait vibrer. «En tant que coloriste, ajoute Abbett, je dois constamment penser à rendre les couleurs luxuriantes et mystérieuses. Peindre un arrière-plan gris, avec des ombres encore plus grises, aurait rendu l'image terne.» Ici et là, sous les feuilles mortes, le vert jaillit. Les feuilles les plus lumineuses, éclairées par le soleil, sont de deux couleurs différentes: un rosâtre, fait de terre de Sienne brûlée et de blanc, ainsi qu'un orangé un peu plus foncé. Les feuilles qui sont dans l'ombre sont brun grisâtre.

Abbett travaille généralement toute la surface en même temps, de l'arrière vers l'avant. Lorsqu'un élément se met à prédominer indûment, il le neutralise, l'assombrit, ou le simplifie en le peignant et en le repeignant, du clair vers le sombre et du précis vers le flou. «Si vous devez créer des parties rugueuses, peignez-les en premier, conseille-t-il. Un tableau se fait toujours de plus en plus précis, jamais de plus en plus flou.» *Le monarque de l'automne - le Dindon sauvage* a été commandé en 1982 par le service de lithographie de la Wild Turkey Federation, afin de réunir des fonds pour la sauvegarde de ces majestueux oiseaux.

Le monarque de l'automne — le Dindon sauvage
Huile (72,7 cm x 53,3 cm), 1982.

Suggérer le mouvement rapide

Raymond Harris-Ching

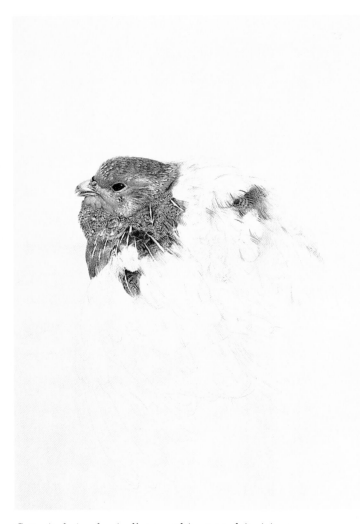

Cette étude inachevée d'une perdrix, reproduite ici en couleurs pour la première fois, montre bien la technique de Harris-Ching, qui consiste à peindre du bec vers la queue. Les parties voisines l'une de l'autre sont peintes en même temps, à mesure que l'artiste progresse vers le bas. Il lui arrive très rarement de faire des retouches.

Une fin d'après-midi, Raymond Harris-Ching se promenait dans la campagne proche de sa demeure du Sussex, en Angleterre. Soudain, une perdrix débusquée leva devant lui et disparut, propulsée par les battements rapides de ses ailes courtes. Frappé par cette brusque dépense d'énergie, l'artiste jugea le sujet digne d'un tableau. De retour au studio, il suspendit à des fils métalliques un spécimen mort en position d'envol. Le tableau fut achevé en quelques jours. Contrairement à sa manière habituelle, Harris-Ching a représenté l'oiseau un peu plus petit que grandeur nature.

Sur un petit panneau de Masonite traité au gesso et sablé, Harris-Ching a d'abord tracé au crayon un dessin très détaillé. Il l'a ensuite protégé contre les taches en le recouvrant d'une couche fine de peinture acrylique ocre, qu'il laissa sécher pendant toute une journée. L'oiseau a été peint à l'huile, en couches aussi transparentes que de l'aquarelle. Comme dans tous ses tableaux, Harris-Ching a travaillé du haut vers le bas et a utilisé principalement des tons terreux. «L'image n'a pris vie, raconte l'artiste, qu'au moment où j'ai appliqué sur la queue les couleurs à base de terre de Sienne brûlée.»

Des plumes détachées furent ajoutées pour laisser croire que la perdrix, dans sa hâte à s'enfuir, s'était peut-être heurtée à un buisson. Leur chute sert à renforcer la poussée de l'oiseau vers le haut. Elles semblent avoir des teintes moins vives que celles de l'oiseau, mais elles sont peintes avec le même souci du détail. «Je n'embrouille rien, je n'invente rien, dit l'artiste. Ces plumes sont là tout entières, comme tout le reste. Examinez une plume attentivement et vous serez fasciné. Lorsque j'ai peint ces plumes, la seule chose qui occupait mon esprit était justement de peindre ces petites plumes. C'est là l'explication de tout ce que j'entreprends.»

Perdrix débusquée
Huile (40,6 cm x 48,2 cm), 1976.

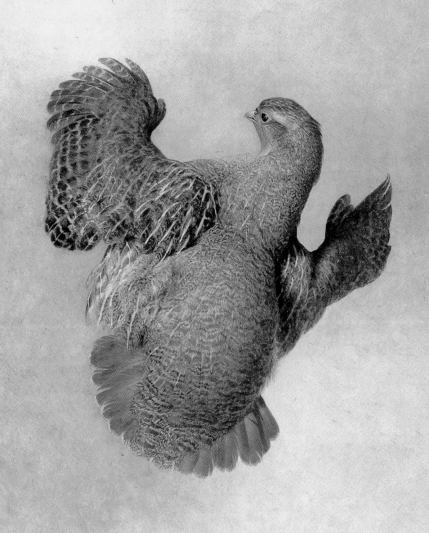

Diriger le regard
Robert K. Abbett

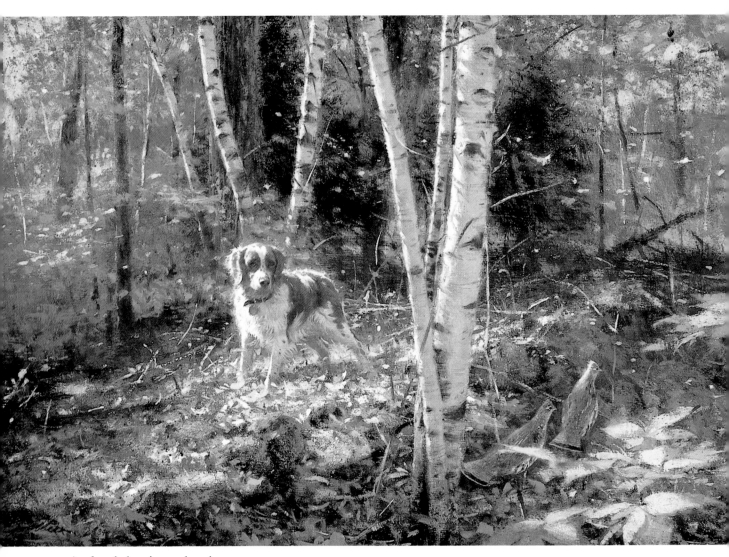

Au bord du vieux chemin
Huile (76,2 cm x 50,8 cm), 1984.

Un peintre est également un metteur en scène. Il choisit et dispose des éléments afin de diriger le regard du spectateur. S'il réussit, c'est que l'oeuvre inclut tous les éléments nécessaires pour rendre la scène intelligible, sans trahir l'ordre naturel des choses. Dans le tableau *Au bord du vieux chemin*, un épagneul breton vient juste de tomber en arrêt devant deux gélinottes à demi cachées derrière une clôture de pierres, en bordure d'un ancien chemin forestier.

Le spectateur suit également le regard du chien vers l'endroit où se trouvent les oiseaux, puis de là il retrace l'origine du chemin vers le fond de la scène. Les parties fortement contrastées (le pelage du chien, les bouleaux et le soleil qui frappe la tête de la première gélinotte) retiennent également l'attention. «L'artiste fait tout ce qu'il peut pour fixer l'attention du spectateur, dit Robert Abbett. Il essaie de charmer avec des artifices visuels.»

L'or et le gris, les couleurs dominantes du tableau *Au bord du vieux chemin*, constituent l'une des associations favorites de l'artiste. Après avoir appliqué une couche de kaki pour uniformiser le coloris de la scène, il s'est d'abord attaqué aux plus claires des zones claires et aux plus sombres des zones sombres. S'il sait qu'une chose va être blanche ou presque, comme le pelage du chien ou l'écorce des bouleaux, Abbett la peint en premier. «Plusieurs artistes, dit-il, pensent que le blanc s'applique en dernier, de façon à donner vie à l'oeuvre. Au contraire, cela la détruit car l'artiste a déjà peint inconsciemment une oeuvre bien équilibrée.» Abbett utilise une peinture blanche ordinaire pour les objets blancs et les rehauts, doublée au besoin d'un fond blanc plus épais pour mettre en valeur la texture.

À mesure qu'il peint, Abbett sait comment les couleurs vont emprunter les unes aux autres, comme par exemple le bouleau de droite, qui reflète des tons chauds vers le milieu et des tons froids vers le haut. La partie inférieure droite de l'image posa des problèmes. Au départ, Abbett avait mis trop de feuilles et de pierres et ces éléments crevaient l'image. Ils se sont cependant fondus à la scène après avoir été maculés à coups de pinceau large.

Robert Abbett est renommé pour ses tableaux qui représentent des chiens de chasse. Selon son dire, la scène s'anime lorsque l'animal a la tête tournée vers l'objet qu'il regarde; il s'agit également d'un artifice qui contribue à téléscoper l'espace. Si le chien regardait droit devant lui, l'image s'allongerait du double.

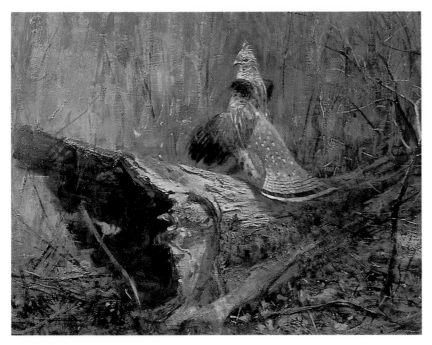

Tambourineur yankee
Acrylique (60,9 cm x 45,7 cm), 1970.

Dans le Tambourineur yankee, *l'une des premières oeuvres de Abbett, la diagonale très forte que fait le vieux tronc couché dirige le regard du spectateur, tandis que les ailes floues de la gélinotte tambourinante retiennent son attention. Pour rendre la texture d'un tronc qui pourrit, l'artiste a d'abord appliqué une couche épaisse de peinture et l'a laissé sécher; afin de rehausser l'effet tridimensionnel, il a ensuite ajouté les couleurs voulues en passant le pinceau contre les aspérités.*

Macareux moines ▶
Robert Bateman, 1980
acrylique (60,9 cm × 27,9 cm)

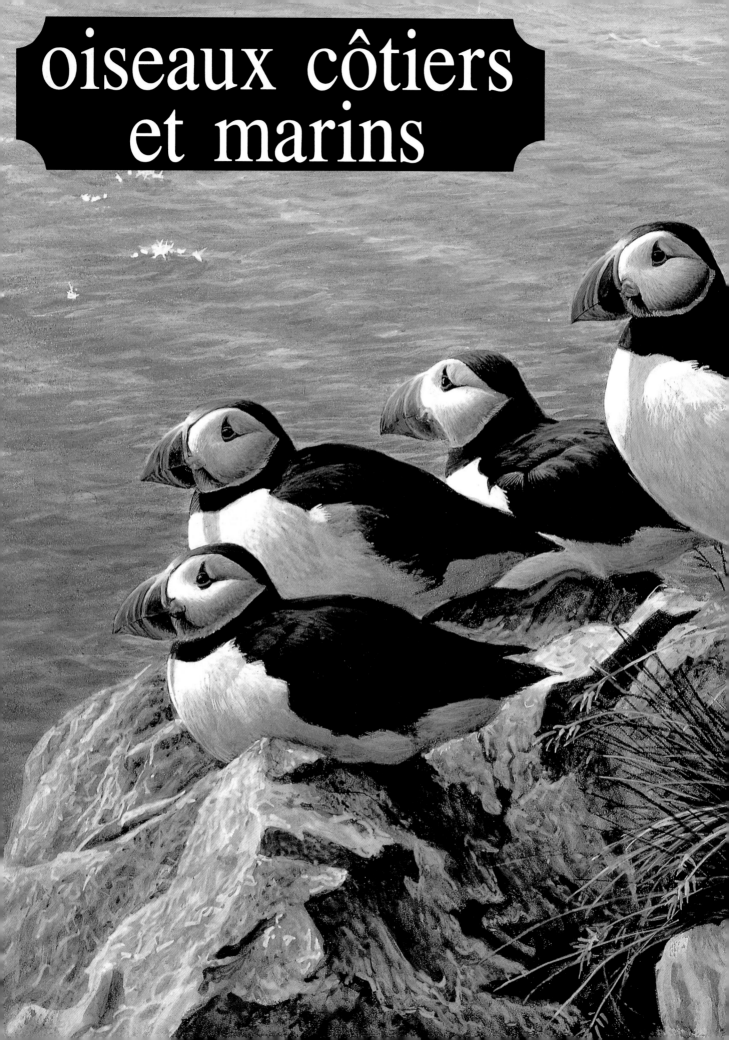

oiseaux côtiers et marins

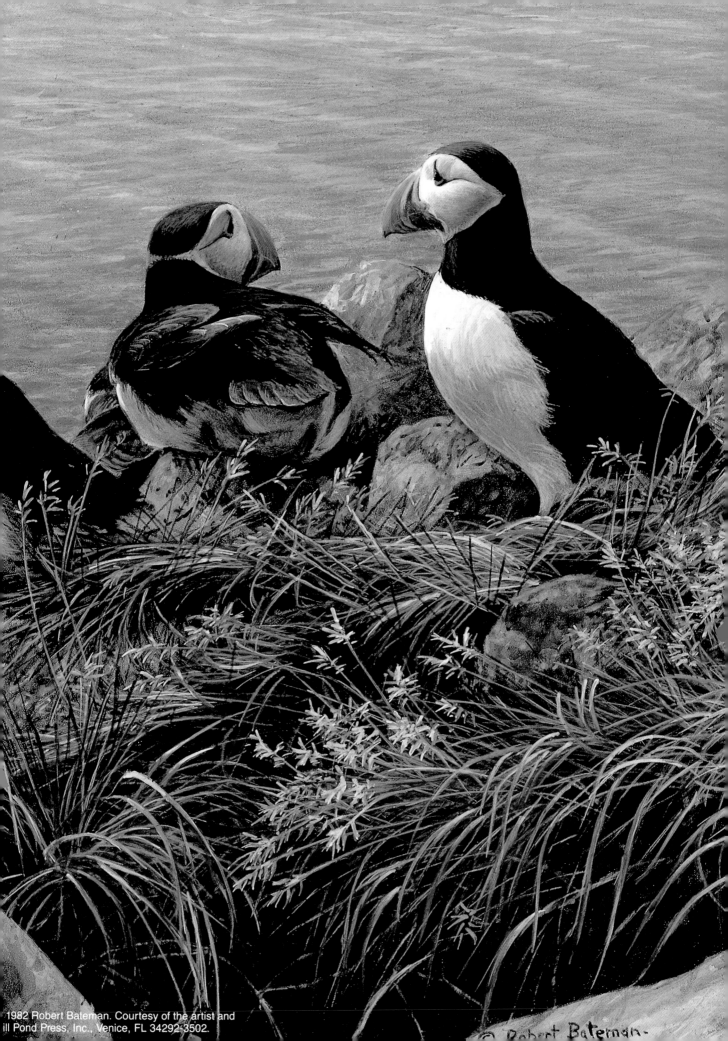

Robert Bateman

Réchauffer les marines au glacis
Keith Shackleton

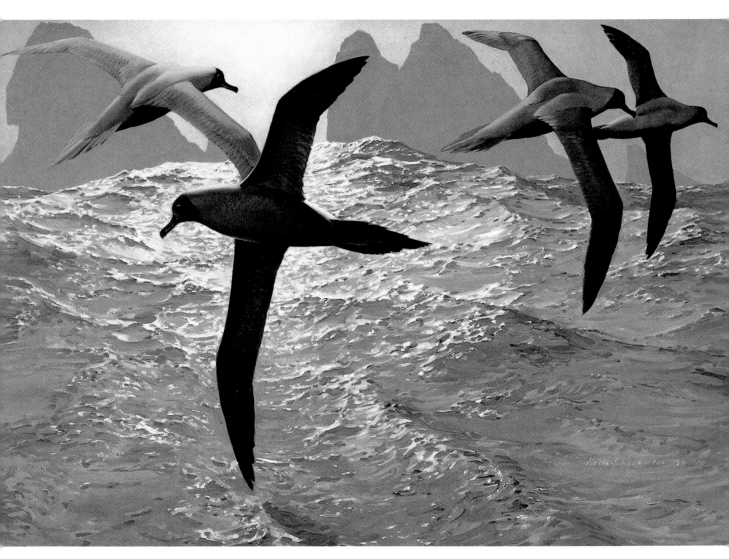

Devant les rochers Shag:
Albatros fuligineux
Huile (76,2 cm x 121,9 cm), 1979.

Les vents de tempête avaient perdu leur force et la mer se calmait. Devant les masses enténébrées des rochers Shag, qui se dressent à environ 140 milles marins au nord-ouest de la Géorgie du Sud, dans l'Atlantique-Sud, des Albatros fuligineux allaient et venaient nonchalamment.

Keith Shackleton a d'abord dessiné la scène au fusain afin de fixer les grandes lignes et d'en esquisser le mouvement. Comme les formes sont plus importantes que les couleurs à ce stade, l'artiste a passé beaucoup de temps à déterminer la composition. Les premières esquisses contenaient un plus grand nombre d'oiseaux, qu'il élimina un à un jusqu'à n'en garder que quatre; en fin de compte, il les sépara et modifia la position des rochers pour améliorer la composition.

D'une envergure d'environ 2,4 mètres, l'Albatros fuligineux compte parmi les albatros les plus petits, que les marins anglais d'autrefois appelaient «mollymawks». De toutes les espèces d'oiseaux du monde, c'est celle-ci qui possède le rapport le plus élevé entre l'envergure et la largeur de l'aile, ce qui est très avantageux pour le vol plané. Pendant des heures, l'oiseau plane les ailes raidies, ne battant des ailes que très rarement; il suit le contour de la houle en s'appuyant sur l'air que soulèvent les vagues.

L'albatros du premier plan, peint le premier parce qu'il domine visiblement la scène, passe devant le soleil et est donc représenté presque en silhouette. «Il fallait, dit l'artiste, obtenir la nuance exacte qui montrerait un oiseau d'un brun très sombre qui ne soit pourtant pas noir.» La couleur de base est constituée avant tout de terre d'ombre brûlée, raffermie avec un peu de bleu et de cramoisi, puis glacée avec du rose brun, lequel est en réalité un pigment transparent d'une couleur or foncé. Les parties supérieures des oiseaux contiennent les même couleurs mais avec beaucoup plus de blanc.

Shackleton imagina complètement la mer. «Étant donné, dit-il, que l'eau est un élément libre et tout à fait flexible, l'artiste peut créer ses propres montagnes d'eau et les éclairer lui-même. Il obtiendra satisfaction à condition de respecter les propriétés de l'eau. La couleur de base est un gris perle constitué de divers bleus, auxquels sont ajoutés un peu d'orange de cadmium et de terre d'ombre brûlée. Les zones mauves ont été obtenues avec de l'alizarine cramoisie mêlée de bleu.

Les reflets sur le côté éclairé des vagues et les petites marques sombres, du côté opposé, accentuent l'éclairage. Shackleton trouve les accents d'intensité fort commodes puisqu'il peut placer la lumière la plus vive derrière l'oiseau et ainsi le représenter de façon hautement contrastée. La lumière dorée et claire qui inonde la scène a été obtenue grâce a un glacis de rose brun; il est constitué d'un soupçon du pigment mêlé à beaucoup d'huile. En l'appliquant comme un mince vernis final, Shackleton utilise souvent ce glacis pour réchauffer les marines comme celle-ci.

Shackleton détermina la position des oiseaux et des rochers à l'aide de croquis.

Peindre la mer

Keith Shackleton

«**I**l n'y a rien d'autre au monde que l'océan qui puisse capter le regard et retenir l'attention plus longtemps et de façon plus apaisante, affirme l'artiste explorateur Keith Shackleton. C'est pourquoi j'ai peint plusieurs tableaux de ce genre. La scène déclenche en moi quelque chose qui s'apparente à un réflexe conditionné. Un albatros se laisse glisser dans le creux d'une vague, remonte sous la poussée du vent et vient frapper les rayons du soleil couchant. C'est comme si je le voyais pour la première fois et mon premier réflexe est de sortir les pinceaux et de peindre.»

Dans le détroit de Drake, au large du cap Horn à l'extrémité sud de l'Amérique, les courants et les vents qui se rencontrent produisent les pires temps sur la Terre. Ici une tempête de force dix, alimentée par des vents qui soufflent à cent kilomètres à l'heure, gonfle la mer en soulevant des vagues hautes de douze mètres. C'est la période de Noël, l'été dans l'hémisphère Sud. La température oscille aux environs de 0° C et le soleil, en dépit de l'heure tardive, est encore au-dessus de l'horizon.

Shackleton étudie la mer depuis si longtemps qu'il en garde des souvenirs précis et qu'il n'a en sorte plus besoin de multiplier les esquisses. «La mer, dit l'artiste, n'est rien d'autre qu'une série de collines créées par le vent et qui se déplacent. Il est donc possible à l'artiste de lui donner le relief qu'il veut. Il lui suffit de dessiner les collines de son choix et de déterminer la direction du vent. Le côté de la vague qui reçoit le vent est en pente plus douce que le côté

opposé, mais il se déplace plus rapidement, roule au-dessus du sommet et entraîne le bris de la vague.» Une fois les masses principales en place, Shackleton ajoute les effets requis: des traînées d'écume, des rubans d'embrun qui s'échappent des vagues qui se brisent.

L'artiste a d'abord complété les grandes masses d'eau et le ciel, puis ensuite l'oiseau. À la tombée du jour, les ombres sont fortes et, en contrepartie, la lumière voilée. Par conséquent, l'artiste a utilisé des bleus foncés, y compris de l'indigo en grande quantité, ainsi que de l'alizarine cramoisie et de l'orange de cadmium, afin d'enlever à l'indigo sa coloration bleue trop prononcée. Pour créer l'opalescence du sommet de la vague, là où l'eau est plus mince et prend l'apparence du verre, Shackleton a utilisé du vert Winsor («une couleur si affreuse, dit-il, qu'on devrait en réglementer la vente»), amorti avec un peu d'alizarine cramoisie et masqué avec du bleu d'Anvers et beaucoup de blanc.

L'écume est constituée de toutes ces couleurs. En général, l'écume est d'une teinte plus chaude que la mer. Shackleton réchauffe les ombres portées sur l'écume avec un peu plus de cramoisi, ou de rose brun (une couleur or foncé transparent en réalité), qu'il mêle à beaucoup d'huile.

L'Albatros hurleur, une espèce qu'on rencontre communément dans le détroit de Drake, est un élément typique et important du paysage marin des océans austraux. Dans la scène reproduite ici, sa position est capitale.

Cette petite esquisse en couleurs, exécutée sur le vif, rend bien le mouvement de la mer.

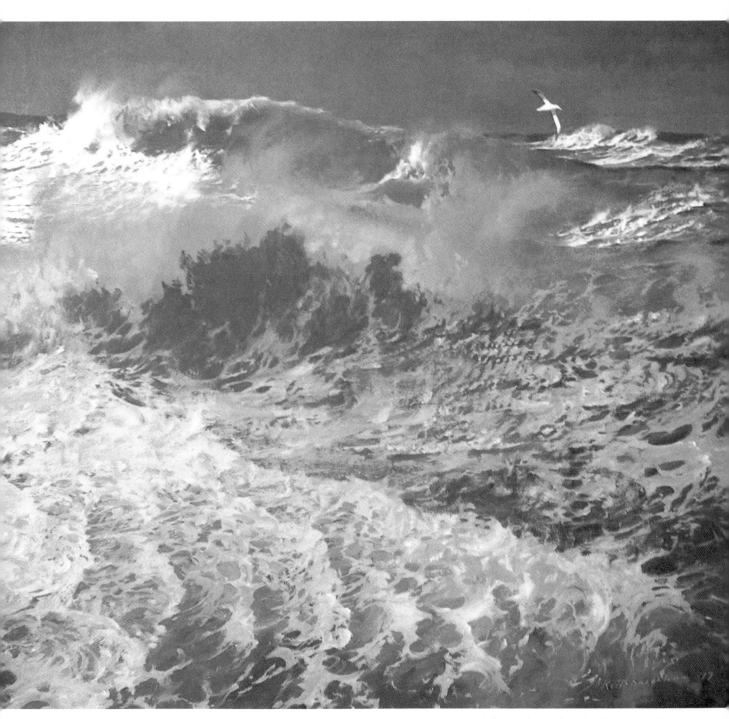

Tombée du jour: le détroit de Drake
Huile (91,4 cm x 60,9 cm), 1977.

L'importance d'études prises sur le vif

Keith Brockie

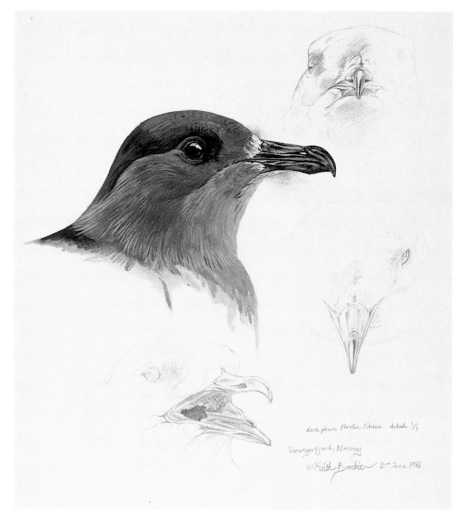

Labbe parasite [forme sombre]
Aquarelle et crayon (17 cm x 18 cm), 1986.

Savoir qu'il a des dessins précis à sa disposition, comme références, met Keith Brockie à l'aise lorsqu'il doit esquisser en vitesse, sur le vif. «On peut croquer l'impression générale d'un oiseau, sans avoir à s'inquiéter des petits détails, explique l'artiste. On a les références, en cas de besoin.» Dans le cas présent, un Labbe parasite à l'aile brisée, trouvé dans une île de Norvège, lui a permis de faire une étude de la tête de l'oiseau.

Les labbes sont de gros oiseaux de mer qui ressemblent à des goélands. Ils se nourrissent de crevettes, de poissons et de rongeurs, et pillent aussi les oeufs et les poussins dans les colonies d'oiseaux marins.

Brockie a dessiné le labbe, grandeur nature, en se servant d'un compas à pointes sèches pour transposer correctement les dimensions. Il était particulièrement intéressé par le bec complexe du labbe, qu'il a esquissé sous divers angles, ainsi que par la couleur rougeâtre de la bouche, qui se décolore rapidement après la mort de l'oiseau, comme toutes les parties charnues, d'ailleurs.

Lorsqu'il esquisse un portrait de face, pour référence, Brockie n'en complète souvent que la moitié, laissant l'autre moitié inachevée. De cette façon, il met moins de temps pour noter les détails essentiels. «Cela permet aussi d'obtenir plus facilement les proportions exactes, explique-t-il. Souvent, si on entreprend l'autre moitié, les éléments deviennent inégaux.» Si, néanmoins, l'artiste complète l'autre moitié, il utilise un crayon et une règle pour aligner les éléments. Lorsqu'il veut accentuer une petite zone blanche sur un sujet sombre, comme la tache

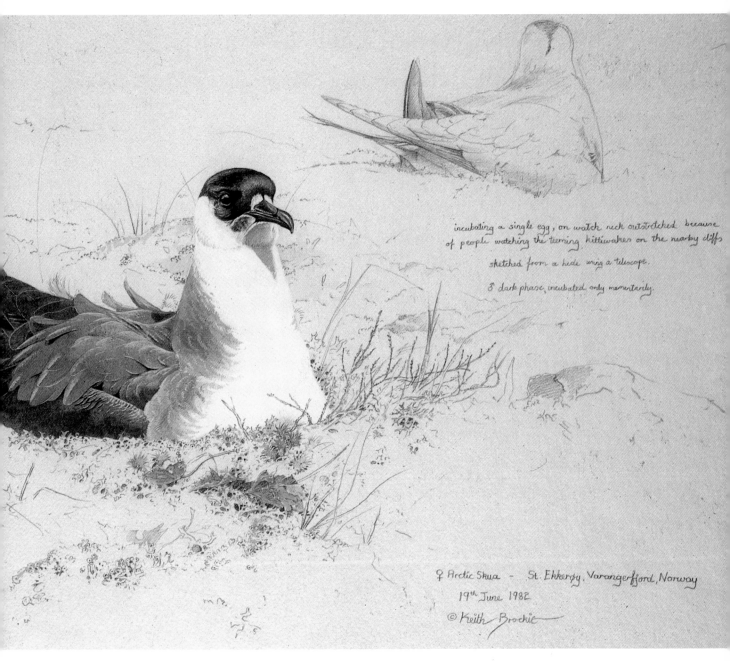

Les handwritten notes in the image read:

incubating a single egg, on watch neck outstretched because of people watching the teeming kittiwakes on the nearby cliffs

sketched from a hide using a telescope.

♂ dark phase, incubated only momentarily.

♀ Arctic Skua – St. Ekkerøy, Varangerfjord, Norway
19ᵗʰ June 1982
© Keith Brockie

Labbe parasite [forme claire]
Aquarelle (50 cm x 36 cm), 1982.

à la base du bec du labbe, il débute souvent par un fond coloré dont il recouvre ensuite les parties blanches à la gouache opaque. Ici, la tête du labbe fut peinte d'un mélange de terre d'ombre naturelle et de terre d'ombre brûlée, sur un lavis ocreux. Le noir de bougie a servi pour les tons plus sombres, tandis que les rayures claires furent ajoutées en jaune de Naples.

Le Labbe parasite existe sous deux formes de coloration : claire ou sombre. Brockie a trouvé le labbe ci-dessus, de forme claire, incubant un seul oeuf, dans la toundra. Ici, l'artiste a choisi un papier coloré, pour compenser le blanc éclatant de la poitrine et du cou du labbe. Il a esquissé l'oiseau à l'aide d'une lunette d'approche, à partir d'une cache dressée à vingt-cinq mètres de l'oiseau. Le dos de l'oiseau est rendu par un lavis de terre d'ombre naturelle, additionnée, pour les ailes, de terre d'ombre brûlée. Le cou et la poitrine sont blanc de zinc, recouvert d'un blanc opaque plus fort. Le blanc de zinc est aussi diffusé sur les flancs.

Brockie aime trouver des détails qui capturent l'individualité de chaque oiseau. Dans ce cas-ci, plusieurs des plumes du dos, soulevées par le vent, ajoutent de la fraîcheur à l'oeuvre. Les deux dessins offrent une comparaison intéressante entre le plumage clair et le plumage sombre d'une même espèce.

L'art du camouflage

Richard Casey

Richard Casey se promenait sur la plage de galets, non loin de sa maison de Swans Island, au Maine. Le vent s'était levé et poussait les vagues de plus en plus fort; on entendait le grondement continuel des galets que la mer roulait et entrechoquait. Casey trouva un endroit à l'abri du vent et se mit à dessiner. Immédiatement, un petit oiseau aux ailes arquées passa devant lui, en criant «kildir ! kildir !» et, du coup, se laissa choir entre les roches. L'artiste se leva et essaya de voir où l'oiseau s'était posé, mais «c'était comme s'il s'était fondu dans les galets» se rappelle Casey. Il avança alors et l'oiseau s'envola, redevenant brièvement visible avant de disparaître à nouveau parmi les roches.

Le sujet était irrésistible. Casey cadra une section de la plage de galets et y plaça l'oiseau au centre. Il était déjà si bien camouflé qu'il n'a pas eu à le cacher encore plus. Après avoir ébauché les rochers par de légers lavis d'un mélange crème, altéré de gris de fusain ou de terre d'ombre naturelle (de façon à établir la disposition des pierres grises et des pierres brunes), il entreprit de glacer le tout avec de très légers lavis de pigments purs, ajoutant un soupçon de couleur ici, quelques taches noires là, tout en donnant aux pierres leur forme. «Je suis passé et repassé tellement de fois, dit-il, que je ne m'en souviens plus.» Casey voulait un paysage à la fois complexe et réaliste, qui rende bien l'habilité du Pluvier kildir à se fondre dans son environnement. Travaillant en valeurs variables sur tout le tableau, du clair vers le sombre, il a créé la scène à partir de jaune de Naples opaque, d'ocre jaune, de terre de Sienne naturelle ou brûlée, et de terre d'ombre brulée. «C'est une oeuvre organique, explique l'artiste, une question d'harmonie des couleurs et de fonte de l'image dans un ensemble cohérent, tout cela en donnant une valeur égale à chaque élément.» Les ombres entre les roches ont été peintes à la toute fin, par un glacis de garance brune. Les balanes furent ajoutées grâce à un mélange de blanc, de jaune de Naples et d'une touche de bleu outremer.

Le kildir a essentiellement la même couleur que les pierres, gris de fusain et terre d'ombre naturelle avec, en plus, une touche de jaune de Naples, pour lui donner une apparence plus chaude. En fait, Casey a dû combattre la tentation de le rendre trop semblable aux pierres. À un certain moment, l'oiseau était si bien camouflé que les spectateurs ne pouvaient pas le voir, même en examinant la peinture de près. Mais ce n'était pas là l'idée. Casey voulait que l'oiseau soit camouflé, tout en restant bien défini.

En distrayant l'oeil juste assez, la barre de sable au haut de l'image devient aussi importante que le motif confus des rochers du bas. Quoiqu'il y ait quelques ombres entre les pierres, la lumière reste diffuse. «S'il y avait eu des ombres partout, explique Casey, le résultat aurait été trop complexe, ce qui aurait détruit le but de l'image.» Le résultat est un paysage où figure un Pluvier kildir — visible et invisible à la fois, comme dans la nature.

Kildir! Kildir!
Huile (121,9 cm x 71,1 cm), 1984.

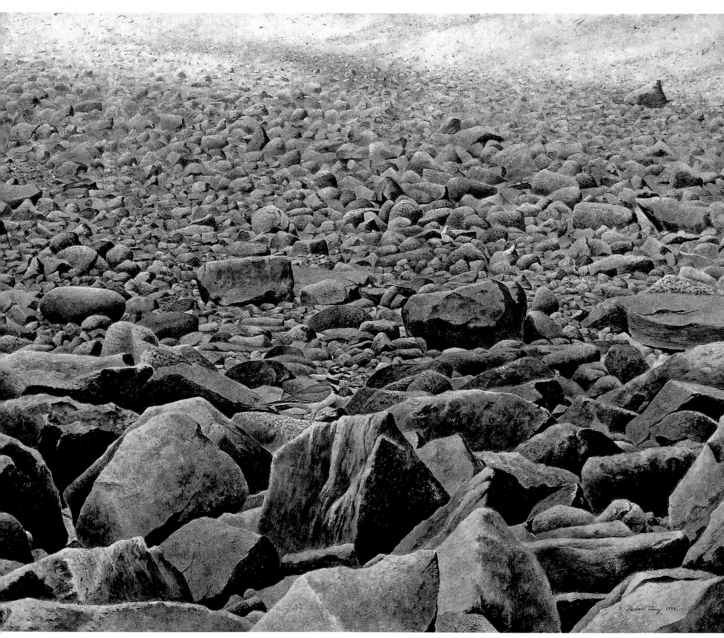

De petits dessins du Pluvier kildir et des formations rocheuses, pris sur le vif, au crayon, ont donné à Richard Casey l'inspiration pour la peinture finale.

La lunette d'approche comme outil du peintre
Keith Brockie

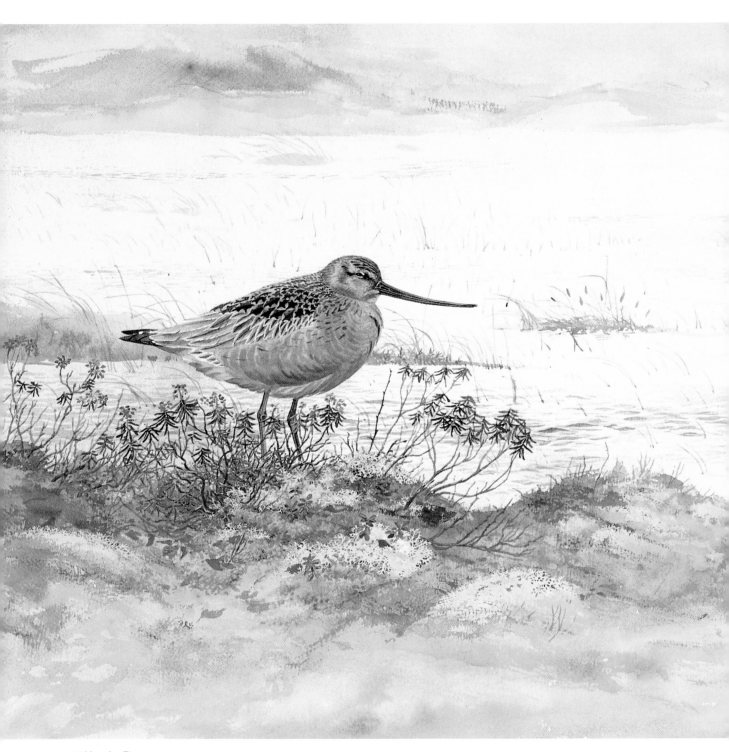

Mâle de Barge rousse
Aquarelle (48 cm x 36 cm), 1986.

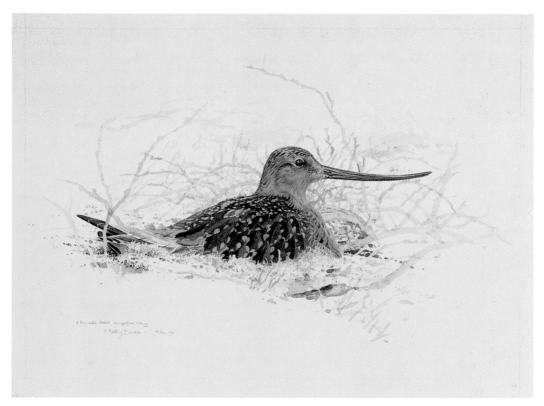

Mâle de Barge rousse, incubant
Aquarelle (39 cm x 26,5 cm), 1986.

En plumage nuptial, la Barge rousse est l'un des oiseaux les plus splendides de la famille des bécasseaux. Mais à moins d'aller dans l'Arctique en mai ou en juin, les chances de voir cet oiseau en plumage roux sont minces. Les barges, plus grosses que les bécasseaux, se rencontrent généralement sur les côtes d'Amérique du Nord et d'Europe dans une terne livrée hivernale.

Lors d'un voyage dans le nord de la Norvège, l'artiste Keith Brockie a découvert ce mâle qui incubait ses oeufs sur un plateau de toundra, parmi les bouleaux nains. Il a esquissé l'oiseau à partir d'une cache de toile qu'il a pu graduellement approcher à moins de quinze mètres — distance idéale pour la lunette d'approche. Il a étudié son sujet pendant plusieurs heures, mémorisant ses caractéristiques en l'observant à travers une lunette 30 x 75, montée sur trépied. La barge s'est avérée un sujet idéal. Pendant tout ce temps, elle n'a bougé que deux fois, pour retourner ses oeufs, s'aplatissant occasionnellement au sol à l'approche d'un oiseau de proie.

Brockie a débuté par une esquisse rapide au crayon, mais lorsqu'il a réalisé que l'oiseau ne bougerait pas, il a multiplié les détails, pour finalement commencer à peindre sur le vif. Travaillant du clair vers le sombre, l'artiste a commencé par la tête et quelques rangées de plumes, puis il a peint le cou, la poitrine et les mouchetures, en terre de Sienne brûlée, avec quelques touches d'ocre jaune. Les plumes sombres du dos furent obtenues avec des lavis de terre d'ombre naturelle et de terre d'ombre brûlée, légèrement assombris de noir de bougie. Il a pris soin de montrer les deux plumes grisâtres que l'oiseau avait conservées de son plumage hivernal. Le ciel était clair, mais légèrement couvert, et ne jetait pas d'ombres. Dans la cache, cependant, la lumière était faible. Brockie a décidé de finir l'ouvrage dans sa roulotte, sous une meilleure lumière, à l'aide de ses notes.

Lors du même voyage, l'artiste a trouvé un autre mâle de Barge rousse, dans un étang au bord du chemin. C'était par une journée froide et venteuse, avec des averses occasionnelles de neige fondante; l'oiseau faisait face aux éléments, tête baissée et paupières mi-closes. Cette fois, Brockie a utilisé sa roulotte comme cache et a installé la lunette à la fenêtre. Il a esquissé l'oiseau directement sur le papier à aquarelle, plaçant le sujet à gauche, pour accentuer l'impression de vent fort. Pour le plumage, il a utilisé de la terre de Sienne brûlée, la superposant en lavis de plus en plus sombres, mêlés de terre d'ombre brûlée, ceci dans un mouvement circulaire qui rend bien l'apparence gonflée de l'oiseau. Le premier plan est un mélange de terre d'ombre naturelle, de terre d'ombre brûlée, de terre de Sienne brûlée et de vert de vessie. L'eau est rendue en gris de Payne, de façon à refléter la couleur grise du ciel.

Mettre le sujet en valeur
Keith Brockie

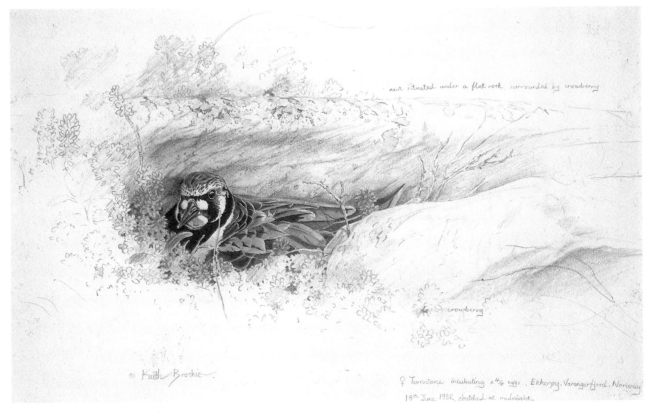

Tournepierre à collier, mâle qui incube
Aquarelle (29 cm x 40 cm), 1986

Le Tournepierre à collier, un limicole qui fréquente les rivages marins en automne et en hiver, est l'un des oiseaux les plus communs de la toundra en été. Il construit son nid dans des endroits fort variés, parfois tout à fait à découvert, auquel cas, il compte sur son plumage tricolore et contrasté pour passer inaperçu. «Il se fond dans l'environnement comme par magie, raconte Keith Brockie.» L'artiste a peint ces tournepierres en Norvège, dans la toundra d'un plateau. Le mâle et la femelle se partagent l'incubation des oeufs.

Le mâle, coloré plus vivement que la femelle, a été peint vers le milieu du jour depuis la roulotte motorisée de l'artiste, garée à trois mètres du nid. Comme dans la plupart des tableaux de Brockie, c'est ce qu'il voyait dans la lunette d'approche qui dicta la composition. L'artiste s'attaqua d'abord à l'oiseau, exécuta une bonne partie de l'arrière-plan, puis revint à l'oiseau pour le compléter. Les parties principales du plumage ont été peintes en premier avec de la terre de Sienne brûlée et du noir de bougie. Le tournepierre est demeuré immobile durant toute la séance, ce qui a permis à l'artiste d'établir un certain climat d'intimité et une certaine quiétude à son oeuvre. Toutefois, Brockie a pris soin de représenter les yeux vigilants de l'oiseau, toujours attentif au moindre signe de danger.

Pendant que Brockie travaillait, une harde de rennes avança dans sa direction; sans le vouloir il sauva la ponte du tournepierre car la harde, forcée par la roulotte de se séparer en deux, passa à moins d'un mètre du nid.

Pour attirer l'attention sur le tournepierre, Brockie a laissé l'arrière-plan dépouillé et imprécis. Il a cependant établi un lien entre les deux en mettant un peu des couleurs de l'oiseau sur les rochers. «Je ne voulais pas en faire trop, précise l'artiste.» L'oeuvre est à mi-chemin entre une esquisse de terrain et un tableau achevé.

Durant l'été, le soleil éclaire la toundra vingt-quatre heures par jour. Brockie a peint la femelle vers minuit, au moment où le soleil était suffisamment bas pour éclairer l'emplacement du nid, placé tout contre une pierre. À l'aide de jumelles, l'artiste travailla dans une cache dressée près du nid. Comme la lumière était trop faible pour peindre à l'aquarelle, il a surtout utilisé le crayon de couleur. Tout en soulignant les différences de lumière, d'arrière-plan et de plumage, Brockie affirme que chacun des deux tableaux est unique et que tous les deux lui ont procuré une immense satisfaction.

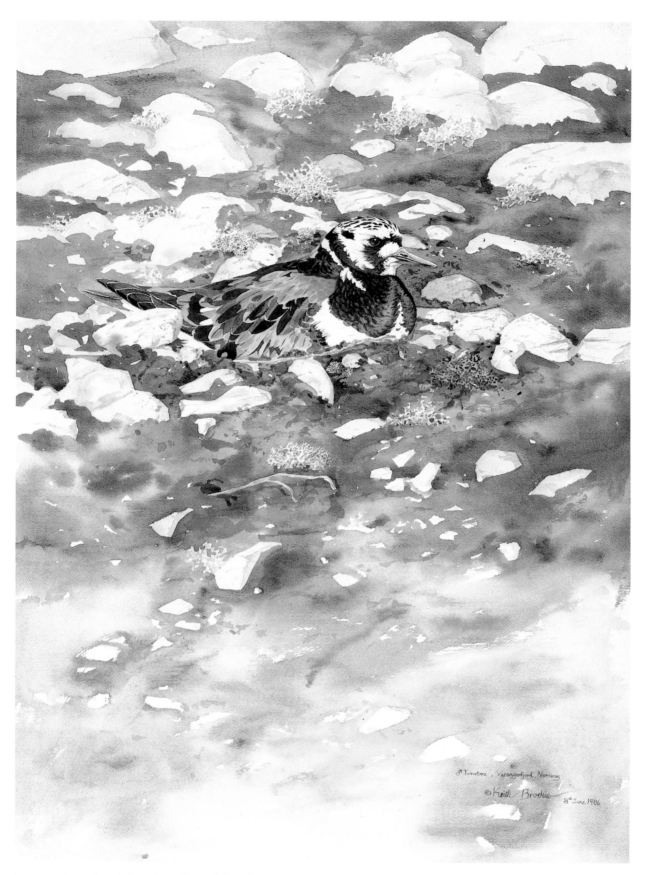

Tournepierre à collier, femelle qui incube
Aquarelle et crayon de couleur (36 cm x 22 cm), 1986.

Recréer les déserts de glace
Keith Shackleton

L a scène représente un soir d'été dans une petite péninsule de la côte Graham, en Antarctique. Un seul être vivant, un Fulmar des neiges, découpe de sa silhouette blanche l'imposant paysage de glace. Keith Shackleton a visité plusieurs fois les confins de l'hémisphère sud, en tant qu'artiste naturaliste à bord du navire de croisière *Linblad Explorer*. Ces scènes comptent parmi ses préférées.

«L'Homme n'a en rien contribué à cette scène, écrit Shackleton. Chaque forme et chaque ligne y sont le produit des forces inexorables de la nature et du temps. C'est la nature vierge dans toute l'acception du terme. Il n'y a qu'un paysage lunaire qui puisse rivaliser en inhospitalité avec celui-ci. Selon les canons de l'esthétique, pourtant, un paysage hostile et sauvage comme celui-ci reste un des plus beaux qui soient.»

La scène est reproduite telle que l'artiste l'a vue ce soir là. Fidèle à son habitude, Shackleton a pris quelques croquis sur le vif, puis a éxécuté le dessin sur panneau, au fusain. Le mur de glace a été peint en premier. On y trouve toute la gamme des bleus que l'artiste utilise pour les scènes polaires: l'indigo (couleur d'encre morte), le bleu de cobalt, le bleu d'Anvers (plus électrifiant), et le bleu Winsor (encore plus vif). La plupart de ces bleus se retrouvent aussi ailleurs dans la peinture, leurs tons étant altérés par diverses quantités de blanc. Pour réchauffer un peu les bleus et amoindrir leur intensité, Shackleton leur ajoute un soupçon d'alizarine cramoisie et d'orange de cadmium.

Il applique la peinture directement et sans glacis, à l'aide de pinceaux Winsor & Newton à long manche. Parfois, Shackleton utilise une spatule pour créer des démarcations nettes et fortes. Généralement, il se sert de dégradés en frottant la peinture de son pouce. Ici, il a peint les formes dominantes d'abord: celles du glacier qui vêle, puis celles de l'iceberg de l'avant plan, et ensuite celles du motif monochrome des rochers et de la neige d'arrière-plan. «La lumière est importante lorsque l'on peint la glace, dit Shackleton, parce qu'elle seule y met des formes. La glace est également translucide et peut donc paraître lumineuse. Il en va tout autrement des falaises crayeuses comme celles de Douvres, par exemple.»

Les Fulmars des neiges ont à peu près la taille du pigeon, mais ils ont les ailes plus longues et, au dire de l'artiste, plus «d'allant». Il a découpé l'oiseau sur une feuille de papier, à la taille qu'il croyait appropriée, puis l'a déplacé sur le tableau pour trouver l'emplacement idéal. «S'il n'y a qu'un oiseau dans une scène, note-t-il, même de petite taille, sa position reste primordiale.» Le blanc pur du fulmar prolonge en quelque sorte la courbe blanche du glacier enneigé.

Fidèle à son habitude, Shackleton a fait quelques petits croquis sur le vif, puis a éxécuté le dessin sur le panneau, au fusain.

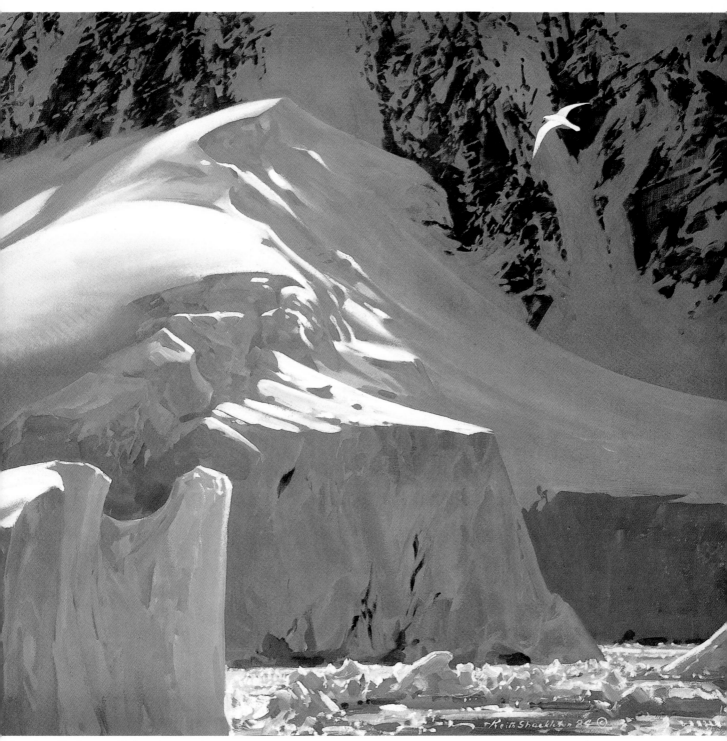

r la côte Graham : Fulmar des neiges
Huile (101,6 cm x 76,2 cm).

Dryade de Waterton parmi les Boramées ►
John P. O'Neill, 1987
acrylique et gouache (53,3 cm × 45,7 cm)

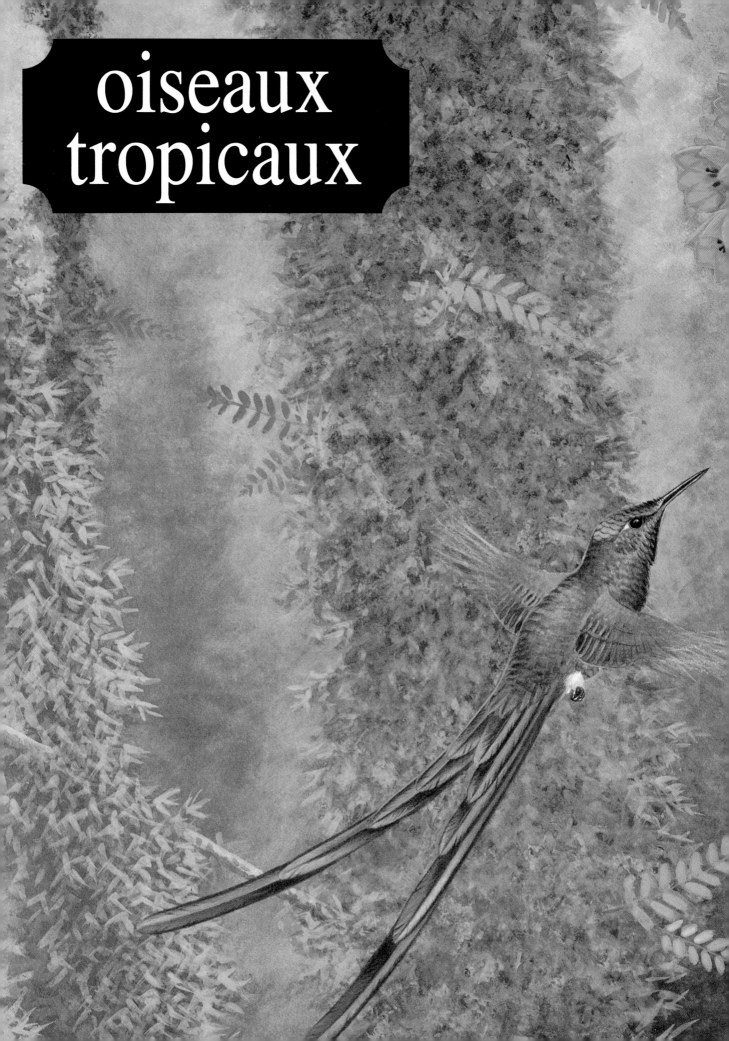

oiseaux tropicaux

Travailler à partir d'esquisses en couleurs

Lawrence B. McQueen

S'immobilisant à peine un instant sur le sol d'une forêt tropicale de Trinidad, des Manakins casse-noisette vont et viennent à toute vitesse dans leur lek, c'est-à-dire la petite arène où ils dansent. Les mâles gonflent les plumes de la gorge et produisent un claquement sonore de leurs ailes spécialement modifiées.

Jusqu'à ce que ses yeux s'habituent à la lumière faible de la forêt, McQueen ne pouvait discerner que des touffes de plumes blanches et des pattes rouges. Les parties noires du plumage des oiseaux se confondaient avec l'obscurité ambiante. Les manakins, petits et vigoureux comme les mésanges, étaient assez peu farouches et ne faisaient pas de cas de la présence du spectateur. En toute hâte, il esquissa les oiseaux et la végétation et prit quelques photographies, mais pas assez rapidement pour échapper aux morsures de centaines de puces.

L'ébauche préliminaire est de la même taille que le tableau achevé, ce qui est inhabituel chez McQueen car il fait normalement des ébauches beaucoup plus petites. Mais ici il voulait représenter les oiseaux grandeur nature. «Lorsque je peins un oiseau, je le sens mieux s'il est grandeur nature. Si la représentation est réduite, on dirait que le contact ne s'établit pas, que l'oiseau est au loin et pas aussi accessible. Un oiseau éloigné que vous ne voyez pas bien donne une impression différente.»

Le tableau a été entièrement exécuté à l'aquarelle transparente et les tons clairs appliqués avant les tons sombres. Les parties sombres des manakins sont principalement faites de teinte neutre Winsor & Newton, mêlée d'indigo; leur croupion est fait de teinte neutre pure et leurs pattes, de jaune recouvert de rouge. Tous les verts du tableau ont été mêlés et atténués de couleurs chaudes: vermillon, terre de Sienne brûlée, violet ou rouge. La partie supérieure droite de la scène posa un problème à McQueen. Il ne voulait pas qu'elle paraisse trop éloignée et il ne voulait pas non plus qu'elle n'attire trop l'attention par une surcharge de détails. Après quelques essais, il l'effaça avec un papier humide et disposa un écran de végétation.

Pour la plupart de ses aquarelles, McQueen utilise un papier suffisamment rude pour retenir les pigments. Il choisit généralement le papier Fabriano Artistico en raison de son éclat et de sa résistance au frottage, à l'effacement et au masquage. Pour les tableaux de très grandes dimensions, McQueen utilise le papier d'Arches, qu'il étire souvent sur un châssis, comme une toile. Il préfère travailler avec des pinceaux raides, qui retiennent beaucoup de peinture et se terminent en pointe parfaite, comme les pinceaux Winsor & Newton de la Série 7. Il commence souvent à peindre avec un pinceau de grosseur 10 ou 12, puis utilise progressivement des plus petits, jusqu'au numéro 4, à mesure que les détails augmentent.

McQueen a découvert ces manakins sur Trinidad. Sur place, il exécuta rapidement plusieurs esquisses en couleurs (en haut). En studio, il ébaucha la composition (en bas) et s'attaqua ensuite au tableau final.

Manakin casse-noisette
Aquarelle (35,5 cm x 49,5 cm), 1980.

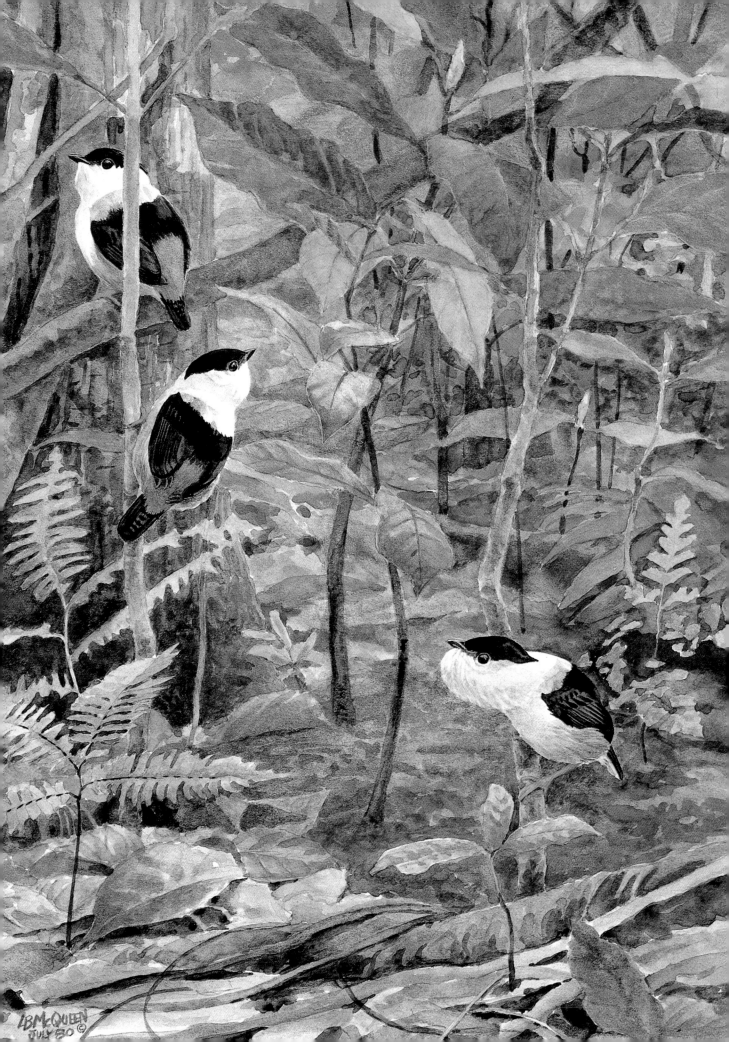

Utiliser l'aérographe pour les feuillages lointains

John P. O'Neill

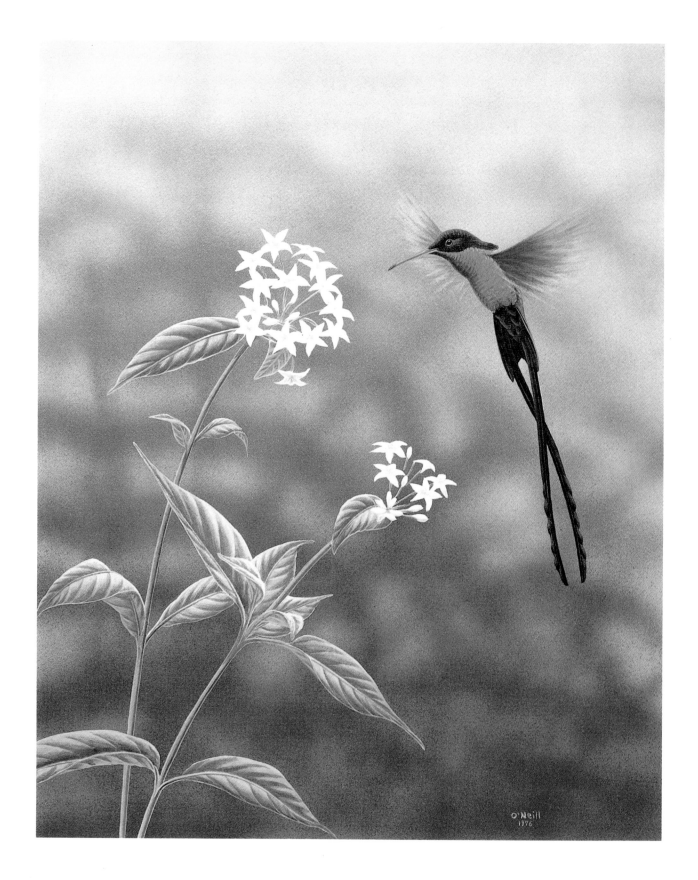

S ans doute à cause de ses nombreuses années passées sur le terrain, l'artiste naturaliste John P. O'Neill préfère peindre les oiseaux comme on les voit aux jumelles, c'est-à-dire parfaitement au foyer contre un arrière-plan flou. Quoiqu'il obtienne maintenant cet effet au pinceau et à l'éponge, il a réalisé les oeuvres ci-contre à l'aérographe et à la peinture acrylique, en vaporisant les couleurs après avoir masqué les oiseaux et le feuillage du premier plan.

L'arrière-plan de *Colibri à tête noire* a été rendu inégal grâce à des parties plus sombres, afin de donner l'effet de la lumière réfléchie sur les feuilles. Pour leur part, les branches hors foyer, derrière le Toucan ariel, sont rendues de façon plus linéaire. Dans les deux cas, la première couche est un mélange, clair et transparent, de bleu céruléum et de blanc. Le vert de vessie, la terre d'ombre brûlée et le noir ont fourni les tons sombres. Pour les reflets, O'Neill a ajouté des accents de vert de vessie et de jaune.

O'Neill a mélangé les couleurs acryliques dans un petit vase, en broyant l'épaisse peinture avec les poils d'un vieux pinceau, tout en ajoutant lentement de l'eau jusqu'à ce que le mélange eut atteint une consistance crémeuse. Remuer ne ferait qu'ajouter des bulles d'air, nous dit l'artiste. Pour enlever les petites particules, il a versé la peinture dans des contenants métalliques de film 35 mm, à travers un morceau de bas de nylon tendu sur l'ouverture du vase. La peinture ainsi filtrée était ensuite prête à être versée dans les petites bouteilles qu'on fixe à l'aérographe.

O'Neill a étendu du papier kraft tout autour de la pièce à peindre et s'est mis un masque filtrant pour éviter d'inhaler la poussière de peinture. «Quand l'aérographe est en marche, il faut le garder continuellement en mouvement, dit-il, sinon, la peinture s'accumulera au même endroit.» Des mouvements rapides accumulent moins de peinture au même endroit et donnent des démarcations plus floues, créant l'illusion du lointain. Un mouvement plus lent rend les démarcations plus nettes et rapproche l'objet. Plus la pression d'air est forte, plus les particules et le jet qui en résulte seront fins. La distance du papier a aussi une influence sur les résultats. O'Neill travaille à vingt ou vingt-cinq centimètres de la surface, ajustant le pistolet à mi-chemin entre un jet large et un jet concentré.

Après avoir complété l'arrière-plan de chaque oeuvre, l'artiste a peint les oiseaux et le feuillage du premier plan avec d'épaisses couches de gouache et d'aquarelle. Pour donner un effet d'iridescence au colibri (une espèce de la Jamaïque), il a juxtaposé du vert permanent clair aux ombres presque noires; le contraste donne au vert une brillance accrue. Les reflets sont en jaune-azo moyen. Les ailes du colibri, brouillées pour simuler le mouvement, sont en noir de bougie. Le bec est rouge de cadmium, avec une touche d'orange de cadmium.

Contrairement au plumage du colibri, celui du toucan a une apparence particulièrement veloutée et réfléchit peu la lumière. Pour obtenir cet effet, O'Neill a peint l'oiseau en gouache noir de bougie veloutée, délavant légèrement le noir et les rehauts jaune de Naples avec de la terre d'ombre naturelle, pour leur donner une apparence encore plus atténuée. La poitrine du toucan est en orange de cadmium moyen et en jaune de cadmium virant au blanc. Le croupion est rouge flamboyant, texturé grâce à un rouge mêlé de gris de Payne. La peau faciale est bleu céruléum, avec un peu de turquoise mêlé de blanc.

Colibri à tête noire
Acrylique, gouache et aquarelle (30,4 cm x 45,7 cm), 1976.

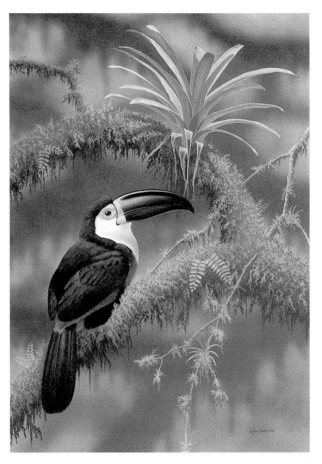

Toucan ariel
Acrylique, gouache et aquarelle (50,8 cm x 63,5 cm), 1976.

Rendre l'iridescence

John P. O'Neill

Le spectaculaire Quetzal doré se rencontre près des ruines de Machu Picchu, au Pérou. L'artiste John P. O'Neill, qui a maintes fois observé les oiseaux autour des ruines, a pensé que le plumage éclatant du quetzal et le grandiose des ruines se compléteraient à merveille dans une peinture. Ici, un couple de quetzals — le mâle perché et la femelle en vol — nous est montré par un matin frais et brumeux, dans la montagne. «Atahualpa était le dernier des Incas et je suis certain qu'il serait fier d'être réincarné sous la forme du splendide quetzal mâle», dit l'artiste, en faisant allusion au titre de l'oeuvre. Pour le détail du plumage, O'Neill a utilisé les peaux de spécimens et les photos d'oiseaux vivants, capturés au filet.

En conservant la pureté et la transparence des couleurs, tout en peignant les ombres très sombres — noires dans certains cas — O'Neill a réussi à rendre tout l'éclat du quetzal. «Les petites marques sombres, qui indiquent la texture du plumage, font briller les couleurs transparentes. Le seul problème, note l'artiste, est d'avoir l'audace de les appliquer.» Pour les couleurs du corps, il a utilisé de légers glacis d'acrylique, qui durcissent en séchant et ne se mêlent pas aux lavis subséquents.

Le vert iridescent de la tête et du dos du quetzal fut obtenu en glaçant des couches transparentes de jaune-vert de phtalocyanine, de vert permanent clair et de jaune-azo, sur les zones d'ombre en gris de Payne accentué de noir. Pour obtenir le reflet bronzé, l'artiste a appliqué, sur le vert, un léger glacis d'orange de cadmium. Le rouge brillant de la poitrine du mâle est fait de rouge de cadmium moyen, lavé sur les zones ombrées en gris de Payne et en cramoisi naphtol. «Le truc pour le rouge est de le garder transparent. Ne le laissez pas devenir trop sale, dit O'Neill. Il existe tellement de rouges différents, que trop de jaune ou trop d'orange dans les zones de rehaut changent totalement l'effet». O'Neill voulait avoir les plumes de vol «complètement éteintes»; il a donc utilisé une gouache noire, avec des rehauts en jaune de Naples. Les accents les plus brillants dans les zones iridescentes furent ajoutés à la toute fin, grâce à une texture de gesso blanc, lavée de légers glacis de couleur.

Un autre moyen d'obtenir l'iridescence, particulièrement efficace lorsqu'il s'agit de peindre la gorgerette d'un colibri, par exemple, est de juxtaposer deux couleurs vives. Lorsque le centre de chaque plume est bleu et est entouré de rouge, l'oeil combine ces deux couleurs en du violet. De même, des plumes or orangé bordées de rouge foncé donneront un rouge métallique éclatant. Puisque l'iridescence résulte généralement de la réflexion de la lumière sur les plumes plutôt que sur leurs pigments, la couleur dépend de l'angle de vision. La gorgerette courbe d'un colibri paraît presque noire sous certaines lumières. Peindre la bordure de cette partie noire en orange brillant, fondu dans du rouge, traduira bien la gorgerette iridescente du Colibri à gorge rubis. Pour sa part, la couleur de la lumière réfléchie (celle qui provient du côté opposé au soleil) surprend souvent. Chez les oiseaux d'un vert métallique éclatant, la lumière réfléchie est bleu vif. L'orange métallique peut, du côté de l'ombre, réfléchir du bleu foncé, que O'Neill rendra alors par du cobalt ou du céruléum.

Quetzal doré
La réincarnation d'Atahualpa
Acrylique, gouache et aquarelle (76,2 cm x 101,6 cm), 1986.

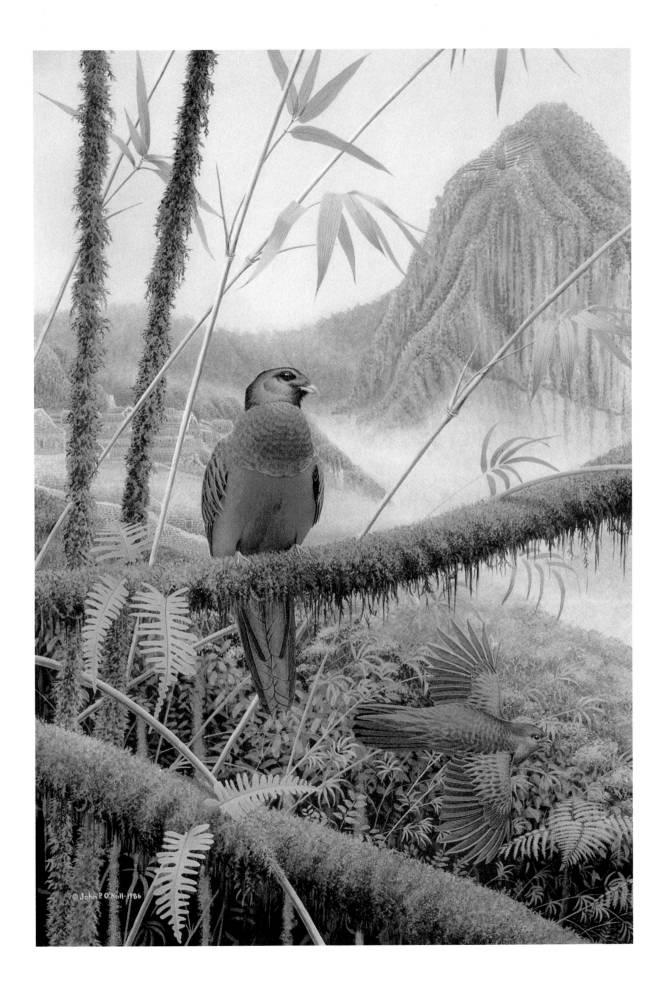

© John P. O'Neill · 1986

Représenter les forêts à épiphytes

John P. O'Neill

L'artiste John P. O'Neill est l'une des rares personnes à avoir vu ce tangara rarissime. L'oiseau n'habite qu'un petit secteur de forêt hygrophile, sur le versant oriental des Andes péruviennes, une région que O'Neill a visité plusieurs fois lors d'expéditions scientifiques. «C'est merveilleux d'être dans une telle forêt, dit O'Neill. Les arbres couverts d'épiphytes les plus anodins prennent un air enchanté et mystérieux lorsque la brume les enveloppe. Parfois, tout y est si calme qu'une simple goutte d'eau qui tombe paraîtra bruyante. Lorsqu'une troupe d'oiseaux arrive, elle cause un vacarme invraisemblable, mais lorsqu'elle est passée, le silence revient.»

Un jour, O'Neill aperçut ce couple de tangaras qui sautillait tranquillement à la recherche d'insectes sur une branche moussue. Il les a observés à sa guise. En studio, il a recréé la scène à partir de souvenirs, de photographies et de peaux de spécimens. Après avoir mis en place le dessin des oiseaux et des branches principales, il a masqué leur silhouette et a peint l'arrière-plan à l'acrylique imperméable. Les zones lointaines de lumière ont été lavées à l'acrylique Liquitex gris neutre de valeur 9, celle que O'Neill préfère pour les scènes de brume.

Les branches moussues sont rendues par un détail complexe, constamment élaboré, effacé et élaboré à nouveau. Pour suggérer que la mousse recouvre les branches comme un manchon, O'Neill l'a peint en acrylique brun foncé, à partir de terre d'ombre naturelle, de vert de vessie et de noir. Il a étendu cette couleur vers le bas, pour simuler les radicelles et les débris qui pendent. À l'aide d'un morceau d'éponge naturelle, il a badigeonné le dessus des branches d'une gouache acrylique vert mousse (créée par Jo Sonja et produite par Chroma Acrylic). Il s'est également servi de l'éponge pour maculer le bas de la couleur verte avec des lavis en gris de Payne, en terre d'ombre naturelle et en orange de cadmium moyen. En outre, les parties ensoleillées les plus en évidence ont été rehaussées par le jaune Turner, de Jo Sonja. Les branches ont ensuite été accentuées à petits coups de pinceau, pour leur donner une texture plus végétale.

O'Neill a dû expérimenter avant de pouvoir équilibrer correctement les zones claires et les zones sombres des branches. Il estime que c'est cet équilibre (en plus de la gradation qui existe entre les formes lointaines, abstraites, et les détails nets du premier plan) qui donne à la peinture sa profondeur et son attrait. Les branches éloignées comportent moins d'accents clairs et sont lavées de gris de Payne, afin de les fondre dans la brume.

Les tangaras, dont la couleur va du gris à l'orange vif, ont été peints à l'acrylique, en terre d'ombre brûlée et en orange de cadmium (sur un fond de terre d'ombre brûlée et de gris de Payne, pour les ombres). Les ailes et la queue sont en acrylique noire, mêlée à de la gouache jaune de Naples, pour les rehauts.

O'Neill a peint les fougères et les grandes broméliacées à la toute fin. Il l'a fait de façon opaque, avec du gesso mêlé à de l'acrylique vert de vessie et à une touche de bleu de cobalt. Des lavis en acrylique vert de vessie et gris de Payne ont donné forme aux fougères.

Hémispingus à sourcils roux

Acrylique, gouache et aquarelle (101,6 cm x 76,2 cm), 1986.

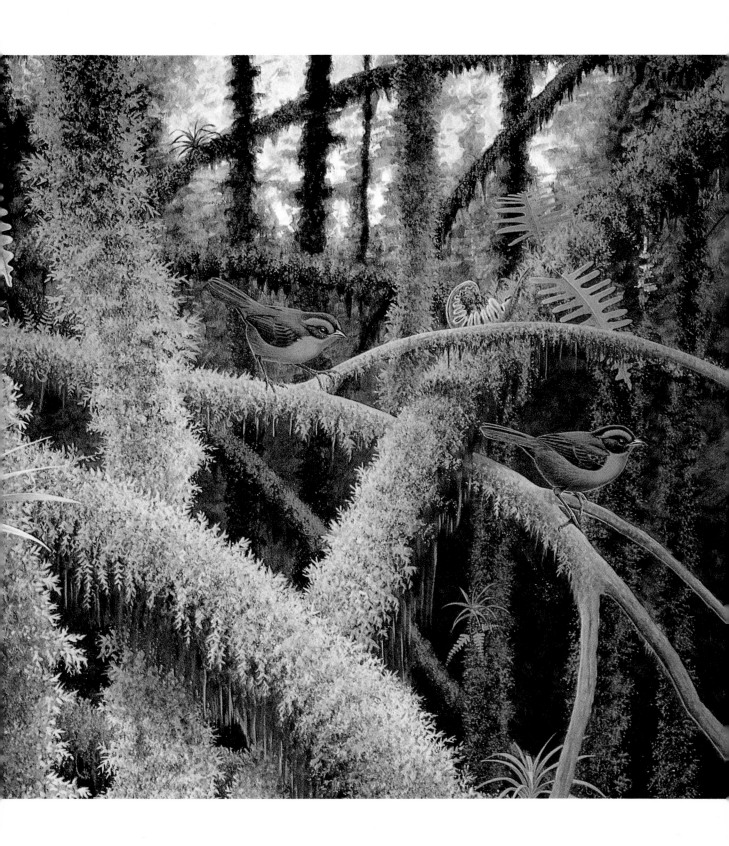

Éviter les rendus léchés
Guy Coheleach

Geai à joues noires
Gouache (40,6 cm x 60,9 cm), 1966.

«Lorsque je me suis mis à la peinture, je pensais que peindre des oiseaux ne consistait qu'à peindre des plumes, se souvient Guy Coheleach. Le caractère, l'ambiance, j'ignorais ce que c'était.» Coheleach travaillait comme dessinateur commercial lorsqu'il a peint *Geai à joues noires*, son premier tableau représentant un oiseau qui ait été retenu pour publication. Il devait faire les pages de la revue *Audubon* mais le contenu du numéro ayant été modifié, l'illustration fut éliminée. Coheleach pense que c'était finalement mieux ainsi. «L'oiseau est très mauvais, dit-il. Il y a plein d'erreurs. C'est vraiment la façon de ne pas faire un tableau.» L'oiseau lui paraît beaucoup trop grand par rapport à l'arbre et le rendu des plumes trop accusé, au point qu'elles ressemblent plus à des feuilles de métal. «J'essayais de montrer que je dessinais bien, explique Coheleach.»

À partir d'une peau de spécimen et de photographies, l'artiste avait exécuté pour ainsi dire des milliers d'esquisses au crayon. Il dessinait les plumes une à une, les effaçait et recommençait continuellement. «Au lieu d'améliorer le dessin, j'introduisais des erreurs, se rappelle Coheleach.» Peindre le tableau ne fut pas plus facile. Coheleach appliqua les premiers lavis en commençant par le gris, au lieu du noir; avant qu'il ne s'en aperçoive, le tableau avait déjà sa tonalité dominante, qui était trop claire. Il lui a donc fallu corriger tous les tons. Aujourd'hui, il commence avec les parties les plus sombres. «S'il y a du noir dans le tableau, il faut l'appliquer en premier, de sorte que tout le reste s'équilibre, conseille-t-il. Les corrections seront moins nombreuses par la suite. J'ai beaucoup appris de cette expérience.» Le plumage du geai est bleu outremer, appliqué sur un lavis rouge transparent qui donne une teinte légèrement violacée.

Lorsqu'il a peint *Rolliers indiens* au Sri Lanka, environ dix ans plus tard, Coheleach possédait une technique plus sûre. Ses talents de dessinateur s'étaient affermis — l'aile gauche de l'oiseau du haut en fait foi — et son rendu du plumage s'était adouci. Il avait également appris qu'il fallait appliquer les noirs en premier et il connaissait mieux les propriétés de la gouache, proches de celles de l'aquarelle. L'iridescence du plumage des rolliers a été rendue par l'application, sur une base de terre de Sienne brûlée, de lavis transparents successifs en vert de phtalocyanine, en bleu outremer et en violet spectral. En représentant un oiseau les ailes abaissées et l'autre les ailes relevées, l'artiste a su rendre la vigueur du vol.

Il arrive encore à Coheleach de peindre des oeuvres très détaillées, mais il fait également des tableaux impressionnistes de grandes dimensions, comme les *Colverts riverains*, reproduits en page 51. Quoique *Geai à joues noires* n'ait pas trouvé place dans la revue *Audubon*, les oeuvres de Coheleach, autant ses oiseaux que ses grands félins, ont depuis orné les pages de la revue à plusieurs reprises.

Rolliers indiens
Gouache (50,8 cm x 66 cm), 1974.

Pygargue à tête blanche ►►
Richard Casey, 1985
huile (152,4 cm × 101,6 cm)

Indian Roller
(Coracias benghalensis indica)

Gohleach

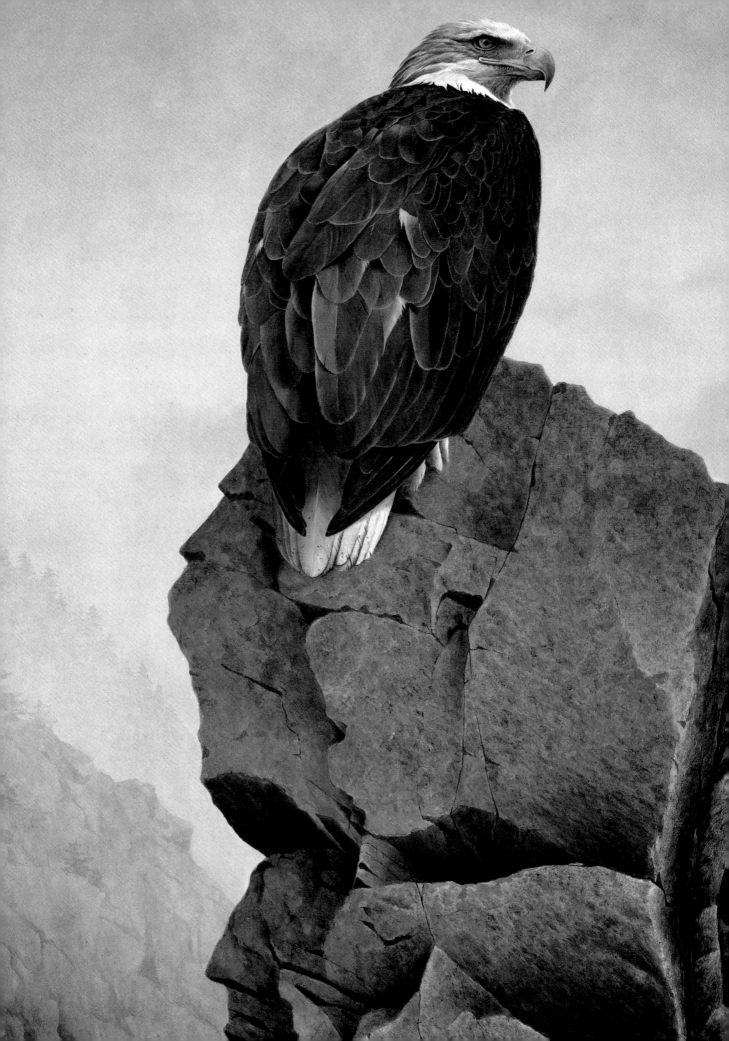

rapaces diurnes

Choisir le bon format
Raymond Harris-Ching

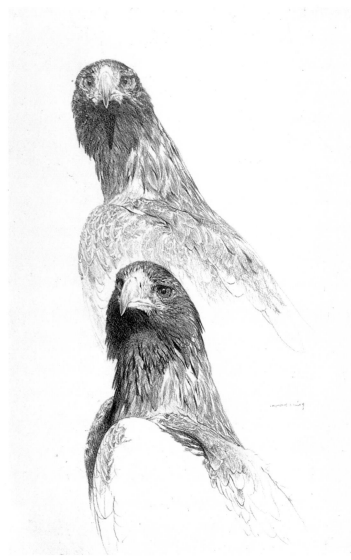

Harris-Ching n'a pas encore utilisé les douzaines d'autres esquisses de l'Aigle d'Australie qu'il a réalisées au crayon au cours des vingt dernières années. Les plus avancées sont les études de tête, comme celles illustrées ici.

S elon Raymond Harris-Ching, la grande taille et la silhouette élancée de l'Aigle d'Australie, l'un des plus grands oiseaux de proie au monde, lui confèrent un attrait auquel il est difficile de rester indifférent. Au coeur de cette aquarelle se trouve le trait distinctif du prédateur — son bec massif, dont l'artiste a accentué le caractère lisse et tranchant, en contraste avec la douceur du plumage.

Le regard perçant de l'aigle sert de point focal à l'illustration et a donc été traité avec soin. C'est par ce regard que le spectateur est attiré dans l'image. «Il ne faut pas se laisser emporter par le cliché qui consiste à peindre un reflet blanc dans chaque oeil, conseille Harris-Ching. Regardez bien. Voyez si le ciel se réfléchit dans l'oeil, ou si le pourtour est humide, et peignez ce que vous voyez!» Ici, l'artiste a vu un rehaut dans l'oeil gauche, mais aucun dans l'oeil droit.

Le plumage de l'aigle a été peint principalement en terre de Sienne brûlée, mêlée à du bleu outremer, et légèrement réchauffé, lorsque nécessaire, par une touche de terre de Sienne naturelle. Les plumes bleu noir de la gorge ont été recouvertes d'un léger lavis de jaune de Naples.

Puisque cette aquarelle est une étude, elle est d'un format relativement modeste. Si Harris-Ching avait voulu une peinture plus finie, il aurait travaillé sur un format beaucoup plus grand. «Chaque peinture a son format idéal, dit l'artiste. Si on ne l'observe pas, le sujet paraîtra inconfortable.» Les petits oiseaux, comme les moineaux ou les mésanges, sont à leur meilleur dans un petit format. Par contre, les oiseaux plus grandioses, tels que les aigles ou les albatros, sont à leur avantage sur une surface d'au moins un mètre. «En fait, dit Harris-Ching, si on ne respecte pas cette règle, le spectateur sera mal à l'aise. La peinture aura un air prétentieux, ou bien sera trop discrète.»

L'aigle d'Australie
Aquarelle (36,8 cm x 49,5 cm), 1978.

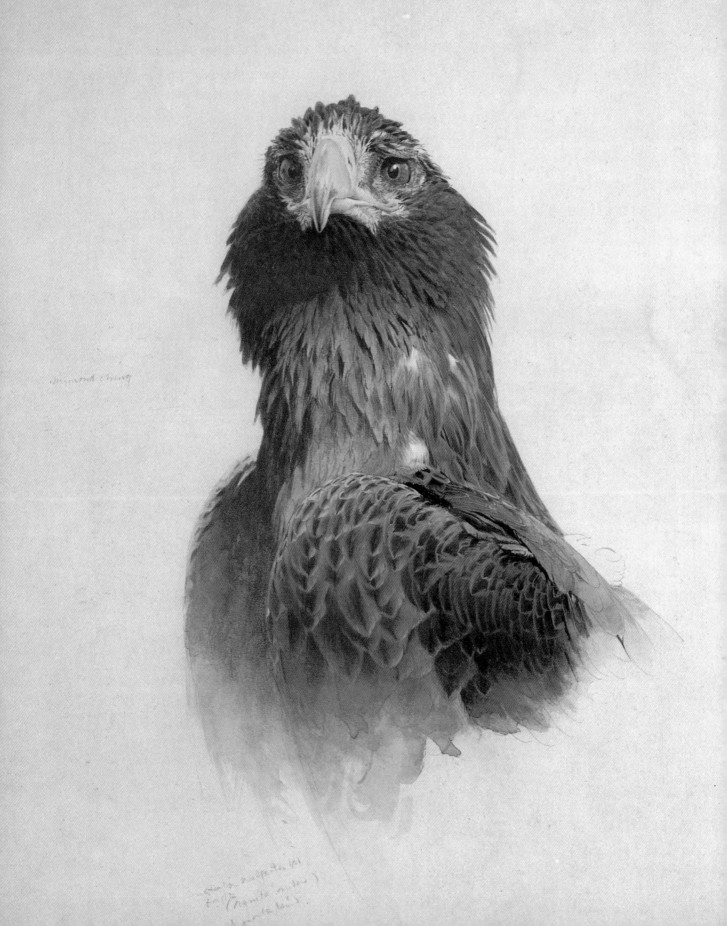

Rendre la souplesse du plumage
Lindsay B. Scott

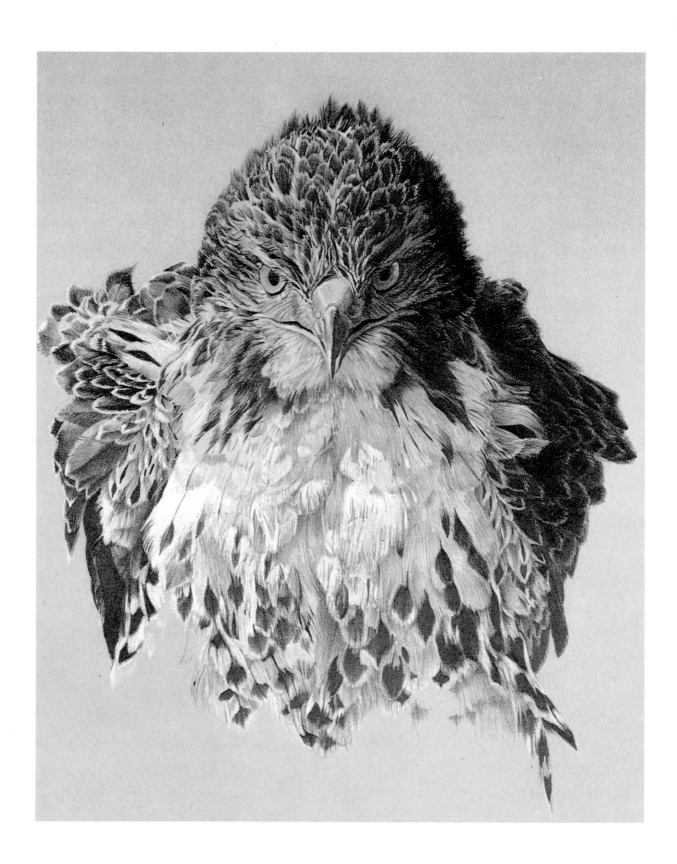

Cette jeune Buse à queue rousse, dont le regard perce l'image comme si le spectateur était sa proie, appartient à un fauconnier. Les plumes hérissées ajoutent à son air menaçant. La buse est rendue au crayon, sur papier pastel, ce qui donne de la chaleur à l'image et permet à l'artiste, Lindsay Scott, d'utiliser des rehauts blancs.

Scott a débuté par les yeux et le bec, les traits les plus apparents de la buse. L'artiste éprouvait de la difficulté avec une vue de face et a dû combattre la tentation d'aplatir le bec et d'équilibrer l'asymétrie naturelle de l'oiseau. «Chez les animaux, comme chez les humains, note-t-elle, les deux côtés de la face ne sont jamais identiques.» Même les yeux de la buse ne sont pas les mêmes. Par un étrange revirement de situation, l'oeil gauche est éclairé, mais n'a pas de reflet, tandis que l'oeil droit a un reflet, bien qu'il soit dans l'ombre. Scott dessine ce qu'elle voit. «Les gens ont tendance a mettre un reflet dans chaque oeil, mais souvent il n'y en a pas, dit-elle. En ajouter un n'est pas réaliste et donne souvent un air un peu sentimental à la peinture.»

Scott a travaillé d'abord les parties sombres, se gardant bien de toucher aux autres. Un coup de crayon involontaire aurait laissé une marque sur le papier, et toute tentative pour l'effacer aurait changé irrémédiablement la texture de la surface.

Rendre la souplesse du plumage est surtout une question d'intuition, mais avoir du doigté aide toujours. «Je perçois la souplesse, dit Scott, puis j'essaie de toucher au papier avec la même souplesse.» Elle emploie un crayon HB et s'exerce souvent sur du papier brouillon avant d'aborder la pièce finale. «Obtenir une touche légère et uniforme est l'un des aspects les plus difficiles du dessin au crayon de plomb, dit Scott. C'est un peu comme une cantatrice qui fait des gammes pour se mettre en voix. Je ne pourrais pas, par exemple, dessiner des zones pâles en me levant le matin.»

Du bout des doigts et du poignet, Scott crée la texture en dessinant des lignes fines qui n'ont jamais plus de cinq millimètres de long. Elle ne croise pas les lignes, préférant avoir tous les coups de crayon dans la même direction; elle superpose les lignes et en varie l'épaisseur pour créer les formes. Si elle travaille à une forme arrondie, comme celle d'une plume, les lignes suivront le contour de la plume. Encadrée, la Buse à queue rousse a un caractère presque héraldique. Les rehauts au crayon blanc ont été ajoutés à la toute fin.

«En art animalier, la précision est essentielle, dit Scott, et on ne peut l'atteindre qu'en connaissant vraiment bien son sujet.» Elle croit que l'esquisse est l'une des meilleures façons de bien comprendre la structure et le mouvement du sujet.

Jeune Buse à queue rousse
Crayon (40,6 cm x 30,4 cm), 1985.

Traduire la rapidité
Guy Coheleach

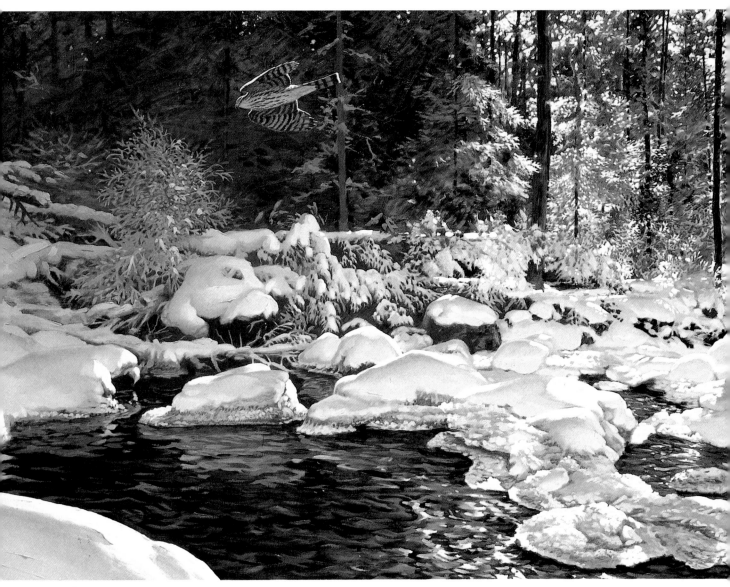

Épervier en hiver
Huile (182,8 cm x 91,4 cm), 1984.

C'est un matin d'hiver, froid et ensoleillé, au parc national Yellowstone. Le soleil s'infiltre entre les grands pins, rejaillit sur la neige et éblouit la scène. Soudain, un oiseau sort de nulle part et disparaît aussi vite. La beauté du décor ne semble pas toucher l'épervier, occupé qu'il est à sa première ronde matinale.

Les oiseaux de proie sont un sujet favori de l'artiste Guy Coheleach, qui les élevait déjà quand il était adolescent. Il a abordé cette peinture comme un grand paysage impressionniste, puis a ajouté l'épervier comme point focal. Pour traduire la vitesse de l'épervier, il l'a incliné vers l'avant, les ailes repliées près du corps. Si les ailes avaient été plus ouvertes, l'oiseau aurait paru planer lentement, et non filer à toute vitesse. Le spectateur sait que l'épervier, tel qu'on le voit ici, avec aussi peu de portance, doit filer vite, sinon il tomberait au sol

Contrairement à ses travaux plus détaillés, que précèdent des esquisses méticuleuses au crayon, Coheleach a peint cette scène directement sur la toile, en ébauchant rapidement les zones claires et sombres, à grand coups de pinceau. Pour gagner du temps, il a recouvert la toile d'un lavis de terre de Sienne Alkalyde (une peinture acrylique qui couvre comme l'huile, mais qui sèche en quelques heures plutôt qu'en quelques jours). «J'essaie de mettre plus de couleur dans mes travaux, ces temps-ci, dit l'artiste. Si je fais une peinture froide, je débute avec une base orange très chaude, qui m'oblige à aborder les bleus avec plus de vigueur.»

Coheleach a d'abord élaboré les arbres avec des teintes bleu de cobalt, alliées à des touches pures de jaune de cadmium et de terre de Sienne brûlée. Les branches et les aiguilles ont été brossées à petits coups, avec un pinceau évasé. Grâce à des années d'observations, Coheleach sait que la lumière qui perce à travers les arbres est tellement plus brillante que la forêt ambiante qu'elle y fait paraître les taches de lumière plus grandes qu'en réalité. Pour traduire cette distorsion optique, l'artiste prévoit plus d'espace que nécessaire pour les effets de lumière entre les arbres. «Je n'essaie pas de tromper l'oeil, dit Coheleach, j'essaie de rendre une atmosphère, une impression. Mes arbres sont faits de peinture, et non de vraies feuilles.»

Les parties sombres de l'épervier ont été peintes avec ce qui restait sur la palette après que Coheleach eut peint les zones sombres des arbres. La poitrine de l'oiseau est en ocre jaune, avec des rehauts de jaune de cadmium, mêlés de blanc.

Quoiqu'elles paraissent blanc pur, les roches enneigées ont été réchauffées d'une touche d'ocre jaune. Après avoir peint les ombres en mauve et blanc, Coheleach est revenu à la charge avec du blanc pur pour les reflets. Des accents de bleu de cobalt vivifient l'eau.

Bien qu'il soit satisfait de son oeuvre, l'artiste y voit un problème: «On croirait voir un paysage sombre à gauche et un paysage clair à droite.» Pour contrer cette division, Coheleach a ajouté de la neige brillante dans le coin inférieur gauche, ce qui force l'oeil à se promener sur toute la toile et unifie l'image.

Intégrer les couleurs pour créer une ambiance
Richard Casey

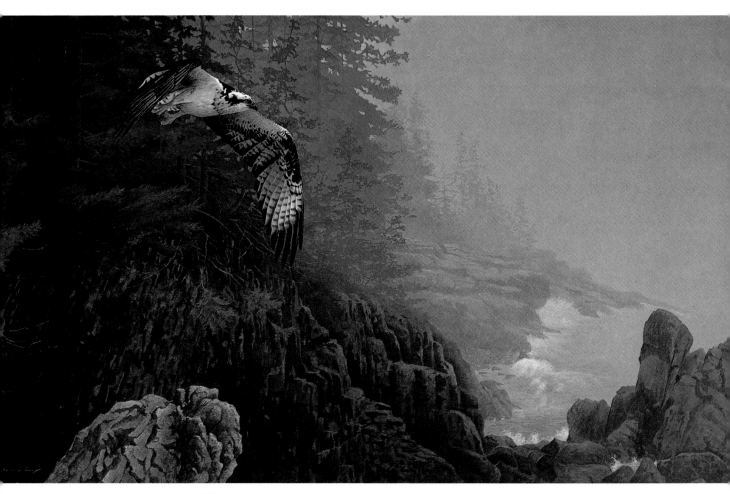

Balbuzard dans le brouillard
Huile (152,4 cm x 67,3 cm), 1985.

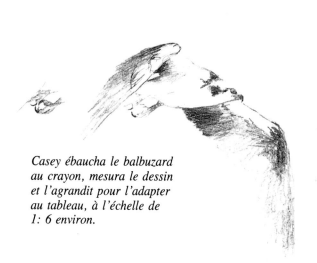

*Casey ébaucha le balbuzard
au crayon, mesura le dessin
et l'agrandit pour l'adapter
au tableau, à l'échelle de
1: 6 environ.*

Richard Casey marchait dans la piste tracée par les Cerfs de Virginie, au bord des hautes falaises de l'île du Maine où il demeure. Il s'en écarta pour se poster sur un rocher et admirer la côte. «J'ai tout vu à cet instant: le brouillard enveloppant qui masquait le phare, la brume légère qui drapait les épinettes et les rochers. Tandis que les cloches du port se faisaient entendre, ajoute Casey, au-dessus de moi, quelque part dans le lointain retentit le cri perçant d'un balbuzard.» Seule cette piste de cerfs donne accès au terrain où les Amérindiens ensevelissaient jadis leurs morts. «Lorsqu'on vient contempler ce paysage, et surtout par temps de brouillard, il se produit quelque chose. Ici, confie l'artiste, j'ai l'impression de me tenir à la frontière de l'immatériel.

L'artiste posa son chevalet sur les rochers et commença à définir la composition. Afin de faire ressortir l'ambiance de mystère, il a accordé, à droite, le plus d'espace possible à la grisaille sans relief du brouillard, tout en laissant aux détails de la côte le soin de faire l'équilibre. La côte et le brouillard occupent chacun une moitié du tableau et le balbuzard symbolise le personnage surnaturel capable de franchir la frontière.

Casey avait pour objectif principal de lier tous les éléments du tableau, en se servant du brouillard comme principe unificateur. «Le rendre présent dans chaque centimètre du tableau ne fut pas chose facile, dit-il. Il s'insinue entre les plumes, entre les aiguilles des épinettes, et il se mêle à l'air jusqu'à le rendre tangible.» L'artiste a ébauché la scène au crayon et l'a recouverte d'une teinte neutre. Comme l'espace vide devait dominer le tableau, il a entassé la falaise, les épinettes et l'oiseau dans la partie gauche, de façon à ce que le regard capte tous les détails, puis s'égare ensuite vers l'immense mur gris dépourvu de limite apparente.

Casey a peint le brouillard en premier, avec un mélange de bleu d'Anvers, de terre d'ombre naturelle, de gris de fusain et de blanc. Il s'est ensuite attaqué aux autres éléments simultanément, les ébauchant rapidement pour vérifier la progression et pour voir comment la côte s'estompait dans le brouillard. Les arbres sont peints avec le même mélange qui a servi pour le brouillard, mais l'artiste lui a ajouté du jaune de Naples, du brun Van Dyck et un soupçon de vert olive; les plus rapprochés ont en outre du bleu outremer et de la terre de Sienne naturelle. Du brun oxyde colore les falaises du premier plan de sa teinte rouille.

Afin de trouver le meilleur emplacement pour le balbuzard, Casey promena une silhouette de l'oiseau sur le tableau. «Je lui ai donné cette pose, explique-t-il, parce qu'elle rend l'impression d'immobilité entre deux battements d'ailes. Elle aide également à suggérer l'impression de calme apaisant si fortement associé au brouillard.» Pour représenter les détails et la forme de l'oiseau, l'artiste eut recours à des photographies et à l'expérience acquise pendant six ans chez un taxidermiste. Mais en fin de compte, la forme des ailes est celle que l'artiste voulait, et non celle tirée d'une photographie.

Le blanc du balbuzard est en Permalba de Weber, que l'artiste préfère en raison de sa texture butyreuse et de son ton chaud. Les ombres du corps proviennent du mélange qui a servi pour le brouillard. Pour finir, Casey a ajouté une touche de violet à l'oiseau et aux arbres lointains, afin de créer une véritable harmonie.

Les séances de travail s'espacèrent sur un mois, en plein soleil comme dans la brume. «Je ne m'en suis pas tenu à des moments particuliers, dit-il. Comme la lumière changeait, j'en ajoutais ou j'en retranchais selon le cas.» Le tableau résume finalement un jour entier.

Harmoniser les couleurs au glacis

Richard Casey

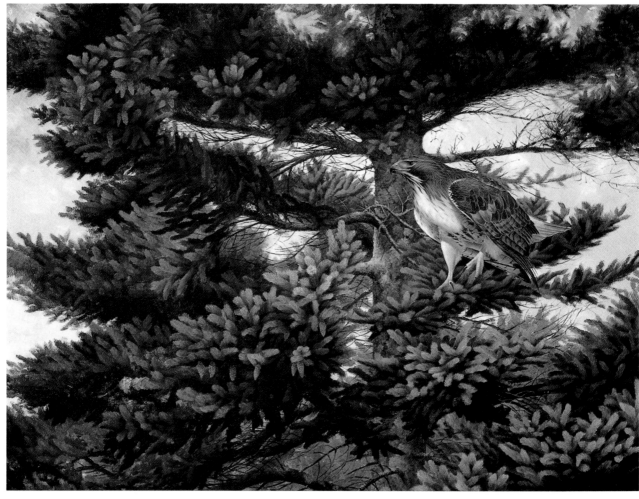

Repas ou jeûne, à portée d'aile
Huile (121,9 cm x 91,4 cm), 1986.

L'arbre est à l'origine de la conception de ce tableau. Il se dresse droit devant la fenêtre de la chambre de Casey. «Je l'avais regardé des centaines de fois auparavant, raconte l'artiste, mais un jour j'ai vu que je pouvais en tirer un tableau et je me suis mis au travail l'après-midi même.» Sans aucune esquisse préalable, il commença immédiatement à peindre l'image formée dans le cadre de la fenêtre.

Travaillant du haut vers le bas et du clair vers le sombre, Casey ébaucha les formes et les couleurs de base à la peinture opaque, afin de leur donner du corps. Il a obtenu la couleur finale par applications successives de glacis transparents. Les couleurs opaques, c'est-à-dire des pigments coupés avec du blanc, ont tendance à rapprocher les objets tandis que les glacis, des couches minces de pigments purs, les éloignent. Pour obtenir une densité riche, Casey applique souvent jusqu'à une douzaine de glacis. «En glaçant, dit-il, je peux fusionner les éléments d'un tableau par l'harmonie des couleurs. En elle-même, la surface luisante de la peinture est intéressante.» Dans ce tableau, certains glacis ajoutent de faibles variations de densité à des endroits précis, tandis que d'autres s'étendent sur toute la surface de l'oeuvre.

Le premier point de repère de l'artiste fut la ligne au centre du tronc, pour laquelle il a utilisé une base constituée de terre d'ombre brûlée, de terre d'ombre naturelle et de terre de Sienne naturelle. Le bleu de Prusse a donné aux parties sombres un aspect dense et velouté. Après avoir travaillé sur toute la gamme des verts neutres, obtenus avec des jaunes et des bleus, Casey a ajouté des jaunes et des blancs pour pâlir les aiguilles, des

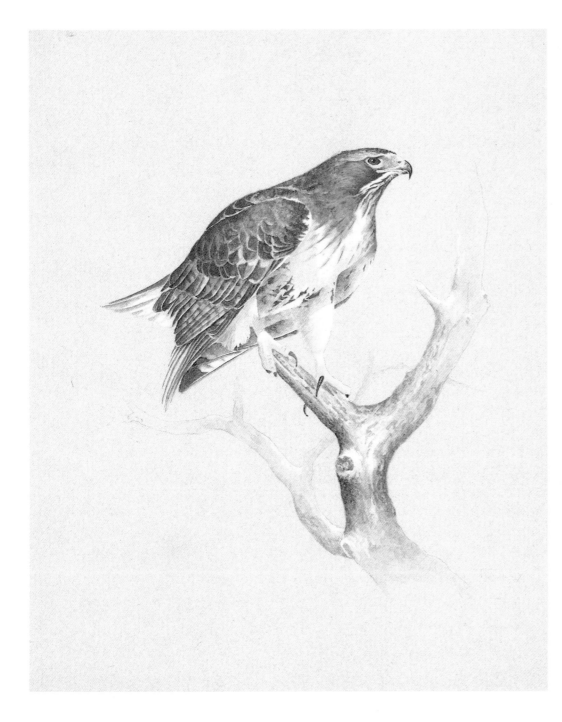

Cette Buse à queue rousse à l'aquarelle (reproduite ici à sa grandeur réelle) a servi de modèle pour l'oiseau du tableau à gauche. Casey l'avait dessinée à partir d'un petit croquis en travaillant à temps perdu réparti sur un an. Il élevait et abaissait les ailes et la queue de l'oiseau jusqu'à ce qu'il trouve une pose qu'il aimait, renversée dans le tableau.

bruns pour les assombrir. Partout la texture vient de la couleur. À l'extrémité des branches les plus proches, le blanc bleuté accuse la fragilité des aiguilles hérissées.

Une fois la forme et la position de base de l'arbre établies et complètement séchées, Casey peignit le ciel (surtout en bleu d'Anvers) directement par-dessus, pour éviter d'avoir à donner des petits coups de pinceau entre les branches. Il travailla encore sur l'arbre, ajoutant des tons moyens à mesure qu'il progressait vers le bas. Des pâtés de jaune de Naples, additionnés de blanc et d'un soupçon de bleu, d'une épaisseur de six millimètres à certains endroits, font apparaître l'écorce couverte de protubérances et de lichen.

L'oiseau fut ébauché en ocre jaune, coupé de blanc pour la poitrine, de terre-d'ombre naturelle acrylique et de gris pour le corps. Casey travailla la tête avec soin afin de rendre son intensité particulière, essentielle chez un rapace; pour donner à l'oeil son regard clair, il appliqua une demi-douzaine de glacis minces d'ocre brun et de brun Van Dyck. Les ombres du bas de la poitrine et des pattes ont été obtenues par une série de glacis en terre de Sienne naturelle avec un soupçon de terre de Sienne brûlée, glacés encore avec des bruns et des gris. L'aile est d'un brun-gris plus terne, glacé de brun Van Dyck. Pour les pattes, Casey a utilisé un mélange constitué de jaune de Naples, de blanc et d'un soupçon de jaune clair de cadmium, le tout «sali» avec un glacis de gris de fusain.

Peindre la neige
Robert Bateman

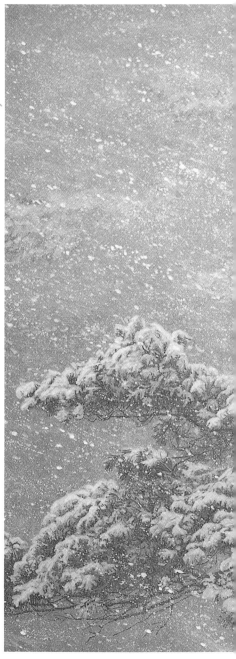

«Un jour d'hiver, raconte Robert Bateman, j'ai vu venir une tempête. J'ai enfilé ma canadienne et mes bottes et suis sorti pour aller voir ça. C'était un de ces blizzards qui accompagnent un front froid et qui frappent fort, sans avertissement. C'était très impressionnant ! En peu de temps je fus recouvert de flocons de neige. Je pouvais à peine respirer et, lorsque je le faisais, j'aspirais de la neige.»

Un appareil photographique en main, Bateman marcha jusqu'à son pin favori. Un pin qui avait des formes dynamiques et rythmées, sculptées depuis longtemps par les vents dominants. L'artiste en a utilisé la diagonale accusée, exagérée pour ses besoins, comme élément de base de la composition. À dessein, celle-ci est difficile à maîtriser: tout est orienté vers le coin inférieur droit, laissant un triangle embarrassant au coin supérieur gauche.

Bateman a d'abord élaboré une bonne partie du détail. Il passa ensuite un rouleau sur toute la surface du tableau pour étaler une couche mince d'un mélange de bleu outremer, de terre d'ombre naturelle et de blanc opaque. Cette peinture crayeuse voile les détails et, du même coup, établit la tonalité; elle est également utile en ce qu'elle produit une surface pleine d'aspérités et de particules de peinture. Bateman peignit l'arbre à nouveau, cette fois avec des tons plus clairs.

L'artiste a dessiné la buse à partir d'un spécimen qu'il conservait dans son congélateur. Après l'avoir laissé dégeler pour qu'on puisse en déployer les ailes, il demanda à un assistant de l'incliner à angles différents et, une fois la pose choisie, il peignit l'oiseau sur un bristol. Il découpa ensuite le dessin et le promena sur le tableau. L'espace vide au coin supérieur gauche constituait l'emplacement logique, mais Bateman trouvait l'idée trop facile. En fin de compte, il opta pour le coin inférieur gauche, comme si la buse ne maîtrisait plus son vol et allait être emportée en dehors de l'image. «Elle a commis une erreur en s'envolant par un temps aussi mauvais, explique l'artiste. Perchée en évidence, elle a peut-être été surprise par l'arrivée soudaine de la tempête. Elle est en grande difficulté mais il lui sera peut-être possible de virer, de forcer son chemin contre le vent et de se réfugier du côté abrité de l'arbre.» Satisfait de cette solution, Bateman traça le contour de l'oiseau sur la tableau et le peignit.

Pour faire la neige, l'artiste amena de la peinture blanche à la consistance de la crème épaisse. Il en a éclaboussé tout le tableau en cognant un gros pinceau en soie de porc contre le manche d'un autre; il se plaça de façon à ce que les éclaboussures soient dirigées horizontalement et de la gauche vers la droite, dans le sens de la tempête. «J'ai toujours éprouvé de la difficulté, avoue le peintre, à peindre du blanc opaque qui soit suffisamment blanc et suffisamment opaque. Je ne sais pas pourquoi. Il semble bien qu'on n'a pas encore produit une peinture qui puisse donner du blanc sur un fond sombre tout en étant aussi blanche que le papier.»

Bateman a encore atténué l'image avec une autre couche fine de gris, appliquée cette fois avec une éponge. «Je voulais que l'image soit plate et morne, presque comme un écran japonais, explique le peintre.» À la fin, soigneusement, il a disséminé des flocons de neige sur toute la surface du tableau, en cherchant à les disperser au hasard. «Tous les flocons, précise Bateman, ne peuvent être dans le même plan. Il y en a partout: entre les pins du premier plan et ceux de l'arrière-plan, de même qu'entre l'oiseau et l'arbre.»

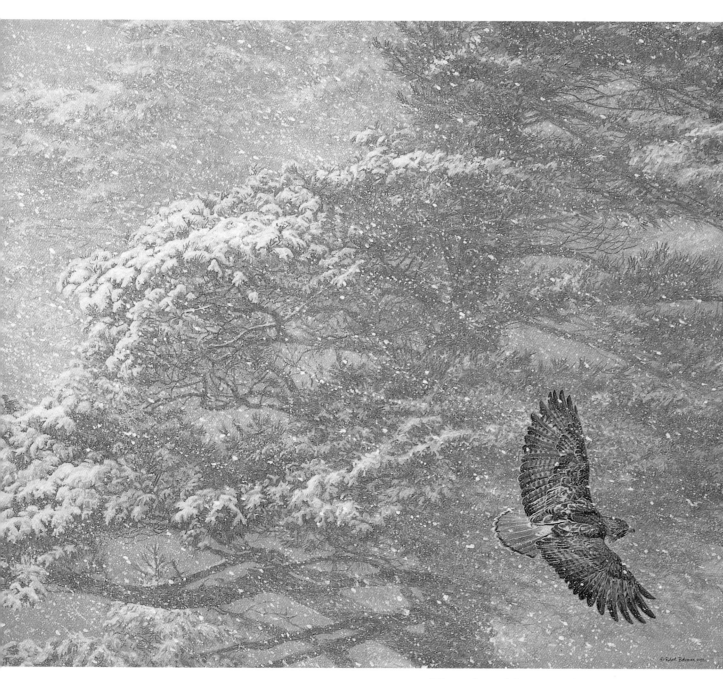

Blizzard soudain - Buse à queue rousse
Acrylique (151,4 cm x 91,4 cm), 1985.

Biographies des artistes

Robert K. Abbett

Robert Bateman

Keith Brockie

Richard Casey

Guy Coheleach

Raymond Harris-Ching

David Maass

Lawrence B. McQueen

John P. O'Neill

Manfred Schatz

Lindsay B. Scott

Keith Shackleton

Robert K. Abbett

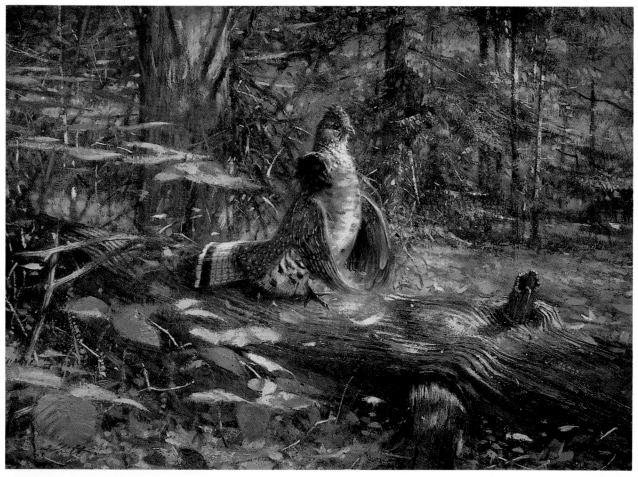

Tambourineur estival. *Huile (76,2 cm x 50,8 cm), 1987.*

Lui-même chasseur, Robert Abbett est l'un des meilleurs peintres américains de scènes cynégétiques et de plein air. Il est également bien connu pour ses paysages intimistes de Nouvelle-Angleterre, ainsi que pour ses scènes animées du Far West, dont certaines sont d'ailleurs accrochées aux murs du National Cowboy Hall of Fame, en Oklahoma.

Outre ses autres travaux, Abbett se rend dans tous les coins des États-Unis pour peindre les chiens de chasse qu'on lui commande. Ses oeuvres ont également été choisies à plusieurs reprises pour illustrer des timbres fauniques. «Comme pour la plupart des artistes avec lesquels je me suis entretenu, raconte-t-il, la scène représente la source d'inspiration et l'animal, le catalyseur qui fait de la scène une chose vivante.»

Né en Indiana en 1926, Abbett a étudié à l'Université Purdue et à l'Université du Missouri. Après avoir suivi des cours à l'Académie des Beaux-Arts de Chicago, il a travaillé dans le domaine de la publicité. Un jour on lui commanda la peinture d'un setter anglais (nommé Luke), sa première oeuvre en art animalier. À partir de ce moment, il a abandonné l'illustration pour devenir peintre à temps plein.

Les oeuvres d'Abbett ont été publiées dans plusieurs revues, dont *Sporting Classics, Sports Afield, Yankee* et *Southwest Art*. Il achève présentement un deuxième volume sur son oeuvre, *A Season for Paintings*. Le premier, The *Outdoor Paintings of Robert K. Abbett*, a été publié en 1976.

Abbett partage son temps entre sa demeure, dans la campagne du Connecticut, et un studio en Arizona, où son père et ses grands-parents ont vécu autrefois. Il est représenté par l'agence Wild Wings, à Lake City au Minnesota, la galerie King, à New York, et la galerie May, à Scottsdale en Arizona.

Robert Bateman

Né en 1930 à Toronto, Robert Bateman peignait déjà les oiseaux et les animaux à l'âge de douze ans. Il a étudié la géographie et les beaux-arts à l'Université de Toronto. Il a ensuite enseigné les deux pendant quelques années avant de se consacrer à temps plein à la peinture.

Durant la vingtaine et la trentaine, Bateman a pratiqué divers styles, influencé par des peintres aussi différents que Cézanne, Picasso, Franz Kline et Andrew Wyeth. Ils ont tous contribué à la maîtrise de son style actuel: un réalisme spontané. «La peinture est comme la musique, affirme l'artiste. C'est une pièce orchestrée qui a un thème, qu'on reprend encore et encore.»

Les oeuvres de Bateman sont exposées dans les musées à travers le monde, dans des collections privées et dans des collections royales, comme celles du Prince Charles d'Angleterre ou de la Princesse Grace de Monaco. Ses oeuvres sont si recherchées par les collectionneurs que les acheteurs sont désignés par un tirage au sort.

On a tourné cinq films sur Bateman et deux ouvrages ont été consacrés à son oeuvre: *L'art de Robert Bateman* (1981) et *Le monde de Robert Bateman* (1985). Ses lithographies sont produites par la maison Mill Pond Press, de Venice, en Floride.

Grande Aigrette lissant ses plumes. *Huile (71,1 cm x 101,6 cm), 1986.*

Keith Brockie

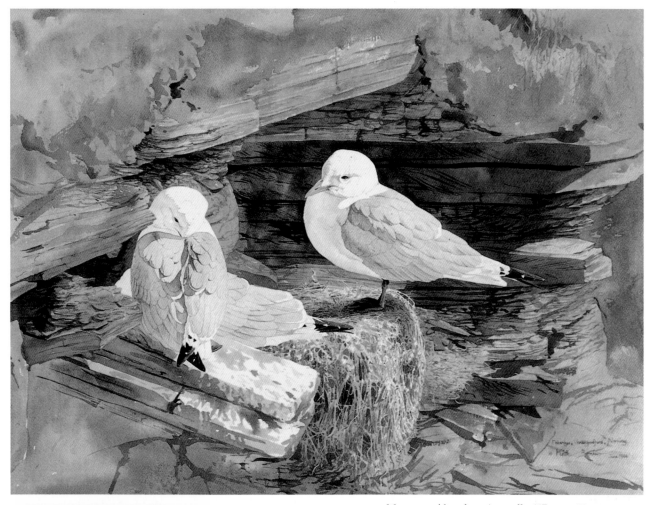

Mouettes tridactyles. *Aquarelle (47 cm x 35 cm), 1986.*

À trente-trois ans, l'Écossais Keith Brockie est l'un des meilleurs peintres naturalistes du monde. Habituellement, il passe l'hiver chez lui, dans la campagne près de Dundee. Mais le printemps venu, il part en exploration dans les îles escarpées et la toundra du nord de l'Europe, «émerveillé par la faune et toujours curieux d'en apprendre plus».

Brockie peint calmement, souvent assis à quelques mètres de ses sujets, ou en les observant à l'aide d'une lunette d'approche fixée à un trépied. Son attirail se résume à une planche à dessin portative, à des feuilles de papier de couleurs différentes, ainsi qu'à du matériel à dessin rangé dans les poches nombreuses de ses vêtements. Brockie a également travaillé dans ces conditions au Yémen, en Afrique et au Groenland.

En 1978, l'artiste fut diplômé en illustration et technique d'impression du collège d'art Duncan of Jordanstone de Dundee, en Écosse. Il a ensuite travaillé brièvement comme illustrateur au musée de Dundee, avant de se consacrer entièrement à la peinture, dès l'année suivante.

Le premier livre de l'artiste, *Keith Brockie's Wildlife Sketchbook*, a été publié en 1981. Le deuxième, *One Man's Island*, publié en 1984, rassemble un an d'esquisses et de peintures ramenées des colonies d'oiseaux marins de l'île de Mai, en mer du Nord. *The Silvery Tay* traite de la faune de la rivière Tay, en Écosse centrale.

Richard Casey

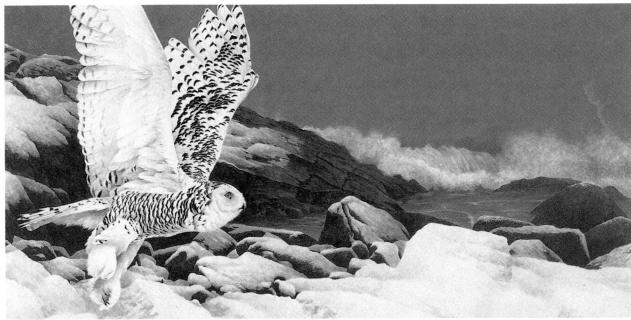

Rivages d'hiver. *Huile (142,2 cm x 68,5 cm), 1988.*

« Il me semble que les mots violent l'art. L'art, fondamentalement, doit livrer lui-même son message, dans le silence. Ce n'est pas ce que l'artiste dit de son oeuvre qui importe, mais ce que celle-ci dit aux autres.» Richard Casey et Diana, son épouse, habitent une île au large de la côte du Maine. Entouré par l'océan et la nature sauvage, l'artiste demeure en contact intime avec la terre ferme, les oiseaux et les animaux, qu'il représente avec tant de force dans son oeuvre.

Casey est né en 1953 à Milford, dans le Connecticut, et y a passé sa jeunesse. Grouillants de vie animale, les marais avoisinants constituaient la destination de ses explorations enfantines. Diplômé en science de l'Université du Connecticut, Casey a profité pendant six ans des conseils du taxidermiste en chef du musée Peabody de l'Université Yale. Ce dernier lui a appris à connaître les oiseaux «sous toutes les coutures».

Bien que les cours d'art que l'artiste a suivis favorisaient les formes d'expression non-représentatives, Casey n'accepte pas l'art officiel. Parfaisant ses talents de dessinateur tout en maîtrisant graduellement son métier de peintre, il passait le plus de temps possible en plein air, en contact avec la faune, avec laquelle il s'est toujours senti à l'aise. «Mes peintures sont l'expression d'une idée et les éléments naturels sont mon vocabulaire. Les oiseaux et les animaux abondent sur l'île où j'habite. À vrai dire, je sens que je participe au passage des saisons et au mouvement des marées et des astres, marqués jour après jour de modifications légères mais perceptibles.»

L'oeuvre de Casey garde l'influence de Winslow Homer, des dernières oeuvres de Turner et de celles de l'Américain Andrew Wyeth. Partout aux États-Unis, des collections privées possèdent des tableaux de Casey. L'artiste est représenté par la galerie King à New York, la galerie Pacific Wildlife à Lafayette, en Californie, et par Mill Pond Press à Venice, en Floride.

Guy Coheleach

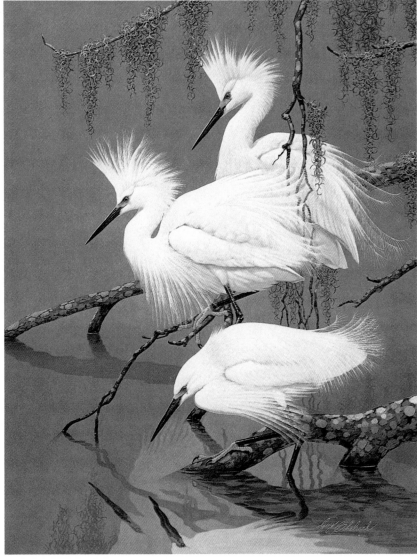

Aigrettes neigeuses. *Gouache et caséine (66 cm x 91,4 cm), 1968.*

Guy Coheleach (qu'il faut prononcer ko-li-ak) a escaladé les montagnes, chassé le lion et le buffle et capturé les serpents venimeux dans tous les coins du monde. Membre élu du prestigieux Explorer's Club, il fut également le plus jeune membre à être admis à l'Adventurer's Club de New York.

Après avoir étudié à l'école d'art Cooper Union, Coheleach a travaillé dans le domaine de la publicité jusqu'au jour où on lui demanda de peindre des oiseaux pour illustrer un calendrier. Ce fut le début de sa carrière en art animalier. Depuis lors, ses tableaux ont été exposés à travers le monde, notamment à la galerie Corcoran et à la National Collection of Fine Arts, à Washington, au Royal Ontario Museum, à Toronto, ainsi qu'à Pékin, en Chine. En 1983, Coheleach fut élu Artiste maître de l'exposition Birds in Art du musée d'art Leigh Yawkey Woodson, de Wausau, au Wisconsin.

Ardent partisan de la sauvegarde de la nature, Coheleach a peint de nombreuses oeuvres pour plusieurs sociétés de protection de la nature, dont National Wildlife Federation, National Audubon Society, Game Conservation International, The Fund for Animals Inc.

The *Big Cats*, un ouvrage consacré à son oeuvre, fut publié en 1984. Coheleach est représenté par les maisons Petersen Prints, à Los Angeles en Californie, et Pandion Art, à Bernardville au New Jersey, lieu de résidence de l'artiste.

Raymond Harris-Ching

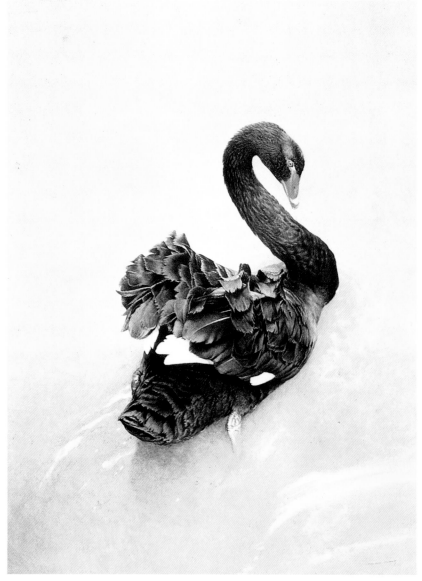

Cygne noir. *Aquarelle (53,3 cm x 71,1 cm), 1980.*

L es tableaux de Raymond Harris-Ching, réputés pour leurs représentations détaillées, sont accrochés dans les musées et les collections privées à travers le monde. L'artiste est également bien connu pour ses portraits, ses paysages, ses natures mortes et ses nus.

Harris-Ching est né en 1939 en Nouvelle-Zélande, où ses arrière-grands-parents, originaires d'Angleterre, s'étaient établis dans les années 1830. (Le nom de famille de l'artiste, de consonnance si peu anglaise, est en réalité d'origine cornouaillaise.) Harris-Ching possède deux studios, un en Angleterre et l'autre en Nouvelle-Zélande. Il y complète ses tableaux, à partir d'esquisses et d'études ramenées de ses nombreux voyages.

Harris-Ching est un autodidacte. Il abandonna l'école à l'âge de douze ans, quitta la maison peu de temps après et vécut littéralement dans la rue. Quelques années plus tard, deux artistes qu'il connaissait l'invitèrent à assister à des cours de dessin du soir. Il y découvrit son talent inné.

En 1968, il signait 250 illustrations dans *The Book of British Birds*, publié par la maison Reader's Digest. Depuis ce temps, ses oeuvres ont illustré quatre ouvrages de grand format: *The Bird Paintings, Studies and Sketches of a Bird Painter, The Art of Raymond Harris-Ching, New Zealand Birds*. Un autre livre, *Wild Portraits*, est en voie d'achèvement. Harris-Ching est représenté par la galerie Tryon de Londres, en Angleterre.

David Maass

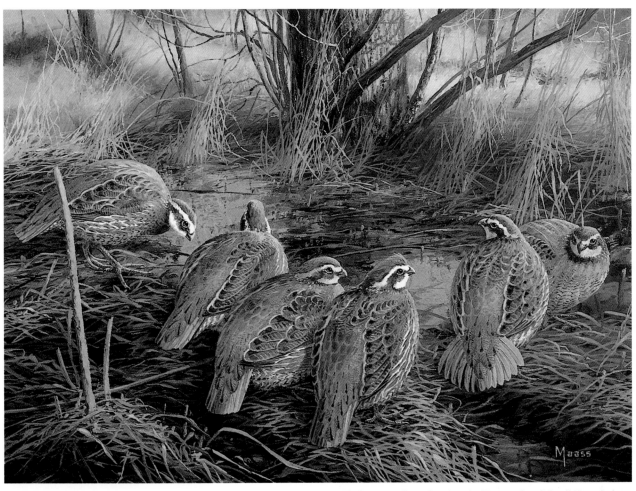

Timbre pour la recherche, de l'International Quail Foundation.
Huile (48,2 cm x 35,5 cm), 1986.

É levé par des parents épris de chasse et de pêche, David Maass a commencé à dessiner à l'âge de quatre ans. Ce mélange d'intérêts pour l'art et pour la nature l'a conduit vers une carrière en art animalier - et vers une spécialisation en sauvagine et en oiseaux gibiers. «Donnez-moi une scène où il y a beaucoup de canards, beaucoup de vent et beaucoup de ciel, aime-t-il à dire.»

Maass a suivi des cours par correspondance au Minneapolis Art Instruction. On a découvert son talent alors qu'il exposait chez Abercrombie & Fitch et chez Crossroads of Sport, à New York. Depuis lors, ses toiles se retrouvent dans les musées et les galeries partout aux États-Unis, y compris à la National Collection of Fine Art de la Smithsonian Institution, à Washington, ainsi qu'au musée d'art Leigh Yawkey Woodson, à Wausau, au Wisconsin.

Maass a conçu plusieurs timbres fauniques et a été nommé Artiste de l'année, par la société Canards Illimités. Son travail a fait l'objet d'un livre, *A Gallery of Waterfowl and Upland Birds*, publié en 1978. L'artiste et sa famille résident sur les rives du lac Minnetonka, près de Minneapolis. Il est représenté par l'agence Wild Wings, de Lake City au Minnesota.

Lawrence B. McQueen

«L'art, c'est ma façon de m'intégrer à la nature, déclare Lawrence McQueen. Les oiseaux, surtout, me rapprochent de la nature. L'environnement sauvage a toujours exercé une grande fascination sur moi, parce qu'il cache des forces inconnues - des forces qui nous sont pourtant familières puisqu'elles sont en chacun de nous. C'est ce principe essentiel de la vie, que j'essaie d'insuffler à mes oeuvres.»

Depuis son enfance, en Pennsylvanie, McQueen observe les oiseaux. En 1961, il recevait son diplôme en biologie de l'université Idaho State. Il a ensuite étudié le comportement prédateur de l'Aigle royal, pour le compte de l'Idaho State Game Commission.

McQueen a fait ses études artistiques à l'Université de l'Oregon. Pendant douze ans, il a été illustrateur à temps partiel pour le musée d'anthropologie de l'État d'Oregon, où il a également travaillé comme graphiste. Depuis lors, il a donné plusieurs cours d'art et d'ornithologie, et notamment un cours d'été en art animalier, au Centre de nature Asa Wright, de Trinidad. Il considère avoir été fortement influencé par Louis Agassiz Fuertes et Bruno Liljefors, ainsi que par Don R. Eckelberry, son contemporain.

Les travaux de McQueen ont été publiés dans plusieurs monographies ornithologiques régionales, dans des manuels de terrain, des périodiques et des revues, y compris *National Wildlife*, *Animal Kingdom* et *Audubon*. Il vit à Eugene, en Oregon, et travaille présentement à un manuel sur les oiseaux du Pérou.

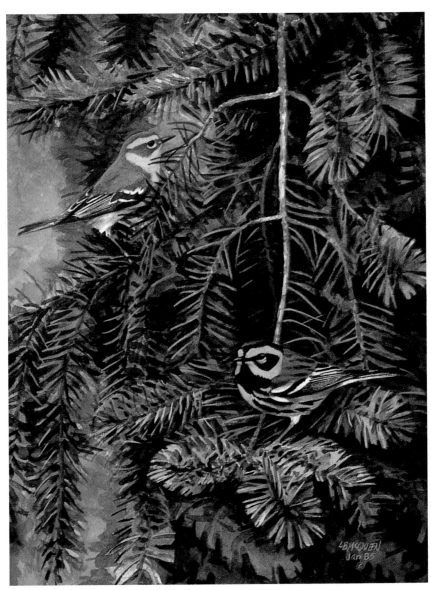

Parulines de Townsend. *Aquarelle (27,9 cm x 35,5 cm)*, 1985.

John P. O'Neill

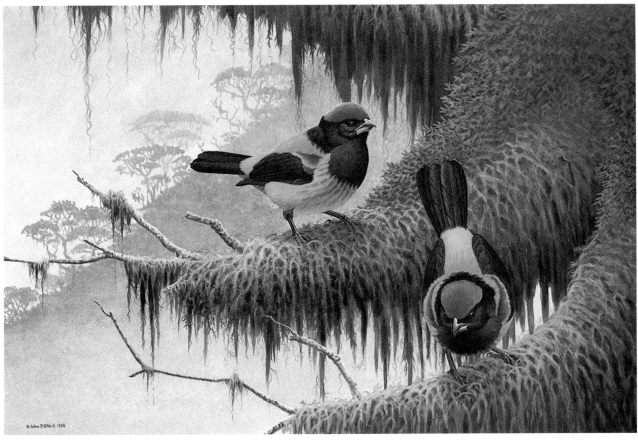

Péricalle à dos d'or. *Acrylique, gouache et aquarelle (76,2 cm x 50,8 cm), 1985.*

John O'Neill est d'abord et avant tout un ornithologue, mais il s'est orienté très tôt vers la peinture d'oiseaux. Après une première visite au Pérou, en 1961, il y est retourné presque chaque année - souvent pour des séjours de plusieurs mois. Il a découvert et décrit plus de nouvelles espèces d'oiseaux que toute autre personne vivante - et il fut souvent le premier à les illustrer.

Lorsqu'il n'est pas au Pérou, O'Neill travaille comme coordonnateur des travaux de terrain et comme artiste attaché au musée des sciences naturelles de l'université Louisiana State. Il a reçu son doctorat en zoologie de l'université de l'Oklahoma et de l'université Louisiana State. Il a fait ses études artistiques sous la direction du célèbre artiste naturaliste George Miksch Sutton. Ses collègues Don R. Eckelberry, Lars Jonsson et Lawrence B. McQueen ont aussi influencé son oeuvre.

Les peintures de O'Neill ont été reproduites dans la revue *Audubon* et dans plusieurs livres d'ornithologie, y compris le *Master Guide to Birding*, de la société Audubon, ainsi que le *Guide d'identification des Oiseaux de l'Amérique du Nord*, de la société National Geographic. L'artiste réside à Bâton Rouge, en Louisiane, et coordonne présentement un ouvrage majeur sur les oiseaux du Pérou. Par son art, il souhaite aider la cause de la conservation de la nature en Amérique du Sud.

Manfred Schatz

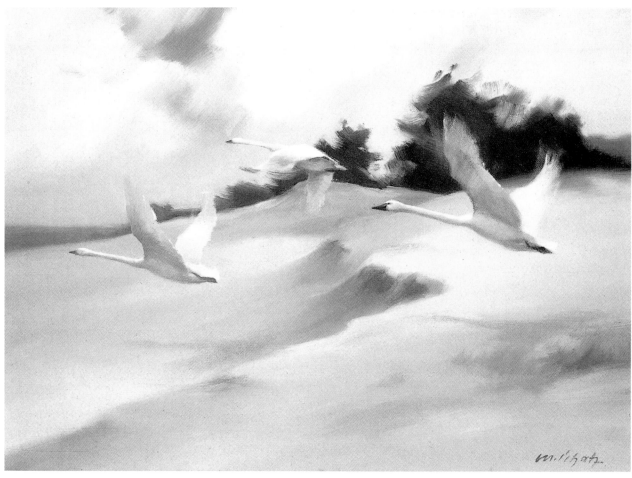

Les passagers du vent. *Huile (53,3 cm x 38,1 cm), 1985.*

Par son habileté surprenante à saisir le mouvement des animaux, Manfred Schatz s'est gagné une réputation internationale. Il a reçu de nombreux prix et ses oeuvres figurent dans nombre de musées et de collections privées à travers le monde.

Schatz est né en 1925, dans ce qui est aujourd'hui une région de la Pologne. À dix-sept ans, il fut le plus jeune élève jamais admis à l'Académie des Beaux-Arts de Berlin, où il étudia l'art du portrait. Lors de la Deuxième Guerre mondiale, il fut enrôlé dans l'armée allemande et envoyé sur le front russe. Capturé par les soviétiques, il passa quatre ans dans un camp de prisonniers de guerre; les scènes de chasse qu'il peignit pour les officiers russes lui ont sans doute sauvé la vie.

À sa libération, souffrant de tuberculose et de sous-alimentation, il ne pesait plus que quarante-quatre kilos. Pour refaire sa santé, Schatz s'installa dans une réserve de chasse du nord de l'Allemagne. Depuis lors il se consacre sérieusement à l'art animalier. Aujourd'hui, il vit près de Dusseldorf, en R.F.A., et visite souvent la Scandinavie pour y peindre et y observer la faune.

Le style impressionniste de Schatz a été influencé par les maîtres suédois Bruno Liljefors et Anders Zorn, et, plus récemment, par le peintre impressionniste américain James McNeill Whistler. Il est représenté par la galerie Russell A. Fink, de Lorton, en Virginie.

Lindsay B. Scott

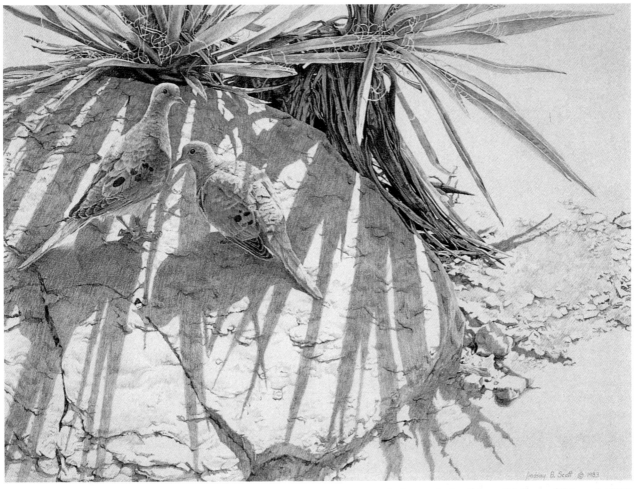

Ombre matinale. *Crayon (36,8 cm x 27,9 cm), 1983.*

Née et élevée au Zimbabwe, en Afrique, Lindsay Scott a appris très tôt à apprécier la nature.

Elle a fréquenté l'Université du Cap et, plusieurs années plus tard, a obtenu son diplôme en beaux-arts de l'Université du Minnesota, avec la biologie comme matière secondaire. Elle a en outre travaillé à la collection ostéologique du musée d'Afrique du Sud, au Cap, où elle a acquis une connaissance de première main en anatomie animale.

Détentrice d'une bourse de la société National Geographic en 1984-1985, Scott s'est rendue en Australie afin d'y poursuivre des recherches sur les échasses et les avocettes. C'est la découverte des travaux de Robert Bateman qui lui a inspiré son premier sujet en art animalier. «La peinture, dit Scott, m'a permis de combiner les deux choses qui m'intéressent le plus: la biologie et l'art. Être dans la nature et essayer d'en comprendre le comment et le pourquoi représente ma plus grande satisfaction.»

Contrairement à la majorité des artistes animaliers, Scott préfère travailler au crayon. À une certaine époque, elle a même étudié les oeuvres en noir et blanc du photographe Ansel Adams, pour leur maîtrise de l'atmosphère et de la composition. En 1985, *Ombre matinale* (illustrée ci-dessus) lui a valu le premier prix de la catégorie Art animalier, à l'International Wildlife, Western and Americana Art Show, de Chicago. La seconde place lui est aussi revenue, pour un dessin d'éléphants en noir et blanc.

Témoin du déclin de la faune africaine, au cours des dernières décennies, Scott s'est vouée à la cause de la conservation de la nature. Elle est représentée par les galeries G.W.S., à Carmel, en Californie, ainsi que par Fowl Play, à Ventura, où elle réside.

Keith Shackleton

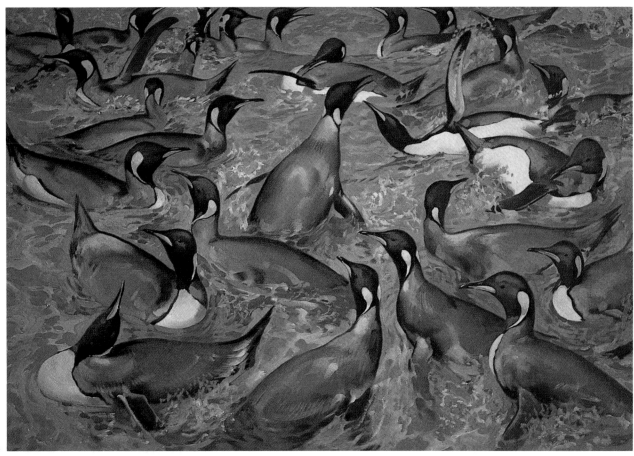

Baignade royale, Manchots royaux. *Huile (91,4 cm x 60,9 cm), 1986.*

Apparenté de loin au célèbre explorateur polaire Sir Ernest Henry Shackleton, Keith Shackleton partage avec lui les mêmes passions. Ses voyages l'ont mené partout dans le monde, surtout à bord du navire de croisière *Linblad Explorer*. Ses sujets favoris sont les paysages des hautes latitudes. «J'aime les Tropiques, dit-il, et le rythme de vie tropical, mais lorsqu'il s'agit de peinture et de la motivation visuelle qui l'accompagne, la glace surpasse tout. La glace et, bien sûr, la mer.»

Les champs d'intérêt de Shackleton sont nombreux. Artiste, naturaliste, explorateur, pilote, yachtman, radio-reporter et auteur, il a servi cinq ans dans la Royal Air Force en Europe et en Extrême-Orient. À maintes reprises, il a représenté la Grande-Bretagne à des courses de dinghy, faisant quatre fois partie de l'équipage gagnant de la Coupe du Prince de Galles.

Président sortant de la London's Royal Society of Marine Artists et de la Society of Wildlife Artists, président actuel de l'Artists League of Great Britain, Shackleton jouit d'une grande estime en tant que peintre animalier et peintre marin. Il n'a jamais fréquenté d'école d'art.

Shackleton a écrit plusieurs livres, dont le plus récent, *Wildlife and Wilderness: An Artist's World* (1986), présente ses marines polaires. Shackleton réside à Londres et est représenté aux États-Unis par Mill Pond Press, de Venice, en Floride.

Crédits

Frontispice: gracieuseté de l'artiste.

Page de titre: ©1978 Robert Bateman. Gracieuseté de l'artiste et de Mill Pond Press Inc., Venice, Floride 34292-3505, USA.

p. 8. Gracieuseté de l'artiste.

pp. 10-11. ©1985 Robert Bateman. Gracieuseté de l'artiste et de Mill Pond Press Inc., Venice, Floride 34292-3505, USA.

p. 13. ©1980 Robert Bateman. Gracieuseté de l'artiste et de Mill Pond Press Inc., Venice, Floride 34292-3505, USA.

pp. 14-15. Gracieuseté de l'artiste.

pp. 16-17. Gracieuseté de l'artiste.

pp. 18-19. Gracieuseté de l'artiste.

pp. 20-21. Gracieuseté de l'artiste.

pp. 22-23. Gracieuseté de l'artiste.

pp. 24-25. Gracieuseté de l'artiste.

pp. 26-27. ©1984 Robert Bateman. Gracieuseté de l'artiste et de Mill Pond Press Inc., Venice, Floride 34292-3505, USA.

p. 29. ©1977 Robert Bateman. Gracieuseté de l'artiste et de Mill Pond Press Inc., Venice, Floride 34292-3505, USA.

pp. 30-31. ©1982 Robert Bateman. Gracieuseté de l'artiste et de Mill Pond Press Inc., Venice, Floride 34292-3505, USA.

pp. 32-33. Gracieuseté de l'artiste.

pp. 34-35. Gracieuseté de l'artiste.

p. 37. Gracieuseté de l'artiste.

pp. 38-39. Gracieuseté de la galerie Russell A. Fink, Lorton, Virginie, USA.

p. 40. Gracieuseté de l'artiste.

p. 41. ©1983. Gracieuseté de l'artiste David A. Maass et de Wild Wings Inc., Lake City, Minn., USA.

pp. 42-43. ©1984. Gracieuseté de l'artiste David A. Maass et de Wild Wings Inc., Lake City, Minn., USA.

pp. 44-45. Gracieuseté de l'artiste.

pp. 46-47. Gracieuseté de l'artiste.

pp. 48-49. Gracieuseté de l'artiste.

pp. 50-51. Gracieuseté de Pandion Art, Bernardsville, N.J., USA.

pp. 52-53. Gracieuseté de l'artiste.

pp. 54-55. Gracieuseté de l'artiste.

pp. 56-57. ©1981 Robert Bateman. Gracieuseté de l'artiste et de Mill Pond Press Inc., Venice, Floride 34292-3505, USA.

pp. 58-59. ©1981. Gracieuseté de l'artiste Robert K. Abbett et de Wild Wings Inc., Lake City, Minn., USA.

p. 60. ©1985. Gracieuseté de l'artiste David A. Maass et de Wild Wings Inc., Lake City, Minn., USA.

p. 61 (haut et centre). Gracieuseté de l'artiste.

p. 61 (bas). Gracieuseté du Maine Department of Inland Fisheries and Wildlife.

pp. 62-63. Gracieuseté de la galerie Russell A. Fink, Lorton, Virginie, USA.

pp. 64-65. Gracieuseté de la galerie Russell A. Fink, Lorton, Virginie, USA.

pp. 66-67. ©1980 Robert Bateman. Gracieuseté de l'artiste et de Mill Pond Press Inc., Venice, Floride 34292-3505, USA.

pp. 68-69. Gracieuseté de l'artiste.

pp. 70-71. ©1982 Robert Bateman. Gracieuseté de l'artiste et de Mill Pond Press Inc., Venice, Floride 34292-3505, USA.

p. 72. Gracieuseté de l'artiste.

p. 73. Gracieuseté de Pandion Art, Bernardsville, N.J., USA.

pp. 74-75. Gracieuseté de Pandion Art, Bernardsville, N.J., USA.

pp. 76-77. Gracieuseté de Pandion Art, Bernardsville, N.J., USA.

pp. 78-79. ©1984. Gracieuseté de l'artiste David A. Maass et de Wild Wings Inc., Lake City, Minn., USA.

p. 80. ©1986 Richard Casey. Gracieuseté de l'artiste et de Mill Pond Press Inc., Venice, Floride 34292-3505, USA.

p. 81. Gracieuseté de l'artiste.

pp. 82-83. ©1982. Gracieuseté de l'artiste Robert K. Abbett et de Wild Wings Inc., Lake City, Minn., USA.

pp. 84-85. Gracieuseté de l'artiste.

p. 86. ©1984. Gracieuseté de l'artiste Robert K. Abbett et de Wild Wings Inc., Lake City, Minn., USA.

p.87. ©1970. Gracieuseté de l'artiste Robert K. Abbett et de Wild Wings Inc., Lake City, Minn., USA.

pp. 88-89. ©1977 Robert Bateman. Gracieuseté de l'artiste et de Mill Pond Press Inc., Venice, Floride 34292-3505, USA.

p. 90. ©1979 Keith Shackleton. Gracieuseté de l'artiste et de Mill Pond Press Inc., Venice, Floride 34292-3505, USA.

p. 91. Gracieuseté de l'artiste.

p. 92. Gracieuseté de l'artiste.

pp. 92-93. ©1977 Keith Shackleton. Gracieuseté de l'artiste et de Mill Pond Press Inc., Venice, Floride 34292-3505, USA.

pp. 94-95. Gracieuseté de l'artiste.

pp. 96-97. ©1984 Richard Casey. Gracieuseté de l'artiste et de Mill Pond Press Inc., Venice, Floride 34292-3505, USA.

p. 97 (bas). Gracieuseté de l'artiste.

pp. 98-99. Gracieuseté de l'artiste.

pp. 100-101. Gracieuseté de l'artiste.

p. 102. Gracieuseté de l'artiste.

pp. 102-103. ©1984 Keith Shackleton. Gracieuseté de l'artiste et de Mill Pond Press Inc., Venice, Floride 34292-3505, USA.

pp. 104-105. Gracieuseté de l'artiste.

pp. 106-107. Gracieuseté de l'artiste.

pp. 108-109. Gracieuseté de l'artiste.

p. 111. Gracieuseté de l'artiste.

pp. 112-113. Gracieuseté de l'artiste.

pp. 114-115. Gracieuseté de Pandion Art, Bernardsville, N.J., USA.

pp. 116-117. ©1985 Richard Casey. Gracieuseté de l'artiste et de Mill Pond Press Inc., Venice, Floride 34292-3505, USA.

pp. 118-119. Gracieuseté de l'artiste.

pp. 120-121. Gracieuseté de l'artiste.

pp. 122-123. Gracieuseté de Pandion Art, Bernardsville, N.J., USA.

pp. 124-125. ©1985 Richard Casey. Gracieuseté de l'artiste et de Mill Pond Press Inc., Venice, Floride 34292-3505, USA.

pp. 124-125 (bas). Gracieuseté de l'artiste.

p. 126. ©1986 Richard Casey. Gracieuseté de l'artiste et de Mill Pond Press Inc., Venice, Floride 34292-3505, USA.

p. 127. Gracieuseté de l'artiste.

pp. 128-129. ©1985 Robert Bateman. Gracieuseté de l'artiste et de Mill Pond Press Inc., Venice, Floride 34292-3505, USA.

p. 131. ©1987. Gracieuseté de l'artiste Robert K. Abbett et de Wild Wings Inc., Lake City, Minn., USA.

p. 132. ©1985 Robert Bateman. Gracieuseté de l'artiste et de Mill Pond Press Inc., Venice, Floride 34292-3505, USA.

p. 133. Gracieuseté de l'artiste.

p. 134. ©1988 Richard Casey. Gracieuseté de l'artiste et de Mill Pond Press Inc., Venice, Floride 34292-3505, USA.

p. 135. Gracieuseté de Pandion Art, Bernardsville, N.J., USA.

p. 136. Gracieuseté de l'artiste.

p. 137. ©1986. Gracieuseté de l'artiste David A. Maass et de Wild Wings Inc., Lake City, Minn., USA.

p. 138. Gracieuseté de l'artiste.

p. 139. Gracieuseté de l'artiste.

p. 140. Gracieuseté de la galerie Russell A. Fink, Lorton, Virginie, USA.

p. 141. Gracieuseté de l'artiste.

p. 142. ©1986 Keith Shackleton. Gracieuseté de l'artiste et de Mill Pond Press Inc., Venice, Floride 34292-3505, USA.

Index